한국의 악기

2

한국의 악기 2

국립국악원 지음

2016년 12월 15일 초판 1쇄 발행

펴낸이 한철희 | 펴낸곳 돌베개 | 등록 1979년 8월 25일 제406-2003-000018호
주소 (10881) 경기도 파주시 회동길 77-20 (문발동)
전화 (031) 955-5020 | 팩스 (031) 955-5050
홈페이지 www.dolbegae.co.kr | 전자우편 book@dolbegae.co.kr
블로그 imdol79.blog.me | 트위터 @Dolbegae79

주간 김수한
책임편집 김서연
표지 디자인 민진기 | 본문 디자인 이은정·이연경
마케팅 심찬식·고운성·조원형 | 제작·관리 윤국중·이수민
인쇄·제본 상지사P&B

ISBN 978-89-7199-780-2 (04600)
 978-89-7199-647-8 세트

이 도서의 국립중앙도서관 출판예정도서목록(CIP)은 서지정보유통지원시스템 홈페이지
(http://seoji.nl.go.kr)와 국가자료공동목록시스템(http://www.nl.go.kr/kolisnet)에서
이용하실 수 있습니다.(CIP제어번호: CIP2017017955)

국립국악원 교양총서 2

한국의 악기

2

국립국악원 지음

돌베개

일러두기

— 한자는 문맥의 이해를 위해 필요한 곳에는 반복적으로 병기했습니다.

— 일부 국악 관련 용어의 경우, 국립국어원의 표기 원칙을 적용하지 않고 국립국악원이 정한 국악용어표준안 등에 따라 표기했습니다.
 예) 상영산 → 상령산

— 본문을 이해하는 데 도움이 되는 설명은 본문에 각주로, 출처와 참고문헌 등은 본문 뒤 후주로 밝혀두었습니다.

— 지은이가 본문 내용을 이해하는 데 필요하다고 판단한 경우, 동일한 도판이나 문헌 등의 자료를 서로 다른 장에 반복해서 실었습니다.

— 저작권자를 확인하지 못한 본문 자료의 사용에 관해서는 추후 정보가 확인되는 대로 적법한 절차를 밟겠습니다.

발간사

국립국악원은 일반인을 대상으로 하는 '국립국악원 교양총서'를 발간합니다. 이 교양총서는 전통예술을 전공하지 않은 일반인에게 국악과 전통 공연예술의 내용을 쉽고 재미있게 전달하고자 합니다. 이를 위해 국립국악원의 학예연구사와 연구원 들이 직접 연구와 집필을 맡아서 진행했습니다.

교양총서의 시작은 일반인이 쉽게 접근할 수 있도록 가장 대중적인 국악기를 주제로 한『한국의 악기 1·2』입니다. 우리 악기에 대한 이해를 통해서 전통예술 전반에 관심의 폭이 커지기를 기대합니다. 또한 국립국악원이 대중과 함께하고자 하는 의도에서 기획·발간하는 교양총서가 부디 좋은 열매를 맺어, 전통예술에 관심을 가지지 못한 일반인에게 교양과 함께 재미를 드릴 수 있기를 바랍니다.

국립국악원장 김해숙

송지원(전 국립국악원 국악연구실장)

자연에서 나온 우리 악기, 세상의 악기

"음악이란 하늘에서 나와 사람에게 깃든 것이며, 허(虛)에서 발하여 자연에서 이루어지는 것이니, 사람의 마음을 움직이며 피가 돌게 하고 맥박을 뛰게 하며 정신을 유통케 한다." 조선 성종 대에 성현(成俔, 1439~1504)이 지은 악서, 『악학궤범』(樂學軌範) 서문에 나오는 말이다. 하늘에서 나와 사람에게 깃들고, 빈 곳에서 발하여 자연에서 이루어지는 음악. 이런 까닭에 그 음악은 사람의 마음을 움직인다. 마음의 빈 공간에 들어와, 마음에 감응하여 사람의 피가 돌게 하고 맥박을 뛰게 한다. 사람의 마음에 들어와 잔잔한 파문을 일으키고 정신이 흘러 유통하게 한다. 음악의 위대한 힘이다.

음악을 만드는 것은 사람의 마음이다. 그러나 마음은 사람의

목소리 혹은 악기를 통해 표출되어야 비로소 우리에게 전달된다. 조물주가 내려준, 온 우주의 소리를 담아낼 수 있는 모든 물질은 악기가 된다. 그 악기가 만들어내는 우주의 음악은 사람의 마음에 닿아 인간을 위로하고, 때론 저 멀리 하늘에 닿아 영혼을 위로한다. 이 땅의 돌과 바위, 무심히 먼 산을 바라보고 서 있는 나무와 동물, 온갖 생명을 품어주는 흙과 여러 물질. 이 모든 것이 악기를 만들기 위해 제 몸을 기꺼이 내어준다. 자연에서 나는 여러 가지 물산. 그것은 사람을 먹이고 입히고 여러 가지 도구를 만들어 봉사도 하지만 악기의 재료가 되어 사람을 기쁘게 하거나 장엄하게 한다. 그것은 말 없는 하늘을, 묵묵한 땅의 신을, 곡식의 신을, 별을, 먼저 세상을 떠난 영혼을 위로한다.

이 땅에 인류가 존속한 이래 온 세계의 여러 지역에서 수많은 악기가 만들어졌다. 저마다의 땅에서 산출된 다양한 재료로, 그 민족의 감수성에 맞춰 만들어진 악기는 지금 자신만의 온전한 특성을 드러내며 연주되고 있다. 그 악기들은 한곳에 정착하거나 여러 지역으로 이동하며 생성·소통·교섭·소멸의 과정을 겪었다. 아주 짧은 시기 동안 연주되다 사라진 악기가 있는가 하면, 시간이 흐르면서 조금씩 변화하여 현재까지 전해지는 악기가 있다. 자기가 태어난 지역에서만 소통되는 악기가 있는가 하면, 세계 여러 지역으로 전파되어 다양한 모습으로 정착하는 악기도 있다. 이것이 역사 속에서 이루어진 전 세계 악기의 현주소다.

지금까지 전해지는 우리나라의 악기 또한 아주 먼 옛날 이 땅에서 난 재료로 만든 토착악기가 있는가 하면, 다른 나라에서 일

정한 경로를 통해 이 땅에 들어와 우리 악기로 토착화한 것도 있다. 우리의 토착악기라서 사랑받는 악기로 우뚝 서 있는 것도 있지만 일정 시간이 지나 사람들의 기억에서 잊힌 악기도 있다. 또 외국에서 유입되었지만 토착악기보다 더 많은 사랑을 받는 악기도 있다. 어떤 악기는 영원히 수입악기의 때를 벗지 못한 채 특정한 기능으로만 쓰이기도 한다. 이러한 악기의 생성·유통 과정에서 우리는 문화의 속성을 읽는다. 문화란 물 흐르듯 흐르다 정착한 곳에서 또 다른 삶을 꾸려나가며 다양성을 확보한다.

오랜 역사와 함께한 한국의 악기

악기 분류를 파악하는 것은 그 악기를 가장 잘 이해하는 방법이기도 하다. 우리 악기를 현재 어떻게 분류하고 있는지 알면 악기의 과거와 현재 모습을 그대로 파악할 수 있다. 우리 악기를 이해하기 위해 악기 분류법을 알아보자. 우리 악기는 역사적 형성 과정, 제작 재료, 소리 나는 원리, 연주법에 따른 네 가지 분류법이 있다.

첫째는 역사적 형성 과정을 알려주는 분류법으로 성종 대의 『악학궤범』에 보이는 아악기(雅樂器), 당악기(唐樂器), 향악기(鄕樂器)의 삼분법이다. 여기서 한국음악사의 아악, 당악, 향악의 구분에 대해 알아볼 필요가 있다. 한국음악사에서 아악(雅樂)이란 원래 고려시대 중국 송나라에서 들여온 제사음악을 가리켰지만 조선시대에 들어서 아악 선율을 연주하는 제사음악과 조선에서 새로 만든 조회음악까지 모두 아악이라 불렀다. 아악은 궁중에서

『악학궤범』의 악기 구분

분류	악기 종류
아부(雅部) 악기	특종(特鐘), 특경(特磬), 편종(編鐘), 편경(編磬), 건고(建鼓), 삭고(朔鼓), 응고(應鼓), 뇌고(雷鼓), 영고(靈鼓), 노고(路鼓), 뇌도(雷鞀), 영도(靈鞀), 노도(路鞀), 도(鞀), 절고(節鼓), 진고(晉鼓), 축(柷), 어(敔), 관(管), 약(籥), 화(和), 생(笙), 우(竽), 소(簫), 적(篴), 부(缶), 훈(塤), 지(篪), 슬(瑟), 금(琴), 둑(纛), 정(旌), 휘(麾), 조족(照燭), 순(錞), 탁(鐲), 요(鐃), 탁(鐸), 응(應), 아(雅), 상(相), 독(牘), 적(翟), 약(籥)[1], 간(干), 척(戚) 이상 46종
당부(唐部) 악기	방향(方響), 박(拍), 교방고(敎坊鼓), 월금(月琴), 장구(杖鼓), 당비파(唐琵琶), 해금(奚琴), 대쟁(大箏), 아쟁(牙箏), 당적(唐笛), 당피리(唐觱篥), 통소(洞簫), 태평소(太平簫) 이상 13종
향부(鄕部) 악기	거문고(玄琴), 향비파(鄕琵琶), 가야금(伽倻琴), 대금(大笒), 소관자(小管子), 초적(草笛), 향피리(鄕觱篥) 이상 7종

1 문무를 출 때 왼손에 들고 춘다. 아악기 '약'과 같은 악기이나 연주용 약의 길이가 1자 8치 2푼임에 비해 무구인 '약'은 다소 짧아 1자 4치라고 『악학궤범』에 기록되어 있다.

사용한 당악과 향악을 속악(俗樂)이라 부른 것과 대비되는 용어다. 당악(唐樂)이란 신라시대와 고려시대에 유입된 당나라와 송나라의 음악을 이른다. 당악이라는 명칭은 향악과 구분하고자 붙였다. 향악(鄕樂)에는 순수한 우리 재래음악과 서역 지방에서 들어온 음악이 포함된다. 삼국시대에 당악이 유입된 뒤 토착음악을 구분하고자 명명한 것이다.

이처럼 역사적 형성 과정을 보여주는 아악기, 당악기, 향악기의 종류를 『악학궤범』에 나와 있는 악기 위주로 살펴보면 위의 표와 같다. 이는 『악학궤범』 권6(아악기)과 권7(당악기, 향악기)에 보이는데, 기록된 순서대로 소개한다. 이 가운데는 악기가 아닌 의물도 포함되어 있으며 현재 연주되지 않는 악기도 있다.

『악학궤범』에는 아악기 46종, 당악기 13종, 향악기 7종, 총 66종의 악기(의물 포함)가 그림, 역사, 악기의 특징, 연주법, 제작 재료와 함께 소개되어 있다. 아악기의 종류가 가장 많고 당악기, 향악기의 순으로 종류가 적어진다. 그러나 현재 가장 많이 쓰는 악기는 거문고, 가야금, 대금, 피리, 해금, 장구로 대부분 향악기이고 약간의 당악기가 포함되어 있다. 음악 계통에 따라 악기를 수록한 『악학궤범』의 구분을 볼 때, 가장 적은 종류를 포함한 향악기(7종) 가운데 많은 수가 현재까지 긴 시간 동안 사람들의 사랑을 받으며 전승되고 있다. 거문고, 가야금, 대금, 피리 등의 악기는 먼 옛날부터 이 땅을 지킨, 사람들의 정서와 가장 잘 맞는 악기로서 여전히 그 위상을 지닌다. 국립국악원의 교양총서 제1권을 향악기와 일부 당악기를 포함한 11종의 악기로 시작하는 것은 가장 많이 연주하는 악기를 먼저 선정했기 때문이다.

둘째는 제작 재료를 알려주는 분류법으로 『서경』(書經)에도 소개된 오래된 분류법이며, 우리 문헌에는 영조 대의 『동국문헌비고』(東國文獻備考) 「악고」(樂考)[2]에 그 내용이 상세하게 소개되어 있다. 우리 악기를 여덟 가지 제작 재료에 따라 분류하는 '팔음'(八音) 분류법이다. 이는 금(金, 쇠붙이)부, 석(石, 돌)부, 사(絲, 실)부, 죽(竹, 대나무)부, 포(匏, 박)부, 토(土, 흙)부, 혁(革, 가죽)부, 목(木, 나무)부로 분류한다.

금부에는 쇠붙이를 재료로 하는 종 계통의 악기가 해당된다. 석부는 돌을 재료로 하는 경 같은 악기, 사부는 실을 재료로 하는 거문고·가야금 등의 악기, 죽부는 대나무가 재료인 대금·피리

2 『동국문헌비고』는 우리나라의 전장, 예악, 문물, 제도 전반을 정리한 책이다. 영조의 명을 받아 1770년(영조 46년), 9개월이라는 단기간에 편찬했다. 이 가운데 음악과 관련된 내용인 「악고」는 열세 권이다. 전체 13고 분야에 총 100권으로 구성된 『동국문헌비고』는 1903~1908년 사이에 『증보문헌비고』(增補文獻備考)로 증보하면서 그 내용이 추가되었다.

8음	악기 종류	
악고 4	금지속 아부(金之屬 雅部)	편종(編鐘), 특종(特鐘), 순(錞), 요(鐃), 탁(鐸), 탁(鐲)
	금지속 속부(金之屬 俗部)	방향(方響), 향발(響鈸), 동발(銅鈸)
	석지속 아부(石之屬 雅部)	경(磬)
	사지속 아부(絲之屬 雅部)	금(琴), 슬(瑟)
	사지속 속부(絲之屬 俗部)	거문고(玄琴), 가야금(伽倻琴), 월금(月琴), 해금(奚琴), 당비파(唐琵琶), 향비파(鄉琵琶), 대쟁(大箏), 아쟁(牙箏), 알쟁(戞箏)
	죽지속 아부(竹之屬 雅部)	소(簫), 약(籥), 관(管), 적(篴), 지(箎),
	죽지속 속부(竹之屬 俗部)	당적(唐笛), 대금(大笒), 중금(中笒), 소금(小笒), 통소(洞簫), 당피리(唐觱篥), 태평소(太平簫)
	포지속 아부(匏之屬 雅部)	생(笙), 우(竽), 화(和)
	토지속 아부(土之屬 雅部)	훈(塤), 상(相), 부(缶), 토고(土鼓)
	혁지속 아부(革之屬 雅部)	진고(晉鼓), 뇌고(雷鼓), 영고(靈鼓), 노고(路鼓), 뇌도(雷鞀), 영도(靈鞀), 노도(路鞀), 건고(建鼓), 삭고(朔鼓), 응고(應鼓)
	혁지속 속부(革之屬 俗部)	절고(節鼓), 대고(大鼓), 소고(小鼓), 교방고(敎坊鼓), 장구(杖鼓)
	목지속 아부(木之屬 雅部)	부(拊), 축(柷), 어(敔), 응(應), 아(雅), 독(牘), 거(簴), 순(錞), 숭아(崇牙), 수우(樹羽)

등의 악기, 포부는 박이 재료인 생황 계통의 악기, 토부는 흙을 빚어 만드는 훈·부 등의 악기, 혁부는 가죽으로 만드는 장구·교방고 등의 악기, 목부는 나무로 만드는 축·어 등의 악기가 해당된다. 『동국문헌비고』는 팔음의 각 분류를 다시 아부(雅部)와 속

부(俗部)로 나누어 아악기는 아부로, 당악기와 향악기는 속부로 11쪽의 표와 같이 구분했다.

고대의 악기 분류법을 도입하여 조선시대 당시 연주한 우리 악기를 재분류하여 소개한 팔음 분류법은 악기의 제작 재료를 명확히 알 수 있는 구분법이다.

셋째는 소리가 나는 원리로 분류하는 방법이다. 민족음악학자 쿠르트 작스(Curt Sachs, 1881~1959)와 호른보스텔(Erich Moritz von Hornbostel, 1877~1935)의 분류법에 따라 현명악기(絃鳴樂器, Chordophones), 기명[공명]악기(氣鳴樂器, Aerophones), 체명악기(體鳴樂器, Idiophones), 막명[피명]악기(膜鳴樂器, Membranophones) 등으로 나눌 수 있다. 현명악기에는 줄이 울려 소리가 나는 현악기인 거문고, 가야금, 아쟁, 양금, 해금, 금, 슬, 비파, 월금 등이 포함된다. 기명악기에는 공기의 울림에 의해 소리가 나는 관악기인 대금, 중금, 소금, 단소, 퉁소, 피리, 태평소 등이 해당된다. 체명악기란 몸을 울려 소리 내는 타악기인 편종, 편경, 징, 꽹과리, 자바라, 박, 축, 어 등을, 막명악기란 가죽으로 된 막을 울려 소리 내는 타악기인 장구, 좌고, 용고, 교방고, 소고 등을 말한다.

넷째, 연주법에 따른 일반적인 분류를 따르면 관악기, 현악기, 타악기로 나눌 수 있다. 먼저 관악기는 입으로 공기를 불어 넣어 소리 내는 악기로 가로 혹은 세로로 분다. 가로로 부는 악기로는 대금, 소금 등이 있고 세로로 부는 악기로는 피리, 단소 등이 있다. 이 악기들은 다시 서[舌, reed]를 끼워 연주하는 악기와 서 없이 입술을 직접 대고 부는 악기로 나뉜다. 피리와 태평소(겹서),

생황(홀서)은 서를 끼워 연주하며 단소, 대금, 소금 등의 악기는 서가 필요 없다.

현악기는 줄을 뜯거나 밀어 연주하는 발현악기(撥絃樂器), 줄을 마찰시켜 연주하는 찰현악기(擦絃樂器), 줄을 두드려 연주하는 타현악기(打絃樂器)로 나눌 수 있다. 발현악기에는 가야금과 거문고, 비파 등의 악기가, 찰현악기에는 해금, 아쟁 등의 악기가, 타현악기에는 양금과 같은 악기가 포함된다. 줄을 뜯는지, 마찰시키는지, 두드리는지 그 연주법에 따라 악기의 소리와 정서가 달라진다.

타악기는 기본적으로 두드려 소리 내는 악기지만 일정한 음높이가 있거나 선율을 낼 수 있는 유율(有律)타악기가 있고, 일정한 음높이가 없으며 선율을 낼 수 없는 무율(無律)타악기가 있다. 특종, 특경, 편종, 편경, 방향, 운라와 같은 악기가 전자에 해당하며 자바라, 징[3], 꽹과리, 장구 등의 악기가 후자에 해당한다.

이처럼 우리 역사와 함께 발달해온 우리 악기는 그 수가 많고 종류도 다양하다. 악기마다 역사와 계통, 제작 재료, 소리 내는 법 등이 각각 다르다. 악기의 사용 빈도로 우리 악기를 재분류하여 자주 사용하는 악기와 드물게 사용하는 악기로 구분해볼 수도 있다. 또 우리 민족과 함께한 시간을 따져볼 수도 있다. 이 모두 악기를 이해하는 방법이지만, 무엇보다 중요한 것은 악기의 소리에 관심을 가지고 하나하나 들어보는 일이 아닌가 한다.

우리 악기는 자연의 소리에 기반한다. 이런 까닭에 자연의 어울림이 만들어낼 수 있는 가장 자연스러운 울림을 추구한다. 현

[3] 징과 같은 악기는 요즘 들어 일정한 음높이를 부여해서 만들기도 한다. 그럴 경우 유율 타악기가 된다.

재 연주하는 우리 음악에 그러한 울림이 모두 담겨 있다. 쇠의 소리는 성한 기운이 담겨 우리 마음이 강해지게 한다. 돌의 소리는 변별하고 결단하게 한다. 실 소리는 우리를 섬세하게 감싸서, 욕심에 유혹되지 않는 마음을 선물한다. 대나무 소리는 맑고 포용하는 듯하여 사람의 마음을 편안하게 한다. 박의 소리는 가늘고 높아서 맑은 것을 세워 공경하고 사랑하는 마음을 갖게 한다. 흙의 소리는 묵직하여 큰 뜻을 세우도록 하며, 너그럽고 넉넉한 마음을 기르게 한다. 가죽 소리는 사람의 마음을 고무시켜 결단하여 움직이도록 한다. 나무 소리는 곧아서 바른 것을 세우게 하며, 자신을 깨끗이 하도록 한다. 악기의 제작 재료 여덟 가지는 저마다 사람의 마음을 단속한다. 이와 같은 악기로 연주하는 우리 음악은 건강한 음악이며 치유의 음악이다.

국립국악원의 교양총서 첫 번째 기획으로 우리 악기와 함께하는 여행을 계획한 것은 곧 그와 같은 이유다. 늘 가까이에서 우리 곁을 지키며 다정다감한 소리를 울리고 있지만, 마음과 귀가 잘 열리지 않아 미처 발견하지 못한 우리 악기와 여행을 떠나고자 한다. 『한국의 악기 1』에는 우리 악기 가운데 가장 많이 연주되는 악기들을 모았다. 가야금, 거문고, 단소, 대금, 피리, 해금, 양금, 생황, 아쟁, 장구, 태평소의 열한 가지 악기 이야기로 출발한다. 독자에게 익숙한 악기 순으로 정리하고자 했으며, 악기의 역사와 특징, 제작 과정, 현재 연주되는 음악 이야기 등으로 꾸며진다. 『한국의 악기 2』에는 우리의 아악기와 무구(舞具), 의물(儀物)을 모았다. 가능한 한 팔음 분류법의 순서에 따라 수록했으며 편

경·특경, 편종·특종, 금·슬, 약·적, 소·관, 훈·지·부, 화·생·우, 절고·진고, 축·어, 약·적·간·척, 휘·조촉 등의 이야기를 펼쳐나간다. 아악기는 그 이름이나 역사, 생김새 등이 생소하지만 국립국악원 교양총서를 통해 그 새로운 세계를 만날 수 있을 것이다. 이번이야말로 긴 호흡과 트인 시선으로 우리 악기의 다양한 이야기와 만날 기회가 될 것이다.

우면산 연구실에서,

저자들의 마음을 하나로 모아 쓰다

차례

編磬 · 特磬

편경 · 특경

돌로 만든 유율 타악기. 음높이가 각각 다른 열여섯 개의 'ㄱ'자 모양 경돌을 두 단의 틀에 매달아 놓고 연주한다. 열여섯 가지 음을 낼 수 있다. 쇠뿔로 만든 망치인 각퇴(角槌)로 쳐서 연주한다. 조선 전기에는 열두 개의 경돌로 된 편경을 쓰기도 했다. 특경은 특정한 한 음의 경돌을 매단 것이다. 다양한 음높이의 특경이 쓰인 시절도 있었으나, 어느 시기부터인가 황종(黃鍾, c)의 음높이로 된 특경만을 쓰게 되었다.

1장

청화한 중용의 소리, 편경·특경

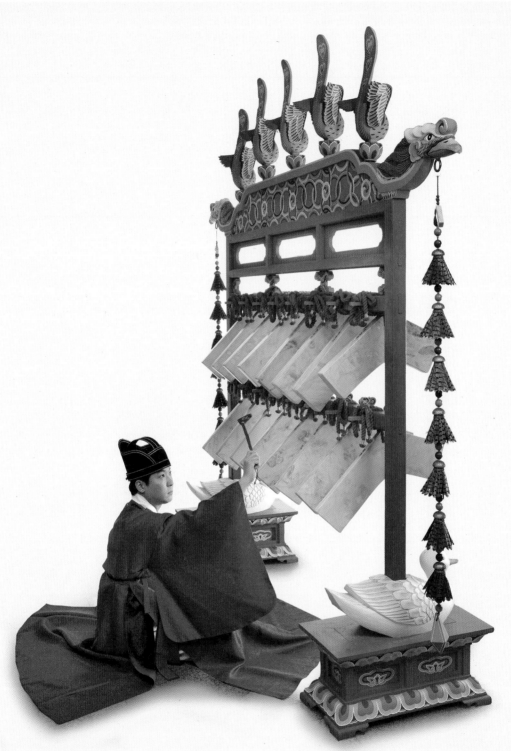

편경 연주, 연주자 김철

음악을 시작할 때 특종(特鐘)으로 펼치는 것은 하늘이 '베풂'을 주관하기 때문이요, 음악을 마칠 때 특경(特磬)으로 마무리하는 것은 땅이 '마침'을 주관하기 때문이다.

땅의 바탕은 흙이고 흙의 덕은 '중'(中)이다. 돌이 흙의 정수를 얻어 결정체가 되면 옥(玉)이 되는 것이니, 옥이야말로 중(中)의 중(中)이다. 옥의 소리는 청화(淸和)하니 청화함은 소리의 '중'(中)이다.

— 『시악화성』(詩樂和聲) 권4 「악기도수」(樂器度數) 중

편경(編磬)은 소리의 기준이 되는 악기다. 온도, 습도에 따라 소리가 변하지 않아서 늘 한결같은 음높이를 유지하기 때문이다. 한 옥타브 열두 음과 옥타브 위의 네 음까지 전체 열여섯 음을 낼 수 있는 악기로, 웅장한 규모의 궁중음악에 편성된다. 조선의 역대 왕과 왕후를 모신 종묘에서 제사 지낼 때, 토지의 신과 곡식의 신에 제사할 때, 공자(孔子, 기원전 551~기원전 479)와 유학자를 모신 문묘에서 제사 지낼 때, 왕실에서 여러 목적으로 연향을 베풀 때, 편경은 어김없이 무대를 장식한다. 악기의 위용만으로도 그 명징한 소리가 짐작된다.

편경의 경편(磬片) 하나하나는 'ㄱ' 자 모양으로 꺾여 있다. 꺾인 각도에 따라 조화(調和)진동 수가 달라지는데, 꺾인 모양은 기본진동 수와 가장 좋은 배음(倍音)을 얻기 위한 것이다. 열여섯 음의 경편은 그 크기가 같지만 두께가 다르다. 음이 높으면 경편 두께를 갈아 소리를 낮추고 음이 낮으면 경편의 길이를 갈아 소리를 높인다. 돌의 성질이 단단할수록 소리가 맑다.

·

경돌의 발견, 편경의 새 역사를 쓰다

편경은 지금으로부터 900여 년 전인 1116년(고려 예종 11년)에 중국에서 유입되었다. 유입 당시에는 한 틀에 열두 개―한 옥타브 12율(律)―의 경돌을 매단 것과 열여섯 개―12율 4청성(淸聲)―의 경돌을 매단 것 두 종류가 있었다. 열두 개의 경돌로 구성된

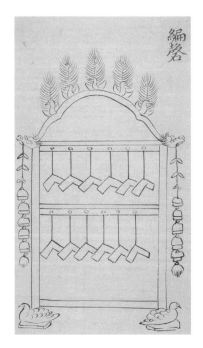

세종 대의 12매 중성 편경

것을 중성(中聲)이라 했고 12율 4청성, 즉 한 옥타브와 옥타브 위의 4음, 총 16음으로 구성된 것은 정성(正聲)이라 했다. 이 두 제도는 고려 이후 조선 전기까지 이어지다가 세종 대 이후 정성의 제도, 즉 12율 4청성의 16음 편경을 쓰는 것으로 정착되었다.

이후 편경은 고려시대인 1370년(공민왕 19년)과 1372년(공민왕 21년)에 수입된 바 있고 조선시대인 1405년(태종 5년), 1406년(태종 6년)에도 중국에서 수입되었다(태종 이후에는 수입된 기록이 없다). 이처럼 편경은 조선 초기까지 여전히 외래악기로 수입되었는데, 그 구조가 거대하고 악기 제작이 쉽지 않아 유입 이후 악기 관리와 유지가 쉽지 않았다. 1425년(세종 7년) 이전까지 우리나라에서 편경을 만들 수 있는 좋은 경돌이 발견되지 않았기에 국내에서 제작을 할 수도 없었다.

따라서 편경이 훼손되는 것은 큰 문제였다. 편경은 16음의 경돌을 엮어 매달아 놓고 소리를 내는 악기이므로 하나의 경돌이라도 훼손된다면 음악을 제대로 연주할 수 없다. 피아노 건반 중 소리 나지 않는 음이 있을 때 제대로 된 음악을 연주하기 어려운 것과 같은 원리다. 따라서 편경을 잘 관리하고 유지하는 것은 매우 중요한 일이었다. 혹여 악기가 깨지거나 여타 사유로 훼손될 경우에는 중국에서 수입해 들여오거나, 그것도 여의치 않을 때에는 소

리도 제대로 나지 않는 와경(瓦磬)으로 대체하여 쓰기도 했다.

그러나 1425년에 경기도 남양 지역에서 품질 좋은 경돌이 발견되면서 상황은 달라진다.[1] 편경의 국산화를 위해 좋은 경돌을 찾고자 박연(朴堧, 1378~1458) 등이 힘쓴 결과다. 경기도 남양에서 발굴된 경돌이 이내 채취되었고, 그 돌로 편경을 제작하기 시작했다. 309년이라는 긴 세월 동안 수입에 의존하던 악기가 마침내 국산화가 가능한 악기가 되었다. 짧지 않은 시간이 걸렸지만 남양에서 발견된 경돌의 품질은 중국의 그것을 훨씬 뛰어넘었고, 이후 좋은 소리를 내는 국산 편경을 만들 수 있게 되었다.

박연을 중심으로 온갖 장인이 동원되어 국산화에 성공한 편경은 1433년(세종 15년) 1월 1일 근정전에서 시연을 하게 되었다. 박연은 시연에 앞서 악기 제작의 경위를 왕 앞에서 간단히 보고했다. 현재 중국에서 수입해서 쓰는 편경은 한 시대에 제작한 것이 아니어서 음높이가 저마다 다르기 때문에 기존 악기에 의해 제작한다면 결코 음높이를 제대로 낼 수 없을 것이라 하였다. 따라서 기준 음인 황종(黃鍾, c) 음의 율관을 먼저 만들고 삼분손익법(三分損益法)[1]에 의해 나머지 11율관까지 만든 후 그것에 근거하여 편경을 만든 것이라 보고했다.[2]

간단한 보고를 마친 뒤 악기의 시연으로 들어갔다. 왕과 조정의 신료가 모두 모인 근정전에 웅장하게 놓인 편경은 12율 4청성[2]의 열여섯 음을 하나하나 소리 내기 시작했다. 각각의 음을 세심하게 듣고 난 이후 세종은 새롭게 만든 편경의 소리가 맑고 아름다워 매우 기쁘다고 하였다. 이어 세종은 이칙(夷則, g#) 음의

1 12율을 산출하는 법. 황종의 높이를 정한 후 그 길이의 삼분지 일을 덜어[損] 완전5도 위의 임종(林鍾, g)을 얻고, 임종에 다시 삼분지 일을 더해〔益〕완전4도 아래의 태주(太族, d) 음을 얻는 방법을 거듭하면 12율을 추출할 수 있다.
2 황종·대려·태주·협종·고선·중려·유빈·임종·이칙·남려·무역·응종·청황종·청대려·청태주·청협종, 즉 'c' 음부터 'd#' 음까지의 열여섯 음을 말한다.

소리가 약간 높다고 지적했다. 이와 관련된 내용은 『조선왕조실록』(朝鮮王朝實錄)의 기사(記事)를 직접 읽어보자.

중국의 경(磬)은 과연 제대로 맞지 않으며, 지금 만든 경이 옳게 된 것 같다. 경석(磬石)을 얻는 것이 이미 다행스러운 일인데, 지금 소리를 들어보니 역시 매우 맑고 아름다워서 (…) 매우 기쁘도다. 다만 이칙(夷則) 음 1매(枚)의 소리가 약간 높은 것은 무엇 때문인가.[3]

귀가 밝은 세종에게 유독 틀린 음 하나가 발견되었다. 박연은 명을 받고 악기를 실펴보았다. 과연 먹줄 표시가 남아 있어서 돌을 더 갈아내야 할 부분이 있었다. 먹줄이 그어진 남은 부분을 모두 갈아내고 나니 비로소 정확한 이칙 음 소리를 냈다. 세종의 좋은 귀가 악기의 정확한 소리를 찾게 한 것이다. 이후 세종은 박연에게 악기 제작의 일을 전담하도록 했고, 1426년(세종 8년)부터 1428년(세종 10년)까지 2년 동안 무려 528매(33틀)의 편경을 제작했다. 이렇게 제작한 편경은 궁중의 여러 악기고(樂器庫)에 소장되어 각 의례마다 필요한 음악을 연주하게 되었다. 편경, 편종과 같은 악기는 규모가 크고 무겁기 때문에 각 전(殿) 혹은 묘단(廟壇), 악기고 등에 두고 해당 장소에서 의례가 있을 때 꺼내어 연주하는 악기로 활용되었으므로 많은 수가 필요했다.

900여 년간 녹슬지 않은 편경의 위상

편경이 우리나라에 들어온 지 이제 900여 년의 세월이 흘렀다.
고려시대에 유입되어 조선시대에 이르는 동안 편경이라는 악기
의 위상은 크게 변하지 않아 주로 궁중에서 제례악과 여타 궁중
의례용 악기로 연주되었다. 편경이 편성되어 연주하는 음악을 살
펴보자.

먼저 편경은 편종과 함께 궁중의 여러 제사 음악에 편성되어
연주되었다. 제사 의례는 오례(五禮) 중 길례(吉禮)에 속하는데,
종묘제례·사직제례·문묘제례를 비롯하여 농사의 신과 양잠의
신에 제사하는 선농제와 선잠제 등의 제사 때에 등가(登歌), 헌가
(軒架) 악대에 두루 편성되어 음악을 연주했다.

15세기 성종 대에 연주되는 종묘제례악의 연주 상황을 보자.
종묘의 등가, 즉 댓돌 위 상월대에 편성되는 악대에서 편경은 악
대의 서쪽 네 번째 단에 위치한다. 이는 경돌을 하나만 매다는 특
경과 같은 서쪽이다. 특경은 음악을 마치는 부분에서 연주하므로
서쪽에 배치시킨다.

편경은 토지의 신과 곡식의 신에게 제사하는 사직제례악을 연
주하는 악기로도 쓰인다. 이때 편경은 편종과 함께 악대의 삼면
을 에워싼다. 조선은 제후국을 자처했으므로 악대의 삼면에 종·
경을 배열한다. 15세기에는 악대 편성이 이와 같으나 18세기에
이르러서는 규모가 다소 축소된다.

편경이 편성되는 종묘제례악과 사직제례악은 지금 이 시대에

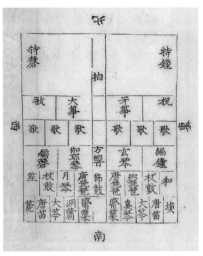

『국조오례의서례』(國朝五禮儀序禮)에 보이는
15세기 종묘제례악 등가의 편경

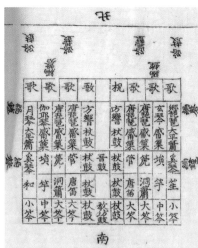

『국조오례의서례』에 보이는
15세기 종묘제례악 헌가의 편경

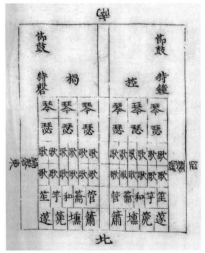

15세기 사직제례악 등가의 편경

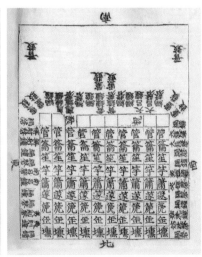

15세기 사직제례악 헌가의 편경

도 들을 수 있다. 종묘제례악은 매해 5월과 11월에 종묘에서 정식으로 제사 의례와 함께 연주되며, 사직제례악도 매해 봄가을에 사직단에서 연주된다.

그 밖에 문묘(현재 성균관대학교 내에 있다)에서 공자와 여러 유학자에게 제사를 지내는 문묘제례 때에도 편경은 주요 선율을 담당하여 연주했다. 전체 서른두 자의 노랫말을 서른두 개의 음으로 연주하는 문묘제례악에서 편경은 아악(雅樂)의 선율을 그대로 연주한다. 편경이 연주하는 〈황종궁〉(黃鐘宮) 선율의 경우에 황종음, 즉 '도' 음으로 시작하여 '도' 음으로 마친다.

편경은 제사 외에도 궁중에서 오례 중 가례(嘉禮)에 속하는 여러 의례 때 연주되었다. 정월 초하루와 동짓날의 회례(會禮) 때, 궁의 뜰에 편성하는 전정헌가(殿庭軒架) 악대에도 편경이 포함되었다. 제후국의 위상에 맞추어 악대의 삼면에 편경을 편종과 함께 편성했다.

현재 연주되는 음악 가운데 편경이 포함된 것으로 〈보허자〉와 〈낙양춘〉 등이 있다. 두 음악 모두 고려시대에 중국에서 수입된 당악으로 지금까지 이어지고 있다. 그 밖에 〈여민락 만〉과 〈여민락 령〉, 〈해령〉 등 궁중에서 연주하는 음악에도 편경이 포함된다.

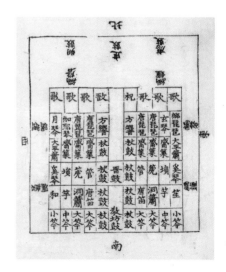

『국조오례의서례』의 전정헌가 악대 편경이 악대의 삼면에 보인다.[4]

선善을 전하는 선율

편경의 낱개 하나를 '경편'(磬片)이라 하는데, 앞서 말했듯이 'ㄱ' 자 모양으로 되어 있다. 경편 위쪽 굽은 부분의 각은 직각인 90도보다 약간 넓으며, 아래쪽의 굽은 모서리 부분은 약간 곡선 형태로 굴려놓았다. 위쪽 모서리 부분에는 경을 틀에 매달 끈을 끼우는 구멍이 뚫려 있다. 구멍에 끈을 끼워 틀에 걸면 경을 아래로 드리운 형상이 된다. 『주례도』(周禮圖)에는 "경편의 모양을 아래로 드리우도록 만든 것은 하늘이 서북쪽으로 기울어져 굽어 아래를 덮는다는 뜻을 상징"[5]한다고 하였다.

편경을 거는 틀을 가자(架子)라 하는데 여기에 장식으로 표현

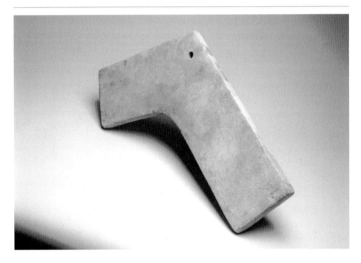

편경의 경편

하는 동물은 대부분 날짐승이다. 아래에서 편경을 받치고 있는 날짐승은 『악학궤범』에 오리, 기러기라 했으며 틀 위에서 날갯짓을 하고 있는 듯 보이는 것은 공작이다. 편경을 장식하는 것이 날짐승인 까닭은 그 소리의 특성과 관련된다.

궁중의 제사와 대규모 연향을 할 때 악대에 편경이 편성되어 있으면, 그 화려한 외형만으로도 분위기를 압도한다. 또 악기의 틀을 구성하는 여러 동물 모양의 장식, 문양 등은 하나하나가 의미와 상징을 담고 있다. 그 대부분은 길한 상징을 가진 것으로서 좋은 소리가 길상(吉祥)을 담은 악기를 통해 발할 때 음악의 선한 의미가 전달된다고 본다.

이제 편경의 몇 가지 상징을 보자. 먼저 틀의 아래쪽을 받치고 있는 동물은 오리다. 오리는 물과 뭍을 두루 다니며 때론 하늘을 날기도 한다. 그런 까닭에 천상과 지상, 수계와 지하계를 두루 넘나들며 인간의 소원을 신의 세계로 전달하기에 적합한 새로 여겨졌다. 또 번식력이 강하여 다산(多産)을 상징하며 풍요를 이루는 새로 받아들였다.

틀의 윗부분에 보이는 화려한 새는 공작(孔雀)이다. 공작은 외형이 화려하여 부귀와 길상을 상징한다. 악기의 좌우로 늘어뜨린 유소(流蘇)는 꿩의 꼬리, 즉 치미(雉尾)로 만든 것으로 이를 치미유소라 한다. 이 또한 날짐승에서 취한 것이다. 길게 드리워진 치미유소를 물고 있는 것은 곧 봉황이다. 봉황은 상상 속의 새이지만 덕(德), 인(仁), 신(信), 정(正)을 지녔으며 태평성대를 알리는 상서로움의 상징이다. 이처럼 편경을 날짐승으로 장식하는 것은 뭇

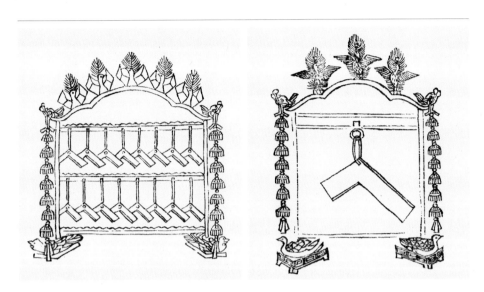

『국조오례의서례』의 편경과 특경

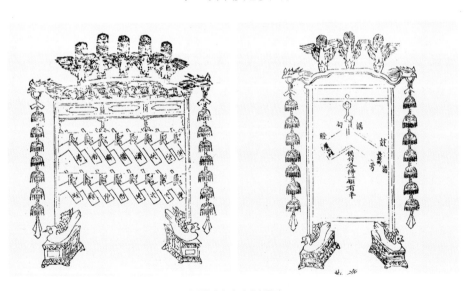

『악학궤범』의 편경과 특경

족한 부리, 째진 입술, 촘촘한 눈, 털이 적은 목덜미, 작은 몸, 이지러진 배(鷺腹) 모양을 한 날짐승이 그 소리가 드높아 멀리까지 들리므로 경을 장식하기에 적합하기 때문이라고 하였다.[6]

그 밖에도 편경은 온갖 상징을 드러내는 다양한 문양으로 장식한다. 특히 연꽃과 관련된 장식이 많다. 연꽃은 진흙에서 자라지만 맑은 꽃을 피워내 생명력, 완전무결함을 상징한다. 틀의 윗부분에 사뿐히 내려앉은 공작 다섯 마리는 연방(蓮房), 즉 연밥 위에 있다. 오리가 앉아 있는 틀의 무늬는 연꽃잎이 위로 솟은 모양인 앙련(仰蓮)과 아래로 향한 모양인 복련(覆蓮)으로 두루 장식하고 있다. 편경을 매단 틀의 상단과 틀 위쪽을 잇는 연결 부분은 연꽃잎 문양으로 꾸민다. 그런가 하면 구름, 일이 뜻대로 이루어지기를 빈다는 의미의 칠보(七寶), 상서를 나타내는 안상(眼象) 등의 문양으로도 편경을 장식한다.

이제 조선 왕실에서 사용되었던 편경의 그림을 한눈에 살펴보자.

34~35쪽 표는 세종 대부터 20세기 전반기인 고종 대에 이르는, 480여 년 동안의 편경 그림을 모아놓은 것이다. 표에서 보듯이 조선시대의 편경은 긴 세월이 흐르는 동안에도 그 외형이 거의 변하지 않았다. 그림에 따라 다소 달라 보이는 듯하지만, 이는 묘사 방법의 차이 때문이지 모양이 변한 탓은 아니다. 이처럼 편경의 외형은 지금 이 시대까지도 크게 달라지지 않은 채 그대로 이어지고 있다.

요즘과 달리 조선시대의 편경은 두 손으로 연주하기도 했다. 특히 아악의 경우가 그러했다. 아악을 연주할 때는 아래쪽 단의

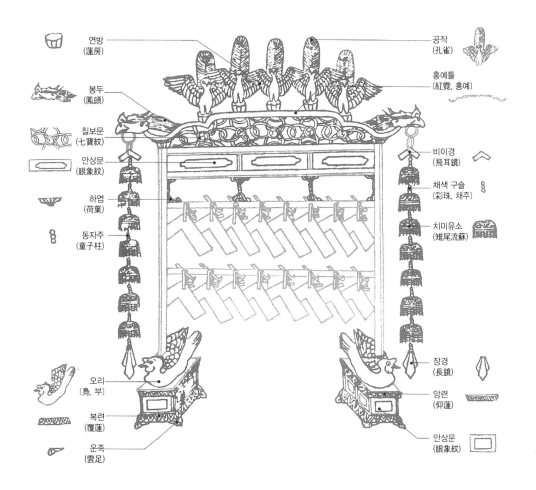

연방
(蓮房)

공작
(孔雀)

홍예틀
(紅霓, 홍예)

봉두
(鳳頭)

칠보문
(七寶紋)

비이경
(飛耳鏡)

안상문
(眼象紋)

채색 구슬
(彩珠, 채주)

하엽
(荷葉)

치미유소
(雉尾流蘇)

동자주
(童子柱)

장경
(長鏡)

오리
(鳧, 부)

앙련
(仰蓮)

복련
(覆蓮)

안상문
(眼象紋)

운족
(雲足)

편경의 문양

『세종실록』(世宗實錄) 권128 '길례서례·악기도설'(吉禮序例·樂器圖說)

『국조오례의서례』(國朝五禮儀序例) 권1 「길례·아부악기도설」(吉禮·雅部樂器圖說)

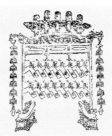

『악학궤범』(樂學軌範) 권6 「아부악기도설」(雅部樂器圖說)

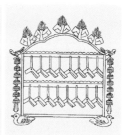

『종묘의궤』(宗廟儀軌) 권1 「종묘등헌가악기도설」(宗廟登軒架樂器圖說)

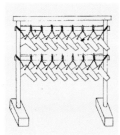

『시악화성』(詩樂和聲) 권4 「악기도수」(樂器度數) 제4 '석음편경'(石音編磬)

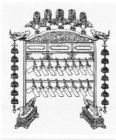

『경모궁의궤』(景慕宮儀軌) 「악기도설」(樂器圖說)

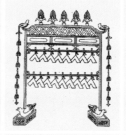

『사직서의궤』(社稷署儀軌) 권수(首) 「악기도설」(樂器圖說)

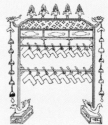

『춘관통고』(春官通考) 권36 「길례」(吉禮) '원의아부악기도설'(原儀雅部樂器圖說)

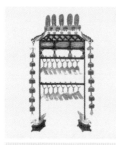

『기사진표리진찬의궤』(己巳進表裏進饌儀軌) 「악기도」(樂器圖)

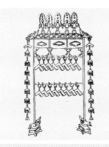

『자경전진작정례의궤』(慈慶殿進爵整禮儀軌) 권수(首) 「악기도」(樂器圖)

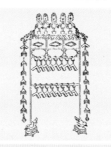

『순조기축진찬의궤』(純祖己丑進饌儀軌) 권수(首) 「악기도」(樂器圖)

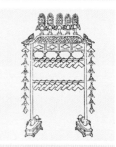

『헌종무신진찬의궤』(憲宗戊申進饌儀軌) 권수(首) 「악기도」(樂器圖)

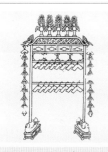

『고종무진진찬의궤』(高宗戊辰
進饌儀軌) 권수(首) 「악기도」(樂
器圖)

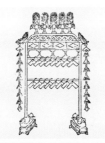

『고종정축진찬의궤』(高宗丁丑
進饌儀軌) 권수(首) 「악기도」(樂
器圖)

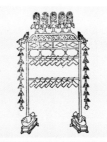

『고종정해진찬의궤』(高宗丁亥
進饌儀軌) 권수(首) 「악기도」(樂
器圖)

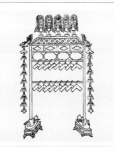

『고종임진진찬의궤』(高宗壬辰
進饌儀軌) 권수(首) 「악기도」(樂
器圖)

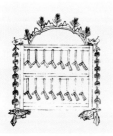

『대한예전』(大韓禮典) 권4 「아
부악기도설」(雅部樂器圖說)

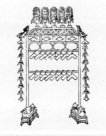

『고종신축진찬의궤』(高宗辛丑
進饌儀軌) 권수(首) 「악기도」(樂
器圖)

『고종신축진연의궤』(高宗辛丑
進宴儀軌) 권수(首) 「악기도」(樂
器圖)

『고종임인진연의궤(1902. 4)』(高
宗壬寅進宴儀軌) 권수(首) 「악
기도」(樂器圖)

『고종임인진연의궤(1902. 11)』
(高宗壬寅進宴儀軌) 권수(首)
「악기도」(樂器圖)

황종부터 임종까지는 오른손을 사용하고, 이칙부터 청협종까지의 음은 왼손을 써서 연주했다. 하지만 속악을 연주할 때는 반드시 아악 연주법을 따를 필요가 없었다. 경은 일종의 뿔 망치인 각퇴(角槌)로 두드리는데, 각퇴는 쇠뿔로 만든다.[7]

편경 만들기

편경을 제작할 때 가장 중요한 것은 품질 좋은 경돌을 만나는 일이다. 우리나라에서는 이미 1425년에 경기도 남양에서 좋은 경돌을 발견한 이래 편경 국산화가 실현되었다. 제작의 역사가 590여 년에 이른 셈이다. 악기의 소리 또한 수입악기와 달리 우수했다. 세종 대에 악기 제작이 대대적으로 이루어졌는데, 악기의 제작 과정에 관한 기록이 상세하게 남아 있지 않아서 당시의 편경 제작과 관련된 세부적인 내용은 잘 알기 어렵다.

그러나 이후 조선시대의 악기 제작 과정을 기록하고 있는 악기도감의궤(樂器都監儀軌)나 악기조성청의궤(樂器造成廳儀軌)가 남아 있어 조선시대의 편경 제작 과정에 대해 일부 내용을 알 수 있다.

편경을 제작해야 할 사유는 여러 가지다. 궁궐에 화재가 났을 때, 새로운 의례가 만들어졌을 때, 기존 악기가 낡거나 훼손되었을 때 등이 그러한 경우다. 궁궐에 화재가 나는 때는 대개 한겨울이다. 이 시기에는 땅이 얼어 있어 돌을 캐기 어려워서 날씨가 풀리고 언 땅이 녹으면 악기 제작을 시작한다.

조선시대의 편경 제작 과정을 의궤 기록을 통해 살펴보자. 첫 단계로 경옥(磬玉)의 원석을 채굴한다. 세종 대 이후 조선시대의 경옥은 경기도 남양부에서 채취했으므로 남양부사의 긴밀한 협조하에 채굴이 이루어졌다. 경옥은 여러 도구를 사용하여 덩이 상태로 캐냈는데, 캐냈다 하더라도 모든 원석을 악기로 만들 수 있는 것은 아니었다. 그 가운데 경석의 상태가 일정 기준에 달하는 것만을 엄선하여 올렸다. 경옥이 단단한 데 비해 채굴에 사용하는 철물은 유연하여 많은 어려움을 겪었다는 기록이 자주 보인다. 이처럼 어렵게 덩이 상태로 채취한 경옥은 악기조성청으로 운반되어 편경의 재료로 쓰였다.

1744년(영조 20년) 11월 29일, 인정전의 화재로 타버린 편경 제작 당시의 이야기를 『인정전악기조성청의궤』 기록을 통해 보면, 먼저 경옥을 캘 때 필요한 도구로 쇠몽둥이, 작은 몽둥이, 박을못, 비김쇠, 잔못, 강철 등의 철물이 보인다. 모두 호조(戶曹)의 협조를 얻어 동원되는 도구다. 광산에 사람이 일일이 매달려 쇠몽둥이로 원석을 쪼개는 과정부터 시작한다. 돌을 어렵게 채굴해 가져온 이후에는 온갖 장인이 필요하다. 예민한 옥(玉)을 섬세하게 쪼고 갈 수 있는 옥장(玉匠), 틀에 경석을 걸기 위해 구멍을 내는 천혈장(穿穴匠), 나무틀에 조각을 새기는 조각장(雕刻匠) 등 모두 거론하기 힘들 만큼 다양한 장인들이 동원된다.

그 어떤 장인보다 가장 중요한 이는 소리를 구분하는 귀가 예민한 장인이다. 제작이 쉽지 않은 악기를 어렵게 만들었는데 악기 소리에 오차가 발생하면 고른 음률을 기대하기 어렵기 때문

이다. 따라서 소리에 민감한 인물을 구하는 일은 악기 제작에서 매우 중요한 단계였다. 1744년에는 최천약(崔天若, 1684?~1755)이란 인물이 귀가 좋다는 이유로 특별히 채용되어 악기 제작에 참여해 감동(監董)[3] 역을 맡았다. 최천약은 영조 대의 최고 기술자로 이미 1740년에 황종척, 주척, 예기척, 영조척 등의 자를 만들 때에도 교정을 위해 추천된 바 있고, 1741년의 악기 제작 시에도 감독을 맡았으며 여타 나라의 역사(役事)에 중요 기술자로 참여한 인물이다. 이외에 천안군수 이연덕(李延德, 1682~1750)도 음률에 정통하다는 이유로 제작 과정에 참여하였다. 이처럼 편경 제작에는 솜씨 좋은 장인과 음률에 정통한 인물이 모두 동원되었다.[4][8]

1803년(순조 3년) 11월의 사직 악기고 화재로 인해 불탄 악기를 제작하는 일을 기록한 『사직악기조성청의궤』(社稷樂器造成廳儀軌)에 보이는 편경 17매의 제작 재료를 보자.[5]

옥석(玉石) 27덩이[6], 정옥사(碇玉沙) 50말, 강철(强鉄) 13근, 경(磬) 지본(紙本)감 기름종이 3장, 황필(黃筆) 2자루, 백랍(白蠟) 7냥, 황밀(黃蜜) 2냥, 새끼줄 24간의, 굵은 시우쇠 철사 8자, 굵은 구리철사 6자, 땔나무 3단, 육고(肉膏) 10덩이, 면사 5냥, 집돼지 털 1냥 5돈, 송연(松煙) 1냥, 청태목 5개, 줄우피 2조, 각퇴 1개, 삼마 3근, 큰못 5개, 박을 못 25개, 배지내 2개, 비김쇠 50개, 큰 망치 2개, 파장(破帳) 10자, 해장죽(海長竹) 2개, 숯 2섬 3말, 당주홍 1돈, 아교 2돈, 가는 모래 376바리, 달피바 28간의, 새끼줄 20간의, 생베 23자, 모시 10자, 면주 2자, 말총체 2부, 대체 4부, 유각목 3개, 버들고리 2부 (…)

3 조선시대에, 국가의 토목공사나 서적 간행 따위의 특별한 사업을 관리·감독하고자 임명한 임시직 벼슬.

4 『사직악기조성청의궤』를 보면 당시 경석을 채취한 곳은 "수원부 건달산(乾達山)의 고봉(高峰)"이라고 기록되어 있다. 건달산은 현재 경기도 화성시 팔탄면 기천리와 봉담읍 세곡리에 걸쳐 있는 산이다. 현재 건달산의 고도는 328미터이며, 여전히 돌산에 속한다. '흰돌산'이라는 속칭도 전한다. 지금도 산의 일부가 잘려 흰빛의 바위가 드러나 있으며, 채석장에서는 여전히 돌을 채굴하고 있다.

5 당시 화재로 불에 탄 것은 황종 한 개, 대려 두 개, 태주 두 개, 고선 한 개, 유빈 한 개, 임종 한 개, 청협종 한 개, 이칙 한 개, 남려 두 개, 무역 두 개, 응종 한 개, 청황종 한 개, 청태주 한 개로 총 17매다.

6 실제로는 여섯 덩이가 들어갔고, 네 덩이는 호조로 이송, 열일곱 덩이는 장악원에 보관해두었다.

편경을 만들 때에는 덩이 상태로 캔 돌도 필요하지만, 그것을 절단하고 연마하고 틀을 만드는 일련의 과정에서 매우 많은 도구와 재료가 필요하다.

정옥사는 옥이나 돌을 갈거나 깎는 단단한 적갈색의 모래를 말한다. 경석을 절단할 때, 혹은 절단한 경석의 표면을 갈아 음높이를 조율할 때 사용한다. 경석의 절단면을 톱질할 때 물에 푼 정옥사를 떨어뜨려 마찰력을 높이면 톱질이 더 용이하다. 정옥사와 물을 섞은 후, 그 위에 경석을 마찰시켜 표면을 갈아내면서 음높이를 맞춰간다.

『사직악기조성청의궤』에는 당시 사직의 악기를 조성하기 위해 동원된 사람들의 한 달 월급이 공개되어 있다. 의궤의 '품목' 항목의 끝부분에 기록했는데, 이는 19세기 초반 장인의 급료 수준을 알려주는 것이라 잠시 소개한다.

원역, 공장 등의 한 달 급료

무료서리(無料書吏): 쌀 6말, 무명 2필

별공작(別工作) 정원 외 차출 사령 1명: 쌀 6말, 무명 1필

모군(募軍): 쌀 3말, 무명 3필

모조역(募助役): 쌀 3말, 무명 3필

공장(工匠) 등: 쌀 9말, 무명 1필

내조역(內助役): 쌀 3말, 무명 1필

계사(計士) 1인, 감조전악(監造典樂) 3인, 서리 5인, 서사(書寫) 1인, 고직(庫直) 1명: 점심 쌀 3말씩

별공작(別工作) 화원(畵員) 2인, 고직(庫直) 1명: 점심 쌀 3말씩

서사(書寫) 사령(使令) 등: 품질 좋은 무명 1필씩

　19세기 당시 직급이나 업무, 역할 등이 지금과 차이가 있어 요즘의 임금 체계와 비교해볼 수는 없지만, 이 가운데 편경을 만들고자 동원된 옥장(玉匠)이 받았을 법한 급료는 짐작해볼 수 있다. 옥장은 공장(工匠)에게 주는 급료를 기준으로 받았을 것이다. 그렇다면 한 달에 쌀 9말과 무명 1필이다. 많은 보수는 아니겠지만 숫자로 보면 다른 위치의 사람들에 비해 좀 더 나은 대우를 받은 것으로 보인다.

　조선시대에 궁중에서 악기를 제작하는 것은 매우 큰일에 속했다. 특히 편종, 편경과 같은 악기 제작이 포함되어 있을 때는 더욱 그러했다. 따라서 임시 기구인 악기조성청을 조직하고 그에 필요한 인력을 동원하여 운영했으며, 악기 제작 과정에 대해서는 악기조성청의궤를 제작하여 모두 기록으로 남겼으므로[9] 전 과정을 엿볼 수 있다.

　그러면 지금 이 시대 편경의 제작 과정은 어떠할까? 경돌을 구하고 그것을 절단하여 악기로 만드는 과업을 수행해야 하는 것은 예나 지금이나 마찬가지다. 그러나 그 과정과 공정은 달라졌다. 예전에는 대부분의 공정이 수작업으로 이루어졌다면, 지금은 많은 과정에서 기계의 힘을 빌리고 있다. 여기서는 편경의 핵심인 경편의 제작 과정을 소개하고자 한다.

　우리나라 편경은 각 경편의 크기가 동일하다. 이는 음높이를

크기가 아닌 두께로 조정한다는 의미다. 편경의 경편을 제작하려면 먼저 원석을 절단해야 한다. 이때 각 음의 정해진 두께보다 조금 크고 두껍게 절단한다. 절단 후에는 경석을 모양에 맞추어 재단하는데, 경편의 모양을 본떠 두꺼운 본을 만든다. 끈을 달아 걸 수 있는 구멍 자리도 표시하고 구멍을 뚫는다. 이후 완성된 본을 이용하여 돌에 밑그림을 그리고 재단에 들어간다. 직선으로 된 부분은 재단에 큰 어려움이 없으나 아래쪽 꺾쇠 부분의 둥그런 곡선은 원통형 그라인더를 사용해 둥글게 다듬는다. 이 작업이 가장 어려운 공정이다.

재단이 끝난 후에는 끈을 넣을 구멍을 뚫는다. 구멍에 의해 음정이 달라지므로, 조율을 하기에 앞서 구멍을 먼저 뚫는다. 구멍을 뚫을 때는 앞뒤 양쪽으로 반씩 들어가 뚫어야 한다. 특히 두께가 두꺼운 높은 음정의 경석은 한 번에 뚫기 어렵다. 절단된 돌 상태가 완전한 평면이 아니기 때문이다. 뚫은 후에는 구멍을 고르게 다듬는다.

구멍 뚫기를 마치면 조율 단계에 들어간다. 습식 조율과 건식 조율의 두 단계가 있다. 습식 조율은 물로 돌을 연마하는 것이고 건식 조율은 연마재를 이용해 연마하는 것이다. 1단계는 습식 조율 단계다. 대형 그라인더를 사용해 목표 음정의 최대 근사치에 맞춘다. 이어 핸드 그라인더로 음정에 섬세하게 접근한다. 음정이 근사치에 맞춰지면 다시 압축 공기를 사용하는 공압 그라인더와 압축 공기를 만드는 컴프레서, 그라인더에 연결해 물을 뿌리는 호스를 준비하여 물을 뿌려가며 작업한다. 먼저 경편의 모

서리를 다듬고 넓은 면을 연마한다. 작업 중간중간 경석을 세워 고르게 연마되었는지 확인한다.

습식 조율을 마친 후에는 건조 과정을 거치는데, 이때 음정이 다시 높아진다. 음정이 낮으면 경석의 위아래 끝부분을 연마하여 길이를 줄여 음정을 높인다. 건식 조율 단계에서도 경석의 모서리부터 작업한 후 조율을 시작한다. 연마재를 사용해 음정을 근사치까지 조정하고 표면을 매끄럽게 만든다.

최종적으로 조율을 마친 후에는 광택 작업에 들어간다. 광택 작업을 하는 까닭은 돌이 습기를 먹지 않도록 하기 위해서다. 주로 화강석이나 인조석에 사용하는 광택제를 쓴다. 광택제를 바른 후에는 3~4일 정도 말린 뒤 최종적으로 음정을 확인한다.[10] 완성된 경편 열여섯 매는 두 단으로 나누어 한 단에 여덟 개씩 걸어놓고 연주한다.

정확한 음을 찾은 경편 열여섯 개. 그것을 음의 높이 순서대로 두 단으로 나누어 걸면 편경이 탄생한다. 가자(架子)의 아래쪽 단은 오른쪽에서 왼쪽으로 가면서 황종(黃鍾) 음부터 임종(林鍾) 음까지, 위쪽 단 왼쪽에서 오른쪽으로는 이칙(夷則) 음부터 청협종(淸夾鍾) 음까지, 총 열여섯 개의 음을 배열해 매달아 놓는다. 편경이라는 이름에 '엮을 편'(編) 자를 쓰는 이유다.

편경을 걸어놓는 틀은 또 얼마나 멋진가. 오리를 얹은 받침대, 봉황의 머리에 꿩 꼬리 장식을 길게 드리운 유소(流蘇), 다양한 문양이 정성스레 그려진 나무틀, 그 틀 위에 한 음 한 음 엮어 매달린 경편의 단정함. 거기에서 울리는 맑은 편경 소리, 그것은 우

리의 시각과 청각을 동시에 울린다. 악기의 외형에서 우러나는 장엄함, 악기의 소리에서 울려 나오는 조화로움은 듣는 이를 치우치지 않는 멋스러움에 빠져들게 한다.

송지원

서울대학교에서 「정조의 음악정책 연구」로 문학 박사 학위를 받았다. 현재 한국공연문화학회 회장이며 서울대 등에서 강의하고 있다. 국립국악원 국악연구실장을 지냈다. 서울대학교 규장각 한국학연구원의 책임연구원, 연구교수를 역임하면서 한국음악학 관련 여러 문헌 자료를 발굴하고 연구하여 학계에 소개했다. 조선시대의 국가전례와 음악사상사, 음악문화사, 음악사회사 분야의 연구를 통해 예와 악, 인간과 문화, 사회의 관점에서 조선시대를 읽어내는 연구를 하고 있다. 조선의 왕이 펼친 음악정책과 조선시대의 음악 인물에 관한 연구도 함께 수행하고 있다. 『한국음악의 거장들』(태학사, 2012), 『정조의 음악정책』(태학사, 2007), 『조선의 오케스트라, 우주의 선율을 연주하다』(추수밭, 2013) 등 여러 저서와 논문을 집필했다.

● 편경·특경의 구조

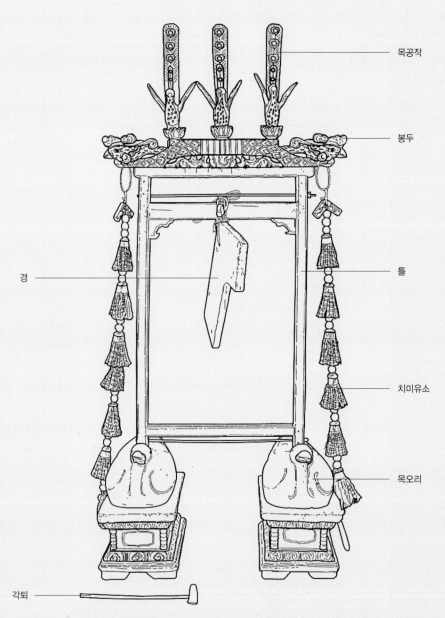

목공작

봉두

경

틀

치미유소

목오리

각퇴

특경

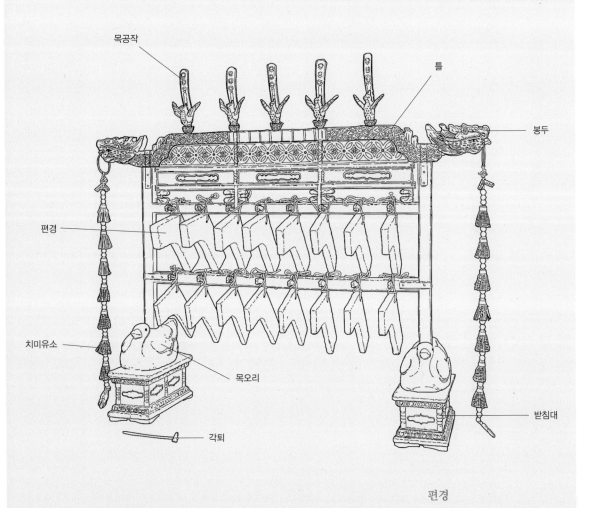

목공작

틀

봉두

편경

치미유소

목오리

각퇴

받침대

편경

편경은 열여섯 개의 경돌을 두 개의 단으로 된 틀에 각각 여덟 개씩 매달아 놓은 몸울림 타악기다. 'c' 음부터 'd#' 음까지 열여섯 개의 음을 소리 낼 수 있고, 각퇴(角槌)라고 하는 뿔 망치로 두드려 소리 낸다. 돌을 깎아 만들기 때문에 자연스러우면서 맑고 우아한 울림을 지닌다. 열여섯 개의 경돌은 같은 크기이며 두꺼울수록 높은음이 난다. 왕실의 대규모 의례음악을 연주할 때 사용한다. 경돌을 거는 나무틀 좌우에는 봉황의 머리를 조각하여 장식한다. 틀의 받침대는 기러기나 오리를 조각하여 만든다.

編鐘·特鐘

편종·특종

금속 재료로 만드는 유율 타악기. 편종은 두 단으로 된 나무틀에 열여섯 개(또는 열두 개)의 종을 음높이 순으로 매달아 연주하며, 특종은 12율 중 황종 음에 해당하는 종을 매달아 연주한다. 나무 막대에 쇠뿔을 붙여 만든 각퇴로 쳐서 소리를 낸다.

2장

위엄과 기술력의 상징, 편종·특종

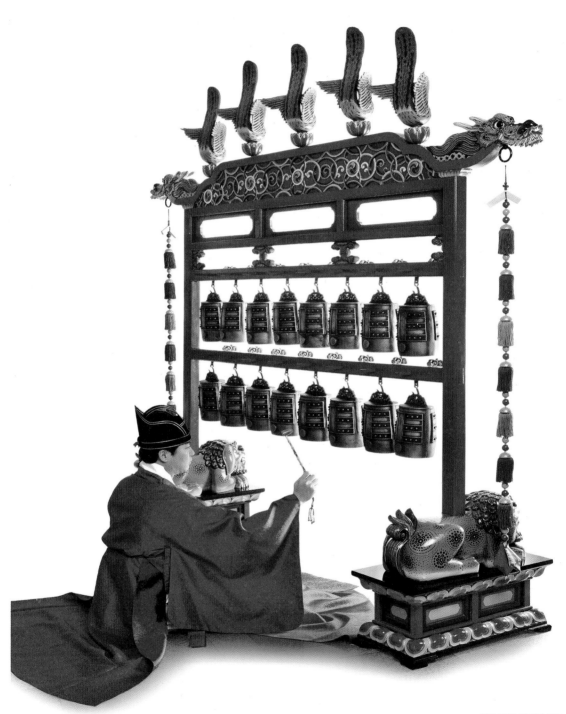

편종 연주, 연주자 김철

종으로써 새벽을 알려,

나가 일함이 하늘에 순응하는 것임을 알게 하였고

종으로써 밤을 알려,

들어와 쉼이 하늘에 순응하는 것임을 알게 하였다.

이들을 모두 종으로 하는 것은 금의 기운이 하늘을 본떴기 때문이다.

—『시악화성』권4「악기도수」'금음(金音) 특종(特鐘)' 중

자연에서 나는 여덟 가지 소리 재료(八音) 중 쇠(金)는, 옛사람들에게 하늘을 본뜬 것으로 여겨졌다. 그래서 음악의 시작 역시 종으로 알렸다. 사람이 들어가고 나가는 일과 음악이 시작되고 끝나는 것을 모두, 하늘로 표상화되는 질서의 근원(根源)이 주관한다고 믿었기 때문일 것이다. 정제된 쇳소리가 사람의 마음속에 하늘을 그리게 했을 것이다.

같은 크기, 다른 음

기원전 5세기경 중국 후베이성 쑤저우 일대를 지배한 증국(鄭国) 통치자 증후을(曾侯乙, 기원전 약 477~기원전 약 433)의 무덤에는 무게가 5톤가량 되는 거대한 편종(編鐘)이 묻혀 있었다. 1978년에 출토되어 중국의 국가1급 문물로 지정된 이 편종은, 중국 후베이성박물관에 소장되어 있다.

우리는 중국 고대 편종의 일면을 이 악기에서 확인할 수 있는데, 서로 다른 높이의 음을 내고자 각기 다른 크기의 종을 만들었다는 점이 주목된다. 증후을묘 편종에는 크기가 다른 65개의 종이 세 단에 나뉘어 매달려 있다. 상당히 넓은 음역의 악기인 것이다.[1] 이는 한 틀에 매달린 종의 크기가 균일한 우리나라 편종과 대조된다. 종의 크기가 전부 같다니, 우리나라 편종에는 같은 음높이의 종 여러 개를 매달아서 연주했다는 것일까? 물론 그렇지는 않다.

1 증후을묘 편종은 종을 때리는 위치에 따라, 한 개의 종에서 두 음이 나기도 하므로 종의 개수보다 더 많은 음을 내는 셈이다.

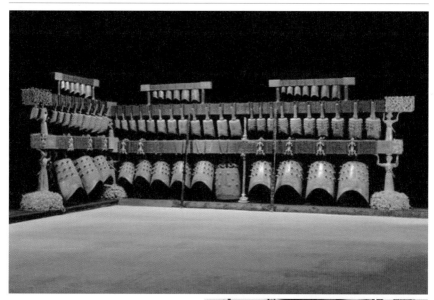

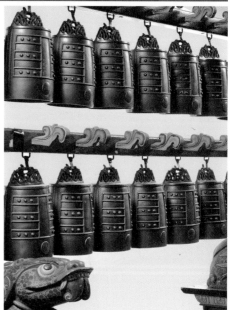

증후을묘 편종(위)
우리나라의 편종(아래)

고려시대에 우리나라에 들어온 편종은 열두 개 또는 열여섯 개의 종으로 이루어졌는데 이 종들은 각각 12율, 또는 이 열두 음에 네 음을 더한 12율 4청성의 음을 낸다. 매달린 순서에 따라 음높이가 달라지므로 각각 바로 옆의 종과 대략 반음 정도 차이가 난다.

어떤 원리에 의해 같은 크기의 종이 서로 다른 음을 내는 것일까? 종의 '두께 차이'에 그 답이 있다. 종은 그 크기와 모양을 같게 만들더라도 두께를 다르게 하면 강성의 차이로 음높이가 달라지기 때문이다.

이처럼 편종 제작에는 크기를 다르게 하거나 두께를 달리하는 두 가지 방법이 쓰이는데, 우리나라에서 현재까지 전승된 편종은 후자의 방식(크기는 같고 두께는 다른)에 의한 것이다. 이는 세종 대에, 두께에 따라 음높이가 달라지는 방식을 채택하자고 한 박연의 건의를 받아들였기 때문이다.[1]

왕실 의례와 함께한 편종·특종의 음악

우리나라에 편종이 처음 들어온 때는, 송나라에서 대성아악(大晟雅樂)이 전해진 1116년이다. 당시 악기 목록에는 '중성'(中聲)과 '정성'(正聲)의 두 가지 편종이 있는데, 중성 편종은 황종부터 응종의 12율을 내는 종 열두 개짜리 편종이다. 그리고 이 12율에서 반음씩 높아지는 음 네 개(4청성)를 더한 열여섯 개짜리 편종은

[2] 오늘날에는 열두 개짜리 편종을 사용하지 않지만, 『세종실록』에 실린 편종 그림에는 열두 개짜리 편종이 들어 있다. 『악학궤범』의 성종 대 편종부터는 열여섯 개짜리 종으로 묘사되어 있다.

「세종실록」「악보」소재 제사 아악 〈황종궁〉

정성 편종이라고 한다.[2]

한편 고려시대에 전래된 아악의 악보가『세종실록』137권에 있다. 세종 대의 음악을 기록한『세종실록』(世宗實錄)「악보」(樂譜)에는 세종 대에 제정된 조회악, 제사악뿐 아니라 송나라 주희(朱熹, 1130~1200)가 지은『의례경전통해』(儀禮經傳通解) 소재 악보와 임우(林宇, ?~1402)가 지은『대성악보』(大成樂譜)의 아악곡들이 함께 전한다.

이 가운데 문묘제례악이나 사직제례악 같은 아악 계열 제사음악에 사용된 대표적인 악곡 〈황종궁〉(黃鐘宮)의 악보가 포함되어 있는데, 그 선율을 오선보로 나타내면 아래와 같다.

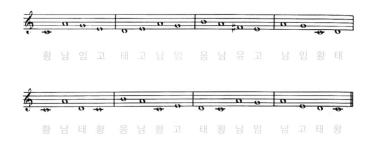

악보에서 확인할 수 있듯 〈황종궁〉은 황종(黃鐘)에서부터 응종(應鐘)에 이르는 12율의 음역 범위를 벗어나지 않으며, 모두 일곱 개의 음으로 연주가 가능하다.

그런데 제사 의식에서는 〈황종궁〉뿐 아니라 이를 조옮김[3]하

3 선율의 모양은 그대로 두고 선율 전체의 음높이를 내리거나 올리는 것.

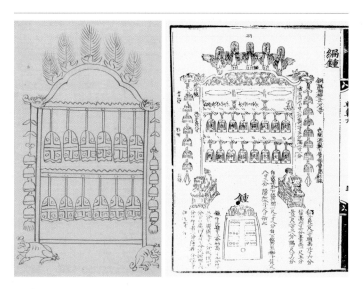

『세종실록』 권128 「오례」 '길례서례' 중 '악기도설'의 열두 개짜리 편종(왼쪽)과 『악학궤범』 권6 「아부악기도설」의 열여섯 개짜리 편종(오른쪽)

여 만든 다른 악곡들도 사용되므로, 실상은 일곱 개의 음보다 더 많은 음(더 높은음)이 필요하다. 그러나 조옮김을 하는 과정에서 12율 4청성보다 높은음을 내야 할 경우에는 그 음을 한 옥타브 낮춤으로써 음역을 제한하였다.[4] 앞서 설명한 정성 편종의 음역 범위로 아악 연주가 충분히 가능하다는 뜻이다.

이처럼 선율을 연주할 수 있는 편종과 달리, 특종은 황종 한 음만을 소리 내며 조금 다른 기능을 담당한다. 물론 세종 12년 박연의 상소문을 참고하면, 특종의 음고가 항상 황종으로 일정하게 유지된 것은 아닌 듯하다.

4 그 결과 선율의 모양은 원래의 황종궁 선율과 다소 달라졌다.

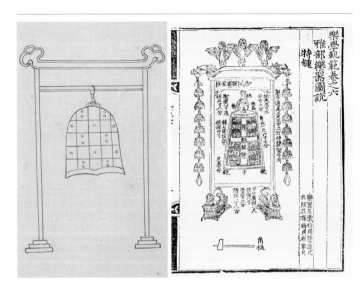

『세종실록』 권128 「오례」 '길례서례' 중 '악기도설'의 가종(왼쪽)과 『악학궤범』 권6 「아부악기도
설」의 특종(오른쪽)

특종과 특경은 옛날 제도로는 소리 중의 황종(黃鍾)이 정음(正音)이
온데, 이제 보옵건대 종묘(宗廟)의 특종(特種)은 중려(仲呂) 소리이
고, 여러 제사에 쓰이는 것은 고선(姑洗) 소리이오며 (…)[2]

여기서 언급된 특종이, 우리가 아는 별개 악기로서의 '특종'이
아니라 편종에 매달린 해당 음높이의 종을 사용한 것인지도 모
를 일이다. 어쨌든 특종은 '황종' 음을 사용하는 것이 일반적이라
고 인식되었으며, 현재까지도 동일하게 그 제도가 이어진다. 참
고로 『세종실록』까지만 해도 특종은 '가종'(歌鐘)이라 불렸다.

아악의 악기 편성을 그림으로 설명한 『악학궤범』 권2의 「아악진설도설」(雅樂陳設圖說)에는 성종 당시 제례 아악에 사용된 특종의 연주 방법이 기록되어 있다. 아악을 연주할 때 댓돌 위에 설치되는 악대인 등가 악대에 특종과 특경이 편성되는데 특종은 음악의 시작을, 특경은 음악의 끝을 알리는 데에 사용되었다.

음악을 시작할 때, 악대의 지휘자 격인 집사가 '드오'라고 하면 협률랑이 휘(麾)를 드는데 이때 특종을 한 번 치고 난 다음에 축(柷)을 친다. 그다음에는 절고를 세 번 치는데, 세 번째 칠 때 특종을 또 한 번 친다. 그 후 전체 악기가 합주하기 시작한다. 다만, 현재는 그 방식이 약간 달라져서 아래 악보와 같이 연주한다. 즉 맨 처음과 마지막에 특종을 치기 전후로 각각 박이 추가되었으며, 절고의 세 번째 소리와 함께 특종을 치지 않고 절고의 소리를 모두 듣고 난 후 특종을 치는 등 몇 부분이 달라졌다.

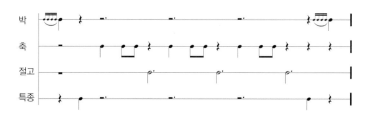

현행 등가의 악작(樂作)

이와 같이, 특종은 편종과 달리 선율을 연주하는 기능이 아니라 음악의 시작을 알리는 신호로서 기능했으며 음악의 끝을 알리는 특경과 대칭을 이루었다.

한편 편종이나 특종은 아악이 아닌 음악에도 사용된다. 종묘

제례악인 〈정대업〉과 〈보태평〉은 조선 초에 만들어진 향악곡이지만 편종과 편경을 사용한다. 또한 『악학궤범』 권2 「속악진설도설」(俗樂陳設圖說)의 성종조 종묘·영녕전 등가 악대 편성 그림 뒤에도 음악을 시작하는 방법이 함께 기록되어 있는데, 이 속악 악대에서도 특종은 아악에서와 같은 방식으로 음악의 시작을 알렸다. 물론 현재 연주하는 종묘제례악 등가 악대에는 특종이 사용되지 않기 때문에 당시와는 다른 방식으로 음악을 시작한다. 제례악뿐 아니라 임금이 거동할 때 연주하던 향악곡 〈여민락 만〉과 당악곡 〈보허자〉, 〈낙양춘〉에도 편종과 편경이 편성되었고, 현재에도 여전히 이들 음악을 연주할 때는 편종과 편경이 포함된다.[5]

이와 같이 종(鐘)·경(磬)이 편성되는 음악은 모두 왕실 의례음악에 해당한다. 의례음악에서의 악기 편성을 악현(樂縣)이라고 하는데, 천자(天子)·제후(諸侯)·대부(大夫)·사(士)가 사용하는 악현을 각각 궁현(宮懸)·헌현(軒懸)·판현(判懸)·특현(特懸)이라 했다. 그리고 이 악현들을 구분 짓는 핵심 요소가 바로 종과 경의 배치 방식이었다. 편종과 편경을 몇 대 편성했는지가 그 악대의 격을 보여주었던 것이다. 궁현에서는 종과 경을 동서남북 네 면에 모두 배치하고, 헌현에서는 왕이 바라보는 남쪽 면을 제외한 세 면에, 판현에서는 동과 서 두 면에, 특현에서는 한 면에만 배치하는 식이다.

5 송나라 진양(陳暘, 1064~1128)이 쓴 『악서』(樂書)에 의하면 아악에 쓰는 종과 속악에 쓰는 종에 그려진 동물의 형상이 각각 범(虎)과 사자로 달랐으나, 지금의 편종은 구분 없이 사용하고 있다.

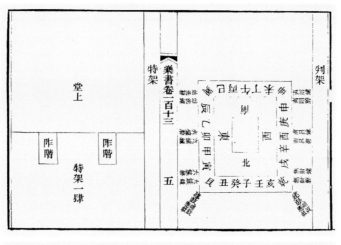

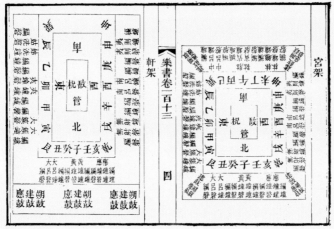

『악서』의 악현도

악대의 격을 가름하는 악기

그러면 역사적으로, 편종과 특종은 제사음악과 왕실 연향음악에 어떤 식으로 편성되어 왔을까?

앞서 이야기한 대로, 고대 중국에서 만들어진 편종은 1116년에 대성아악 악기로서 우리나라에 들어왔다. 이후 고려 공민왕 때와 1406년 조선 태종 때 명나라에서 편종이 들어온 기록[3]이 있으며, 처음으로 주종소(鑄鐘所)를 설치하여 직접 우리나라에서 편종을 제작한 것은 세종 대의 일이다.

특종과 특경은 1116년에 들어온 악기 목록에는 보이지 않는데, 『신증동국여지승람』(新增東國輿地勝覽) 권2의 기록에 따르면 명나라 영락(永樂, 1360~1424) 연간에 황제가 하사한 것이라 했다. 대성아악이 최초로 유입될 때에는 들어오지 않았지만, 시간이 흐른 후 편종·편경이 들어올 때 함께 전해진 것으로 보인다.

송나라에서 편종이 들어온 후 편종·편경이 어떻게 사용되었는지는 『고려사』(高麗史)에서 그 모습을 확인할 수 있다. 제례악에서는 단 위에 등가(登歌)라는 악대가 위치하고 단 아래에는 의례의 격에 따라 궁가(宮架)·헌가(軒架)·판가(判架)·특가(特架) 중 한 형태의 악대가 위치한다. 『고려사』에 기록된 여러 가지 악기 편성 방식 중 왕이 직접 제사를 지낼 때의 편성에 따르면, 편종과 편경이 등가에는 각 한 틀씩, 헌가에는 각 아홉 틀씩(세 방위에 각각 세 틀씩) 배치되었다.

그 후의 구체적인 모습은 『세종실록』 「오례」에서 확인된다. 세

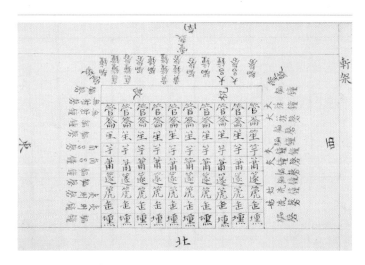

「세종실록」「오례」'길례' 사직헌가 악현

종 대의 길례 헌가 악대에는 『고려사』의 헌가 악대처럼 편종·편경을 세 방위에 각 세 틀씩 모두 아홉 틀을 편성하였을 뿐 아니라, 황종 음부터 응종 음에 해당하는 종·경을 북쪽[6]을 제외한 각 방위에 세 율(律)씩 시계 방향으로 음높이 순서대로 배치했다.

이러한 편성 방식은 『국조오례의서례』에서도 마찬가지임을 확인할 수 있는데, 성종 재위 말기에 편찬된 『악학궤범』의 길례 헌가에서는 특종·특경 없이 편종·편경만 편성되었다.[7] 그리고 조선 후기에 이르면 헌가 악대 세 방위에 각각 세 틀씩 편성되던 편종·편경이 헌가 전체에 한 틀씩만 남게 되었다.

한편 길례에 해당하면서 아악이 아닌 속악을 사용한 종묘제례에서는 『국조오례의서례』 시기부터 헌가에 편종·편경만 편성

6 사직헌가 악대는 북쪽을, 종묘 헌가 악대는 남쪽을 비웠다.
7 당상(堂上)에 편성되는 악대인 등가에는 특종과 특경이 여전히 포함되어 있었다.

되었고, 이 두 악기도 세 방위에 각 한 틀씩만 편성되었다. 등가에는 특종·특경이 『악학궤범』 때까지도 있는데, 숙종 때 편찬된 『종묘의궤』와 정조 때 편찬된 『춘관통고』 및 현행의 종묘제례악 편성에서는 등가에도 특종·특경이 제외되었다. 대한제국기의 『대한예전』 등가에 잠시 포함되었으나 일제 시기 이후 현재 종묘제례악에서는 특종·특경이 전혀 사용되고 있지 않다.

앞서 언급했듯 편종과 편경은 제사음악이 아닌 음악에도 사용했다. 조선 초기에는 연례(宴禮)에도 아악이 사용되었는데, 세종조 회례연 헌가에도 길례 헌가에서처럼 편종과 편경이 세 방위에 각각 세 틀씩 편성되어 있었다. 그러다 1460년(세조 6년) 4월 22일 이후로는 연례악에서 아악을 쓰지 않았고, 그 대신 아악기·당악기·향악기가 함께 편성된 새로운 악대 '전정헌가'가 등장했다. 『국조오례의서례』에 보이는 전정헌가에는 악대의 세 면에 각 한 틀씩 총 세 틀의 편종·편경이 편성되었다. 이는 아악 악현에 비하면 3분의 1로 축소된 셈이다. 조선 후기에는 그마저도 줄어 전체에서 두 틀씩만 사용한 것을 확인할 수 있다. 특종·특경의 경우, 속악으로 연주하는 연례악 등가에서는 보이지 않다가 대한제국 연향악 등가에 편성된 점이 눈에 띈다.

종과 경이 사용되어온 과정을 62쪽 표에서 살펴보면, 가장 큰 규모로 종·경을 편성한 것

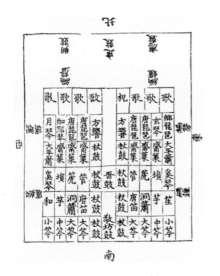

『국조오례의서례』 전정헌가

고려~대한제국 시기 길례 악현에서의 종·경 편성

	길례							
	아악(사직)				속악(종묘)			
	등가		헌가		등가		헌가	
	편종·편경	특종·특경	편종·편경	특종·특경	편종·편경	특종·특경	편종·편경	특종·특경
「고려사」	1	×	9	×				
「세종실록」「오례」	×	1	9	9[8]				
「국조오례의서례」	1	1	9	9	1	1	3	×
「악학궤범」	1	1	9	×	1	1	3	×
「사직서의궤」·「종묘의궤」	1		1		1	×	1	×
「춘관통고」	1	×	1	×	1	×	1	×
「대한예전」	1	1	1	×	1	1	1	×

조선시대 가례 악현에서의 종·경 편성

	가례							
	아악(회례)				속악			
	등가		헌가		전상악(등가)		전정헌가	
	편종·편경	특종·특경	편종·편경	특종·특경	편종·편경	특종·특경	편종·편경	특종·특경
「세종실록」「오례」	1	×	9	×				
「국조오례의서례」					1	1	3	×
「악학궤범」					×	×	3	×
「숙종기해진연의궤」(1719, 숙종 45년)					×	×	2	×
「춘관통고」					(언급 없음)		2	×
「기사진표리진찬의궤」(1809, 순조 9년)					×	×	2	×
「헌종무신진찬의궤」(1848, 헌종 14년)					×	×	2	×
「고종신축진연의궤」(1901, 광무 5년)					×	1	2	×

은『국조오례의서례』시기였다. 그러나 조선 후기로 갈수록 악대 규모가 전체적으로 축소되고, 의례의 격식을 가장 엄중하게 여기던 길례에서조차 편종·편경의 삼면 편성 규격을 잃고 그 규모가 축소되었다. 그렇게 된 데에는, 악기 조달의 어려움이라는 현실적인 문제가 있었을 것이다. 숙종과 영조 때를 비롯해 조선 후기에 몇 차례 편종과 편경을 제작하긴 했으나, 제사음악에서도 연향음악에서도『국조오례의서례』시기의 규모로 악기를 배설하지는 않았다.

아래에서 자세히 이야기하겠지만, 편종 제작은 여간 까다로운 작업이 아니었다. 구리·주석 등의 재료를 합금하고, 종 모양 주물을 만들고, 정확한 조율을 위해 종을 깎는 등 여러 가지 기술을 총체적으로 요구했기 때문이다. 범상치 않은 위용에 각종 기술력의 총화인 이 악기를 몇 대나 갖추었는지가 악대의 격을 결정지을 만도 했다.

편종·특종 만들기

편종이나 특종을 제작하는 과정에서 가장 중요한 것은 두말할 필요 없이 종의 몸체 그 자체를 제작하는 일이다. 과거에는 '합금' 과정을 특히 까다롭게 여겼다. 1429년에 예조에서 주종소를 설치하자고 건의한 기록을 통해서도 이러한 어려움을 짐작할 수 있다.

옛사람의 종(鐘)을 주조하는 법은 구리[銅]와 주석[錫]을 일정한 중량[斤兩]의 비율로 배합하는 것인데, 이를 일러 제(齊)가 있다 하니, 이는 더하든지 덜하든지 할 수 없는 것입니다. 우리나라에서 만든 편종(編鐘)은 중국에서 악기를 줄 때 온 편종에 의하여 주조한 것으로서, 구리와 주석의 중량 비율이 능히 법대로 배합되지 못하여, 소리가 맑고 고르지 못하오며 (…) [4]

즉 구리와 주석을 배합하여 종을 만드는데, 합금 과정에서 그 일정한 배합의 법칙을 능히 만족시키기가 어려웠다는 것이다. 이 기사에서 언급한 것처럼 종을 만드는 데에 사용한 주된 금속은 구리와 주석이다. 구리는 웬만한 다른 금속과 합금이 잘되는 금속인 데다가, 주석과 합금하여 만들어지는 것이 바로 청동(靑銅)이니 인류가 가장 앞서 사용한 금속이기도 하다. 이처럼 고대에서 현대까지 종을 만드는 데에는 구리와 주석의 합금인 청동을 사용한다.

『악학궤범』 권6에서 '특종'을 설명하면서도, 동철(銅鐵)·납철(鑞鐵)을 화합하여 종을 만든다[5]고 하였는데, 여기서의 동철과 납철 역시 구리와 주석으로 해석한다. 그런데 종을 주조하는 '일정한 제(齊)', 다시 말해 금속의 배합 비율이 어떻게 되는지는 구체적으로 설명하고 있지 않다. 대신 1744년(영조 20년) 창덕궁 화재로 타버린 악기를 다시 만들고자 설치한 인정전 악기조성청의 기록[6]에 편종 재료의 배합량이 기록되어 있다.

편종 두 틀 32매에 드는 재료는 구리[熟銅] 316근, 놋쇠[鍮鐵][9] 208근, 아연[含錫] 36근 15냥, 유랍(鍮鑞) 29근 7냥 등이다.

여기서 한 근을 600그램(g)으로 환산하여 킬로그램(kg) 단위로 적고, 종 한 개당 드는 무게와 재료의 합금 비율을 표시하면 아래 표와 같다.

구리와 주석을 합금하여 악기를 만들 때는 주석의 비율이 매우 중요하다. 주석 함량 14퍼센트를 기점으로 합금의 성질이 크게 바뀌기 때문이다. 주석이 14퍼센트 이하일 때는 부드러운 성질의 금속이 된다. 주석을 너무 많이 넣으면 금속이 깨지는데, 두드리면서 가열하는 단조 과정을 거치면 27퍼센트 정도까지도 포함시킬 수 있다고 한다. 이렇게 만든 악기는 쨍쨍한 소리를 낸다. 앞서 말한 『인정전악기조성청의궤』(仁政殿樂器造成廳儀軌)의 유철(鍮鐵)이 바로, 주석 함량이 높은 청동에 해당한다. 그러나 유철과

9 놋쇠로 번역된 유철(鍮鐵)은 통상적으로 구리와 아연의 합금인 황동(brass)을 의미하지만, 여기서는 구리와 주석의 합금인 청동(bronze)으로 여겨진다.

『인정전악기조성청의궤』에 기록된 편종 재료의 종류와 양[7]

구분	무게		개당 무게	비율
구리	316근	189.6킬로그램	5.925킬로그램	53.6퍼센트
놋쇠	208근	124.8킬로그램	3.9킬로그램	35.3퍼센트
아연	36근 15냥	21.69킬로그램	678그램	6.2퍼센트
유랍	29근 7냥	17.442킬로그램	545그램	4.9퍼센트
합계	589근 22냥	353.532킬로그램	11킬로그램	100퍼센트

별도로 구리를 배합하는 양이 53.6퍼센트를 차지하기 때문에, 전체적으로는 주석의 함량이 높지 않은 주철(朱鐵)에 가까웠을 수 있다.

그리고 여기서 유철 자체가 구리를 주로 하는 합금인데 구리와 유철을 별도로 구분한 것은, 녹는점 차이에 의한 편석(偏析) 현상을 방지하기 위한 것으로 보인다. 섭씨 1080도 정도의 높은 녹는점을 가진 구리와, 섭씨 232도 정도의 녹는점을 가진 주석을 합금하면 그 화학적 조성이 고르지 않을 수 있는데, 이 둘을 합금하여 녹는점이 섭씨 870도 이상으로 올라가는 청동을 구리와 섞으면 편석이 생기지 않기 때문이다. 또한 인을 미량(0.01퍼센트) 넣으면 잘 깨지지 않고 탄성이 좋은 '인청동'이 만들어지기도 한다.

이처럼 종을 만들기 위해 합금하는 과정도 까다롭지만, 종의 형체를 만드는 과정 역시 간단하지 않다.[8] 우선, 종의 몸체를 만들 거푸집이 필요하다.

종의 절반에 해당하는 모형을 나무로 제작[10]하여 거푸집 틀 바닥에 놓고, 쇳물을 주입하기 위한 목형도 틀 위에 올리고, 구멍이 뚫린 뚜껑을 얹어 고정시킨다. 종의 모양이 거푸집에 선명하게 찍히도록 고운 흙을 구멍 위에서 걸러 틀에 채운다. 이때 석회가루를 먼저 뿌려주면, 목형을 거푸집에서 분리할 때 흙이 묻어 거푸집 모양이 망가지는 것을 방지할 수 있다. 틀에 흙을 채울 때에는, 나무 봉을 이용해 단단히 눌러서 빈틈없이 채운 뒤 위쪽 겉면을 밀대로 밀어 깨끗이 다듬는다.

이후 나무틀의 위아래를 뒤집고, 나머지 절반 모형의 거푸집

10 현대에 와서는 밀랍과 실리콘을 이용해 거푸집을 만들지만, 조선 초기에는 종의 모형과 거푸집 틀은 나무로 만들었으며 거푸집은 고운 흙으로 만들었다고 한다.

을 만들기 위해 위 과정을 반복한 후 두 거푸집 틀을 분리한 다음에, 각각의 거푸집에서 목형을 조심스럽게 떼어낸다. 흙으로 만든 거푸집의 표면을 더 곱고 단단하게 하려면 겉면을 불에 태워 그을음을 입힌다.

이렇게 외형 거푸집을 만들고 나면 중자를 제작한다. 종의 내부 공간 크기를 결정하는 틀이 중자인데, 우리나라 편종은 종의 크기는 모두 같고 두께에 따라 음높이가 다르므로, 결국 중자의 크기에 따라 음고가 달라진다.

중자 역시 틀 위에 흙을 채우고 단단히 다진 후 틀을 분리한다. 이렇게 분리한 중자를 세워놓고, 그 겉에 앞서 만든 종의 외형 거푸집이 중자를 감싸는 형태가 되도록 세운다. 종의 두께가 균일해야 하므로 외형 거푸집을 정확한 위치에 놓아야 한다. 이렇게 하면 전체 거푸집이 완성된다.

거푸집 제작 전에 미리 불을 피워둔 용광로의 온도가 충분히 올라가면, 앞에서 설명한 합금 비율에 맞추어 금속 재료들을 넣고 녹인다. 쇳물이 끓으면 이를 저어 수면에 떠오르는 불순물을 제거하고 거푸집 쇳물 주입구에 붓는다. 가스가 빠지고 바로 거푸집을 제거하면 종의 형체가 드러나는데, 이때는 아직 쇳물 주입구가 붙어 있는 상태이므로 이를 없애고 내부의 중자까지 제거하여 종의 안쪽을 균일하게 다듬으면서 1차 조율을 한다. 거푸집을 흙으로 만들면 실리콘 거푸집에 비해 외형 손질에 더 많은 시간이 소요된다. 특히, 전통적인 방법대로 끌과 칼을 사용해 긁어내려면 굉장한 노력이 필요하다. 그래서 현대에는 그라인더를

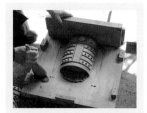

거푸집 틀 위에 종 모형 놓기

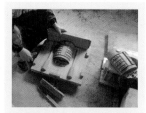

쇳물 주입을 위한 목형 놓기

뚜껑 얹기

흙을 채워 넣고 단단히 누르기

거푸집 틀을 뒤집기

나머지 절반의 종 모형 놓기

거푸집 분리하기

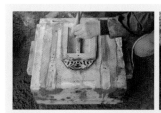

목형 들어내기

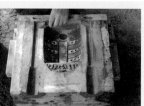

중자 틀 흙 다지기

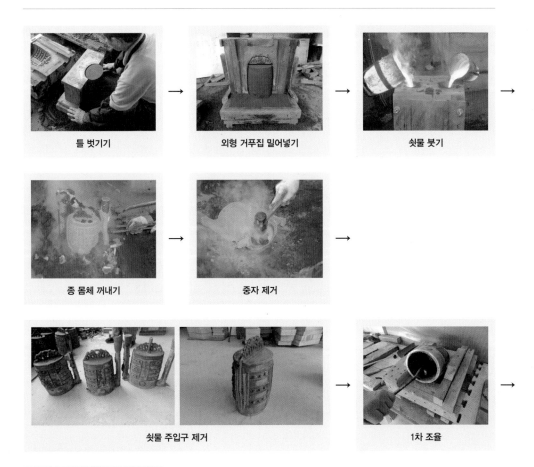

틀 벗기기

외형 거푸집 밀어넣기

쇳물 붓기

종 몸체 꺼내기

중자 제거

쇳물 주입구 제거

1차 조율

조율이 완료된 종 몸체 완성

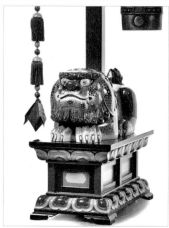

가자 상단의 공작 장식과 받침대 위의 사자 장식

사용해 다듬는다. 1차 조율 시에는 갈아내는 부분이 많아 종의 온도가 올라가는데, 온도 상승이 또한 음고에 영향을 미치기 때문에 중간중간 식혀가며 음고를 확인한다.

며칠 동안 종을 식힌 후에는 2차 조율을 한다. 종을 깎아 음정을 내리는 것은 쉽지만, 내려간 음정을 다시 올리기는 어렵기 때문에 주의해서 종을 다듬어야 한다. 또 며칠이 지나면 다시 미세 조율을 실시한다. 이후 종의 겉면에 율명(律名)을 새긴 후 색을 채우고 광택을 내어 마무리한다.

각각의 종 제작이 모두 완료되면 이 종들을 가자(架子)라는 틀에 음높이 순으로[11] 매단다. 『악학궤범』에는 가자의 규격까지 자세히 명시되어 있다. 가자는 종을 걸어 지탱하는 기본적인 기능

11 아래쪽 단에는 맨 오른쪽부터 황종~임종까지 여덟 개의 종, 위쪽 단에는 맨 왼쪽부터 이칙~청협종까지 여덟 개의 종을 건다.

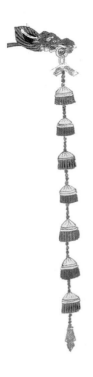

만 가지는 것이 아니라 사자·공작·용두 등의 모양을 조각해 장식하고, 조립하고 채색해 완성하는 고도의 기예가 수반되는 예술품이기도 하다.

틀이 다 완성되면, 비단실을 색색으로 염색하여 매듭과 끈을 짜 만드는 술과 오방색으로 채색한 나무 구슬, 옥 등으로 연결된 유소(流蘇)를 달아 악기의 품격을 높인다.

이와 같이 편종과 특종은 여간 복잡하고 정밀한 악기가 아니다. 『악학궤범』에 의하면 종과 경의 경우 조율마저 가장 어려웠다. 이치상으로는 해당 음높이의 율관을 가지고 종과 경을 조율하면 그 음높이가 틀림이 없을 것 같지만, 실제로는 그렇지 않다는 것이다.

그러니 음률에 밝은 귀와 정교한 기술력, '예악'(禮樂)과 같은 사상적 기반, 금속 덩어리로 악기를 만드는 이 거대한 사업을 수행할 만한 재정 여건까지 모두 악기 제작의 필수 요건이었다.

편종과 특종은 과연, 왕실의 능력과 위엄을 보여주고 국가의 평화와 안녕을 가늠하게 하는 표지였을 것이다.

『기사진표리진찬의궤』의 색사유소

권주렴

국립국악원 학예연구사로 재직하고 있다. 한국학중앙연구원 한국학대학원 박사과정에서 수학 중이다. 우리 전통 음악의 선율 특징, 음정 간격, 구성음과 종지음의 관계 같은 음조직 문제에 관심이 있다.

● 편종·특종의 구조

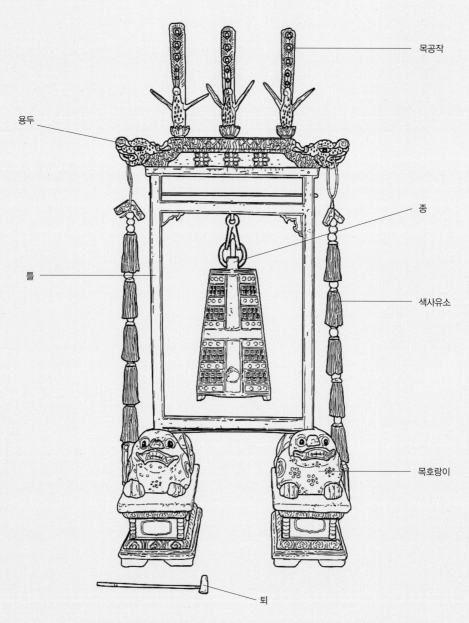

목공작

용두

종

틀

색사유소

목호랑이

퇴

특종

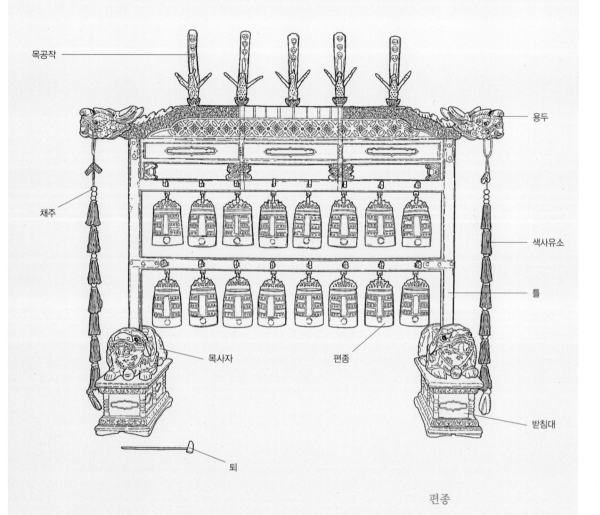

목공작

용두

채주

색사유소

틀

목사자 편종

받침대

퇴

편종

편종과 특종을 거는 나무 틀을 '가자'(架子)라고 한다. 틀 상단에 용머리(龍頭) 모양 조각이 있고 그 조각에 걸어 늘 어트린 색실 묶음을 '색사유소'(色絲流蘇)라고 한다. 맨 위 색사유소 위쪽에 매달린 구슬은 '채주'(彩珠)다. 가자 위에 세로로 '목공작'(木孔雀)이 여러 개 있고, 틀을 받친 상자 위에는 나무에 조각한 사자 형상이 얹혀 있다. 특종을 받치는 상자 위에는 사자 대신 호랑이 모양을 조각해 얹었다. 종을 치는 '퇴'(槌)는 『악기조성청의궤』에 의하면 쇠 뿔이다.

琴·瑟

금

7현금(七絃琴) 또는 휘금(徽琴)이라고도 부르는 현악기다. 줄을 지지하는 괘(棵)가 없는 대신, 줄을 짚는 위치에 자개를 박아 표시한 열세 개의 휘(徽)가 있다. 슬(瑟)과 함께 문묘제례악의 등가에서만 연주한다.

슬

현악기 중 가장 크며, 스물다섯 개의 줄이 달려 있다. 열세 번째 줄인 윤현(閏絃)을 중심으로 위아래에 각각 열두 줄이 있다. 양손으로 한 옥타브 차이가 나는 음을 동시에 뜯어서 소리 낸다.

3장

사이좋은 부부를 이르는 악기, 금·슬

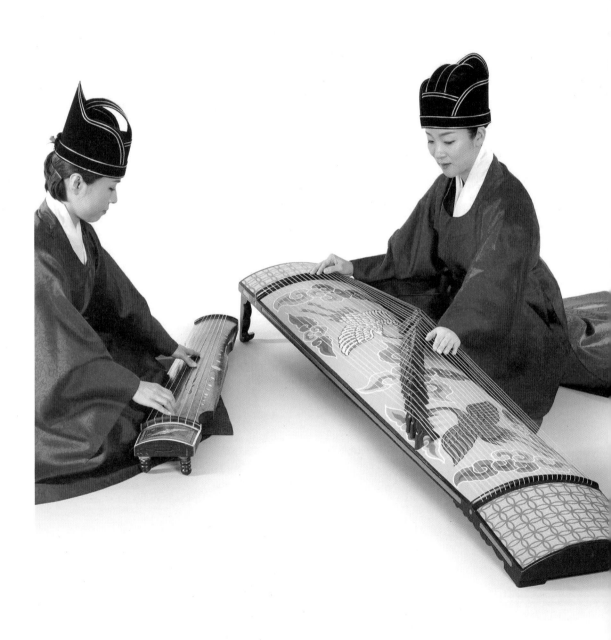

금과 슬 연주, 연주자 윤성혜 · 채은선

물수리 우네

구룩구룩 물수리는 강가 모래톱에서 노니네

아름다운 여인은 군자의 좋은 짝이네

올망졸망 마름 풀을 이리저리 헤치며 찾네

아름다운 여인을 자나 깨나 구하네

구해도 얻지 못해 자나 깨나 생각하네

아득하고 아득하여 이리 뒤척 저리 뒤척

올망졸망 마름 풀을 이리저리 뜯어보네

아름다운 여인을 금슬로 벗하려네

올망졸망 마름 풀을 이리저리 뜯어보네

아름다운 여인과 종과 북으로 즐기려네

—『시경』(詩經)「관저」(關雎)[1]

사이가 좋은 부부를 흔히 '금슬상화'(琴瑟相和)라 하여 '금슬이 좋다' 또는 '금실이 좋다'라고 한다. 이 말은 금(琴)과 슬(瑟)이라는 악기에서 비롯되었는데, 그에 관한 기록이 『시경』에 남아 있다. 『시경』은 기원전 1,000년 무렵인 주나라 왕조 초부터 기원전 300년 즈음인 전국시대까지 불렸던 고대 중국의 노래를 담은 책이다. 금과 슬, 두 악기를 사이좋은 부부에 빗대어 표현한 것이 무려 수천 년 전부터임을 알 수 있다.

『시경』에 실린 「관저」에서는 아름다운 여인을 찾아 벗하려는 마음을 '아름다운 여인을 금슬로 벗하고 종과 북으로 즐기려네'라고 노래한다. 공자는 이 시를 두고 '관저는 즐겁되 지나침이 없고, 슬프되 마음을 상하게 하지 않는다'라고 평하기도 했다.[2] 『시경』의 또 다른 시 「상체」(常棣) 편은 '처자가 잘 화합함이 금슬을 연주하는 것과 같다'라고 묘사한다.[3] 이처럼 '금과 슬'은 고대 중국에서부터 이미 남녀의 화합이나 가족의 화목을 상징하는 대표적인 악기였다.

나아가 금과 슬은 개인의 사랑을 넘어 예(禮)와 악(樂)을 상징하는 악기이기도 했다. 『시경』의 「정지방중」(定之方中) 편에는 도읍을 정하여 궁궐을 짓고, 나무를 키워 제기(祭器)와 금슬을 만들고자 한 모습이 그려져 있다.[4] '궁궐을 짓는 것'은 '나라를 세우는 것'을, '제기와 금슬을 만드는 것'은 '예와 악을 세우는 것'을 의미한다. 또한 공자의 제자였던 자유(子游, 기원전 506~기원전 445?)가 '금과 슬로 예악을 가르쳤다'라는 기록[5]을 보면, 금슬은 예와 악을 상징하는 악기로 오랫동안 자리매김해왔음을 알 수 있다.

우주의 이치를 담은 금

금(琴)은 현악기의 일종으로 검은 복판에 줄 짚는 위치를 표시한 휘(徽, 暉)가 있다고 해서 휘금(徽琴)이라 부르기도 한다. 또한 보통 일곱 개의 줄을 매 7현금(七絃琴)이라 일컫기도 하지만, 과거에는 시대에 따라 줄 수가 매우 다양한 악기였다. 소라 또는 조개로 열세 개의 휘를 표시하는데, 열두 개는 12율(12월)을 상징하며 나머지 하나는 윤달을 상징한다. 악기 길이인 3자 6치 6푼은 고대 중국의 역법을 따른 1년 366일을 상징하고, 너비 6치는 사방과 상하를, 허리 너비 4치는 사계절을, 앞이 넓고 뒤가 좁은 것은 귀하고 천함을, 위가 둥글고 아래가 네모난 것은 하늘과 땅을 상징한다. 이처럼 금의 모양과 구조는 우주 만물의 이치를 담고 있다. 과거에는 금의 앞면과 뒷면의 재료로 각각 오동나무와 밤나무를 쓰고 검은 칠을 했으나, 현재는 앞뒤의 구분 없이 오동나무를 주로 쓴다. 다만, 줄을 거는 부분인 '용은'(龍齦)처럼 단단한 목재가 필요한 부분은 흑단이나 장미목 등을 사용한다.

금은 고려 예종 때인 1116년 우리나라에 전래된 이후 조선시대 궁중의 제사과 잔치에서 슬과 함께 쓰였다. 그러다 대한제국의 몰락 이후부터 근래까지는 연주되지 않았고, 2010년 국립국악원의 문묘제례악 공연 이후 다시 연주하기 시작했다. 『악학궤범』에는 줄 짚는 법과 줄 타는 법이 소개되어 있다. 줄 타는 법은 뜯는 방식과 치는 방식, 두 가지가 나와 있으나 현재는 뜯는 법만으로 연주한다.

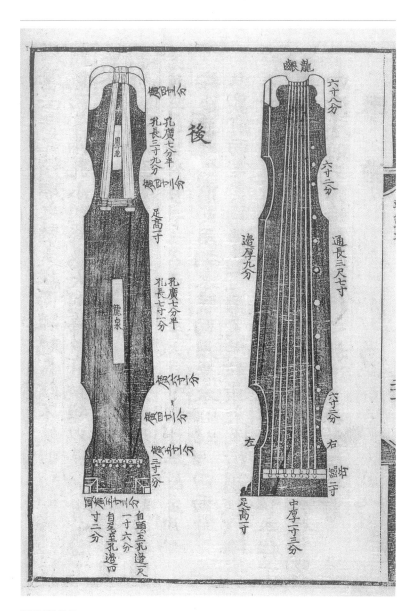

龍齦

後

六寸八分

六寸二分

通長三尺七寸

邊厚九分

鳳池

孔廣七分半
孔長三寸九分

足高寸

龍泉

孔廣七分半
孔長七寸一分

左

右 岳寸

足高寸

中厚一寸三分

六寸三分

自頭至孔過一尺
一寸六分
自岳至孔過四
寸二分

『악학궤범』의 금

현재 전승되는 금의 모양과 구조는 『악학궤범』의 것과 다를 바 없다. 구조와 치수, 재료, 악기가 갖는 상징성 등이 『악학궤범』에 자세히 기록되어 있다. 그 내용을 옮기면 다음과 같다.

『악서』에 '금의 길이 3자 6치 6푼은 366일을 본뜬 것이고, 너비 6치는 육합(六合, 사방과 상하)을 나타낸 것이다. 5현은 오행(五行)을 상징한 것이고, 허리 너비 4치는 사시(四時)를 본뜬 것이다. 앞이 넓고 뒤가 좁은 것은 존비(尊卑)를 상징하고, 위가 둥글고 아래가 네모진 것은 하늘과 땅을 상징한 것이다. 휘(暉) 열세 개 중 열두 개는 12율을 상징하고 나머지 한 개는 윤(閏)을 상징한다. 그 형상은 봉(鳳)같이 생겼는데, 주작(朱雀)은 사신(四神) 가운데 남쪽을 관장하며, 음악을 주관한다. 금의 몸체를 다섯으로 나누어 그 셋이 위가 되고 둘이 아래가 된 것은 삼천양지(參天兩地)를 상징한 것이다. 문왕(文王)과 무왕(武王)이 각각 그 5현에 1현씩 추가하여 그 둘을 문현과 무현이라 하였는데, 이것이 7현(七絃)이라는 것이다'라고 하였다.

상고하건대, 금을 만드는 법은 앞면은 오동나무, 뒷면은 밤나무를 쓰고 검은 칠을 한다. 휘는 소라 또는 조개로 만드는데 모두 열셋이고, 가운데 제7휘가 가장 크고 가운데 휘에서 제1휘와 제13휘 양쪽 끝으로 이를수록 점점 작아진다. 모두 7현인데 초현이 좀 굵고 일곱째 현으로 갈수록 점점 가늘어진다.

왼손으로 줄 짚는 법은, 고선 음은 무명지를 세워서 누르고 나머지 율은 모지를 비스듬하게 하여 누르는데 살과 깍지를 겸해서 쓴다.[1] 오른손으로 타는 법은, 고선은 무명지로 뜨고 이칙·남려·무역·응

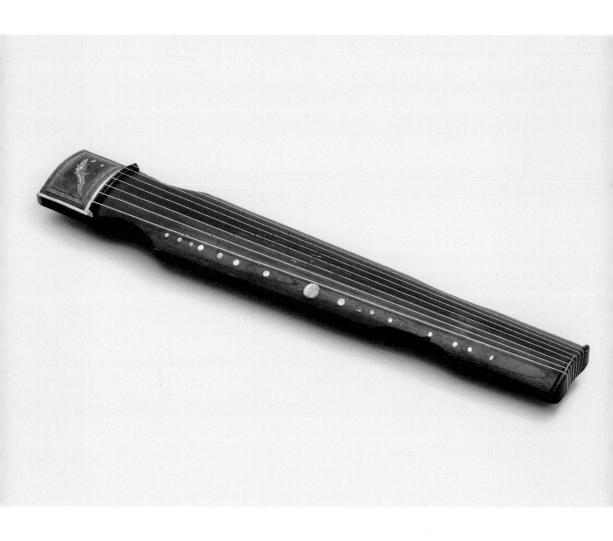

금

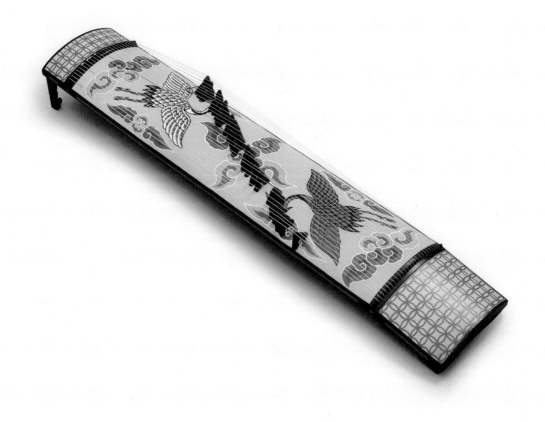

슬

종·청대려·청태주·청협종은 식지로 친다. 나머지 율은 모두 장지로
뜬다. 줄을 짚지 않고 타는 것을 산성(散聲)이라고 하는데, 그것은 허
현의 소리다.[26]

사람의 덕을 바르게 하는 슬

슬(瑟)은 전통 현악기 중 가장 큰 악기로, 열세 번째 줄인 윤현(閏
絃)을 중심으로 위아래에 12율을 내는 열두 개의 줄이 각각 걸려
있다. 윤현은 연주하지 않는 줄이며, 붉은색으로 구분한다. 다만
'줄은 모두 주홍색으로 염색한다'라는 『악학궤범』의 기록으로 보
아, 당시에는 윤현과 나머지 현에 모두 붉은 색 줄을 사용했음을
알 수 있다.

　슬을 만드는 재료로는 오동나무와 엄나무를 쓰며, 사면의 가
장자리를 둘러 검게 칠한다. 안쪽 첫 번째 줄(83쪽 그림에서 맨 아래
있는 줄)이 가장 굵고, 낮은 황종(黃鍾) 음을 낸다. 바깥쪽으로 올
라갈수록 줄이 가늘어지며 높은음을 낸다. 낮은 12음은 오른손,
한 옥타브 위 12음은 왼손으로 연주하는데, 집게손가락으로 한
옥타브 차이가 나는 음을 동시에 뜯어서 소리를 낸다. 악기의 몸
통에 구름과 학을 그리고, 양 끝에 비단 문양(錦紋)을 그린다. 금
과 마찬가지로 일제강점기 무렵부터 근래까지 연주되지 않다가
2010년 이후 다시 연주되고 있다. 『악학궤범』에서는 슬을 다음
과 같이 말하고 있다.

2　모지는 엄지손가락, 무명지
는 약손가락, 식지는 집게손가
락, 장지는 가운뎃손가락을 뜻
하며, 허현의 소리는 왼손으로
줄을 짚지 않고 개방현 그대로
내는 소리를 말한다.

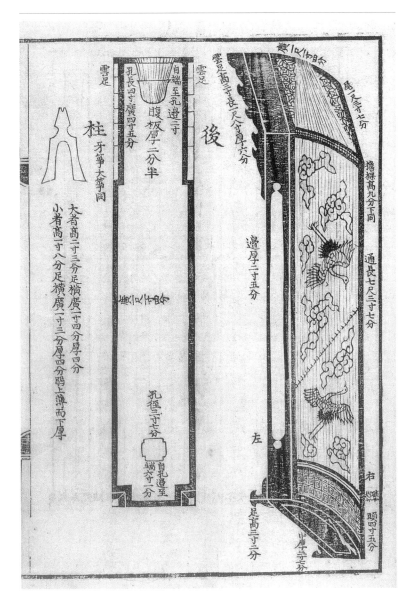

『악학궤범』의 슬

『악서』에 '슬'은 닫는다[閉]는 것이다. 그래서 분한 생각을 징계하고 욕심을 막아 사람의 덕을 바르게 해준다. 그런 까닭에 안족을 위쪽으로 하면 소리가 높아지고, 안족을 뒤로 물리면 소리가 낮아진다.『삼례도』(三禮圖)를 상고하면, '송슬(頌瑟)³'은 길이가 7자 2치이고, 너비가 1자 8치이며, 25현이 다 쓰인다'라고 하였다.

상고하건대, 슬 만드는 법은 앞면은 오동나무를 쓰고 뒷면은 엄나무를 쓰며 사면의 가장자리는 검게 칠한다. 앞면에는 구름과 학을 그리고, 양끝에는 금문[錦]을 그린다. 황종⁴ 줄이 가장 굵고 청응종으로 갈수록 점점 가늘되, 윤현의 굵기는 황종의 그것과 같다. 줄은 모두 주홍색으로 염색한다. 안족도 점점 낮아진다. 본율(本律) 12⁵는 오른손으로 타고 청성(淸聲) 12⁶는 왼손으로 타는데 모두 식지로 동시에 떠서 쌍성(雙聲)⁷이 나게 한다. 4청성은 쌍성이 아니고 청성만을 탄다. 윤현의 안족⁸은 담괘⁹의 앞으로 물려 세워놓는다.⁷

고대 신화로부터 온 악기

금과 슬의 기원은 고대 중국 신화 속으로 거슬러 올라간다.『제왕사기』(帝王史記)나『환담신론』(桓譚新論)과 같은 기록에 따르면 염제 신농씨(炎帝 神農氏)가 5현금(五絃琴)을 만들었고, 후에 문왕과 무왕이 두 줄을 추가했다. 또한 '슬'은 태호 복희씨(太皞 伏羲氏)가 〈가변〉(駕辯)이라는 악곡과 함께 만들었다.⁸ 그러나 신화나 전설이 아닌 역사적 가치가 있는 자료는 아직 발견되지 않아서

3 중국 슬의 한 종류.
4 전통음악에서는 한 옥타브 안에 존재하는 12음을 12율(律)이라 한다. 12율은 황종(黃鍾), 대려(大呂), 태주(太簇), 협종(夾鍾), 고선(姑洗), 중려(仲呂), 유빈(蕤賓), 임종(林鍾), 이칙(夷則), 남려(南呂), 무역(無射), 응종(應鍾)이라 부른다. 이때 기준 음역의 음인 정성(正聲)보다 한 옥타브 위의 음은 청성(淸聲)이라 하고, 한 옥타브 아래의 음은 탁성(濁聲)이라 한다.
5 '본율 12'는 기준 음역의 12음을 말한다.
6 '청성 12'는 기준 음역보다 한 옥타브 위에 있는 12음을 말한다.
7 기준 음역의 음과 한 옥타브 위의 음을 동시에 소리 내는 것을 말한다.
8 슬이나 거문고, 가야금의 줄을 괴는 도구를 부르는 말이며, 기러기 발 모양과 비슷하다 해서 붙인 이름이다.
9 현악기의 줄을 거는 턱으로 '현침'이라고도 한다.

日調一絃兮翰參寥廓嘯一曲兮能驟風雷江左樂用
焉

十三絃琴

魏孫登嘗彈一絃琴善嘯每感風雷稽康師之故其讚

「악서」의 1현금과 13현금

二十七絃瑟

雅瑟
二十三絃

「악서」의 아슬(23현)과 27현슬

금과 슬의 연원을 정확히 알 수는 없다.[9]

그러면 고대의 금과 슬은 어떤 모양이었을까? 기원전 2천 년 이전인 중국 신화의 이야기에서 무려 3천여 년이 지난 후의 기록인 진양의 『악서』에는 여러 종류의 금과 슬에 관한 그림과 설명이 있다.[10] 여기에 금이라는 이름을 가진 악기로 '송금(頌琴), 격금(擊琴), 1현금(一絃琴), 13현금(十三絃琴), 27현금(二十七絃琴), 월금(月琴), 소금(素琴), 복희금(伏犧琴), 부자금(夫子琴), 영관금(靈關琴), 운화금(雲和琴)' 등을 소개하고 있다. 슬 역시 '소슬(素瑟), 번슬(蕃瑟), 아슬(雅瑟), 19현슬(十九絃瑟), 27현슬(二十七絃瑟), 황종슬(黃鍾瑟), 평청슬(平淸瑟), 정슬(靜瑟), 보슬(寶瑟)' 등으로 다양하다.

중국의 문헌뿐만 아니라, 일제강점기에 편찬된 『조선아악기해설』에 열거된 금과 슬 역시 종류가 많다.[11]

금은 형태가 매우 다양하여 신농씨·복희씨·황제·우순·공자·진시황·한사마상여·진사광·유송문제·당뇌위 등이 있다. 조선의 금은 공자의 형태를 닮았다.

중국에서 슬은 옛날에는 50현·45현·27현·19현 등이 있었다고 한다. 『문헌통고』(文獻通考)에는 대슬·중슬·소슬·차소슬에 관한 유래가 기록되어 있다.

금과 슬은 시기를 특정하기는 어렵지만, 고대 중국에서 만들

어 시대에 따라 모양을 달리하며 후대에 전승되었다. 우리나라에서 전승된 금슬에 대한 옛 기록을 『삼국사기』(三國史記)와 중국의 진수(陳壽, 233~297)가 지은 『삼국지』(三國志)에서 찾아볼 수 있다. 『삼국사기』 「악지」(樂志)에는 진나라 사람이 7현금을 고구려에 보냈다는 기록이 있으며, 『삼국지』 「위지 동이전」(魏志 東夷傳)은 변진(弁辰)의 현악기로 '슬'을 소개하고 있다.[12] 그런데 『삼국사기』의 7현금은 거문고의 유래와 관련된 내용이어서 현전하는 금과 어떤 관련이 있는지는 알 수 없다. 또한 변진의 슬은 슬과 비슷한 모양을 가진 한반도의 고대 현악기를 의미할 가능성이 높다.

가자와 금슬

10 1105년 송나라의 휘종이 조서를 내려 제정한 음악이 대성악(大晟樂)이다. 휘종은 음악을 관할하는 관청인 대성부를 설립하여 음악 이론과 연주 제도를 정비하고 많은 악기를 만들었는데, 1·3·5·7·9현을 가진 금을 구분해 만들고 악현에 배치한 것도 이때다. 당시 고려에 전래된 악기는 편종·편경·금·슬·지·생·박·축·어·훈·진고·오고·입고·비고·응고 등인데, 이 악기들은 대부분 조선시대 궁중의 의식을 거쳐 현재까지 전승되고 있다.

'금'과 '슬', 두 악기와 이 악기를 사용하는 음악에 대한 기록은 고려 예종 때에야 비로소 등장한다. 『고려사』 「악지」(樂志)에 따르면 예종 11년인 1116년에 송나라 휘종이 만들어 고려에 보낸 대성아악기[10][13] 중 등가(登歌)의 악기로 1·3·5·7·9현금 각 2대와 슬 2대, 헌가의 악기로 1·3·5·7·9현금 총 63대와 슬 42대가 언급되어 있다.[14] 이 기록을 통해 현전하는 금슬과 두 악기로 연주하는 음악이 1116년에 송나라의 대성아악과 함께 우리나라에 전해졌음을 알 수 있다.

이후 금과 슬을 비롯한 아악기들이 본격적으로 사용된 시기는

1430년 전후로, 조선시대에 세종이 아악
정비 작업을 할 무렵이다. 당시 궁중 제향
(祭享)의 악현(樂懸)을 보면 고려시대 전
래 당시 1·3·5·7·9현으로 다섯 종류였
던 금 가운데 7현금을 제외한 나머지는
사라진다.[11][15] 제례에 배치한 금과 슬의
악기 수 또한 조선 후기로 갈수록 줄었고,
현대에 이르러서는 문묘제례악 악현에
배치되었지만 연주를 하지 않거나 심지
어 악현에서 사라지기도 한다. 이러하던
것이 근래에 복원 연주되었다. 91쪽 표는
제례악 등가 악현에서 금과 슬의 배열이
시대에 따라 어떻게 변천되었는지 요약
한 내용이다.

가자와 금슬 〈신축진연도병〉(1901)의 일부분이다.

 한편, 신하들이 왕을 알현하는 궁중의 조회 의식과 잔치에서
도 세종 이후부터 대한제국 시대까지 꾸준히 금과 슬을 연주했
다. 세종 때 궁중의 조회 의식과 연향에서 금슬을 사용했으며,[16]
당시 회례연의 등가와 헌가 악현에서 금과 슬은 제향의 경우와
마찬가지로 노래와 함께 편성되었다.[17]

 특히 궁중 연향에서 노래[歌者]와 함께 금슬이 편성되는 경우
에는 '가자(歌者)와 금슬(琴瑟)'이라는 이름으로 등장한다. 그리고
이후 대한제국 시절인 1902년의 궁중 잔치의 기록까지 '가자와
금슬'이라는 이름은 꾸준히 나타난다. 이와 같이 금과 슬은 '가자

11 『세종실록』 「오례」의 '악기
도설'은 7현금의 그림과 설명
을 수록하고 있으며, 악현은 줄
수의 구분 없이 '금'(琴)이라고
만 표기되어 있다.

제례악 등가 악현에서 금과 슬 배열의 변천[18]

구분	출처	금과 슬 활용	비고
1116년 (고려 예종 11년)	『고려사』	등가 1·3·5·7·9현금 각 2면, 슬 2면 헌가 1·3·5·7·9현금 63면, 슬 42면	
1432년 (세종 14년)	『세종실록』 등가	금6, 슬6	노래 24인 관악기 없음
1474년 (성종 5년)	『국조오례의』 등가	금6, 슬6	노래 24인 관악기 포함
1493년 (성종 24년)	시용 등가	금6, 슬6	『국조오례의』와 대동소이, 사직·풍운뇌우· 산천성황·선농·선잠· 문선왕 제향에 진설
1643년 (인조 21년)		등가 악생 수 20인	
1788년 (정조 12년)	『춘관통고』	금2, 슬2	노래 4인 관악기 축소
1897년 (광무 원년)	『증보문헌비고』	금2, 슬2	노래 2인 화, 관 사용 특종, 특경 추가
1981년	『국악전집』 9집 (국립국악원, 1981)	금1, 슬1	노래 2인 연주 여부 미상
2000년	『신역 악학궤범』	금, 슬 없음	악현 축소
2010년	국립국악원 공연	금1, 슬1	

와 금슬'이라는 궁중 잔치의 절차 중 하나로 전승되었고 또 공연되었다.[19]

민간에서도 향유하는 악기가 되다

중국의 신화에서 금을 만든 이로 염제 신농씨가 거론되고, 『악학궤범』을 포함한 여러 기록에서 금의 구조는 우주 만물을 이루는 공간과 시간, 형상의 개념을 대입하고 있음을 확인한 바 있다. 이처럼 금은 특별한 의미를 갖는 악기였으며, 중국에서는 개인의 수양과 사회적 가치의 실현, 감정의 소통과 아름다움의 추구를 위해 지식인이 연주하는 악기였다.[20]

　조선의 궁중에서 금과 슬은 각종 의식의 절차에 노래와 함께 편성되어 연주한 중요한 악기였다. 하지만 민간에서의 전승은 그리 활발하지 않았고, 특히 슬을 연주한 사례는 찾아보기 힘들다. 그런데 조선 후기에 들어서면 실학자와 풍류객을 중심으로 중국으로부터 금을 수입하거나, 자체적으로 악기와 악보를 만들어 연주 활동을 한 기록을 적지 않게 찾아볼 수 있다.

　조선 후기는 성리학이 토착화되고, 소중화(小中華)로서 조선의 문화적 감수성이 강조되던 시기다.[21] 또한 예와 악을 숭상하고, 수신하는 도구로서 풍류음악이 사랑을 받았고, '공자께서 즐겨 연주했다는 금'을 성인의 음악으로 숭상하면서 가까이하려는 의식이 일반화되던 때이기도 하다.[22] 당시 풍류방의 가객들에게 사

랑받았던 금의 모습은 조선 후기 문인이자 작가였던 이세보(李世輔, 1832~1895)의 시조에 잘 나타나 있다.

벽공의 뚜렷한 달이 죽창에 돌아들고
백학은 춤을 추어 7현금을 재촉한다
동자야 젓대 불어라 영산회상[23]

18세기 후반, 홍대용(洪大容, 1731~1783)이나 박지원(朴趾源, 1737~1805) 같은 북학파를 중심으로 한 인물들이 '조선에 없는 것은 배워야 한다'라는 취지로 청의 선진 문물을 익히고 도입한다. 금에 대한 이들의 관심이 높아지면서 이들은 직접 금을 수입하거나 연주법을 배워오기도 했다. 이외에도 금과 관련한 이론서나 악보를 만들기도 하고, 금을 직접 제작하기도 한다. 1885년 윤용구(尹用求, 1853~1939)가 형 윤현구(尹顯求, ?~?)와 함께 편찬한 『7현금보』(七絃琴譜)와 1893년 윤용구가 편찬한 『휘금가곡보』(徽琴歌曲譜)에는 〈영산회상〉, 〈여민락〉, 〈도드리〉, 〈취타〉와 같은 기악곡의 금보와 가곡 반주 악보가 수록되어 있다. 이 악보에 수록된 곡들은 당시 풍류방에서 사랑받던 것으로, 민간에서 '금'이라는 악기로 당시 유행하는 음악을 연주하는 전통이 자리매김했음을 엿볼 수 있다.[24]

다시 연주되는 금과 슬

상고시대 중국에서 만들어 연주되다 우리나라에 전래된 금과 슬은 고려와 조선을 거쳐 오늘날까지 전승되었다. 다만 궁중의 제향과 잔치에서 연주되었던 전통은 현재 문묘제례악 연주에만 부분적으로 전승되었고, 민간에서의 연주는 단절되었다. 대한제국의 몰락과 함께 궁중의 제례와 연향이 사라진 이후, 그나마 명맥을 지속한 문묘제례악의 악현에서 자리를 유지한 것이다. 국립국악원 부설 국악사양성소 2기생으로 궁중음악의 전통을 학습한 바 있는 정재국(鄭在國, 1942~) 명인은, 한국전쟁을 즈음하여 중단되었던 문묘제례를 다시 봉행한 상황을 다음과 같이 증언한다.

> 1956년 국악사양성소에 입학한 이후 문묘제례악 연주를 위해 편종, 편경, 축, 어, 박과 같은 악기의 연주법을 구음과 함께 배웠어요. 금이나 슬은 악기도 망가져 있고 해서 배우지 않았어요. 1950년대 말 무렵에 다시 문묘제례를 봉행하게 되었고, 우리도 가서 연주를 했어요. 금과 슬은 연주하지 않았지만 배치는 했지요. 제례에서 중요한 악기이고 상징성이 크기 때문에 악현에 배설(排設)하는 것 자체로도 의의를 가진 것이지요.

현대에 이르러 실제로 연주되지는 않고 문묘제례악 악현에 배치하는 것으로 전승의 의의를 가지고 있던 금과 슬이 다시 연주되기 시작한 것은 최근의 일이다. 2010년 국립국악원 정악단과

12 전폐례(奠幣禮)는 폐백(幣帛)을 올리는 절차, 초헌례(初獻禮)는 첫 번째 잔을 올리는 절차, 철변두(徹籩豆)는 제사에서 사용한 그릇인 제기(祭器)를 거두는 절차를 말한다.

무용단 정기공연으로 개최된 문묘제례악 공연의 전폐례, 초헌례, 철변두의 절차에서 금과 슬을 살려 연주한 것이다.[12] 이후 금과 슬은 매년 봄가을 성균관 대성전에서 봉행하는 문묘제례에서 다시 연주되었고, 2015년 국립국악원이 복원하여 공연한 사직대제에서도 연주된 바 있다.

명현

전남대학교 대학원에서 국악학 석사 학위를 받았다. 국립민속국악원 및 국립국악원에서 근무했으며, 현재 국립남도국악원 장악과장으로 재직 중이다. 저서로는 『강도근 적벽가』(공저, 국립민속국악원, 2003), 『명창을 알면 판소리가 보인다』(편저, 국립민속국악원, 2005), 『쌍계사 음악기행』(태학사, 2005), 『유성기음반으로 보는 경기충청의 소리』(공저, 국립민속국악원, 2006), 『판소리의 전승과 재창조』(공저, 박이정, 2008) 등이 있다.

● 금의 구조

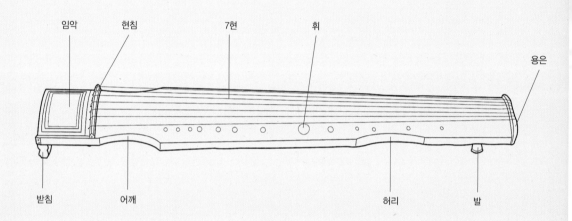

임악 현침 7현 휘 용은

받침 어깨 허리 발

줄을 매는 머리 부분을 임악(臨岳)이라 한다. 임악 옆의 울림통은 유연하게 패어 있고 줄을 모으는 끝부분(龍齦, 용은)으로 갈수록 울림통의 폭이 좁아진다. 명주실을 꼬아 만든 일곱 개의 줄은 용은에서 꺾어 내려 울림통 뒷면에 좌우를 살짝 벌려 고정한다. 울림통 뒷면에는 공명을 위해 직사각형 모양의 구멍 두 개를 파는데, 중앙의 것을 용천(龍泉)이라 하고, 줄을 고정하기 위해 벌린 사이의 구멍을 봉지(鳳池)라 한다.

울림통의 앞면과 뒷면은 분리된 조각을 붙여 만들며, 앞면의 복판에는 소라나 조개로 줄 짚는 위치를 표시한 열세 개의 휘(徽)를 박는다. 금은 평평한 악기 복판의 휘를 짚어서 음높이에 변화를 주기 때문에 섬세한 소리가 나지만 음량은 크지 않다.

● 슬의 구조

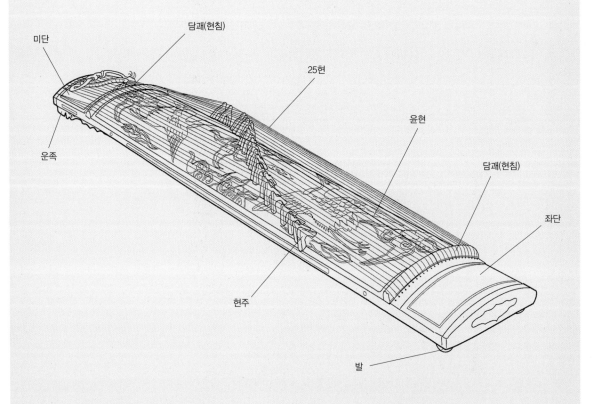

미단

담괘(현침)

25현

윤현

담괘(현침)

좌단

운족

현주

발

전통 현악기 중 가장 큰 악기로 구름, 학, 비단 문양이 그려진 울림통에 줄을 받치는 현주(絃柱)를 세우고 스물다섯 줄을 건다. 열세 번째 줄은 연주하지 않으며 붉은색으로 칠하고 윤현(閏絃)이라 부른다. 윤현을 중심으로 위아래에 각각 열두 줄을 걸고 집게손가락으로 뜯어 두 옥타브의 음을 소리 낸다.

약 10센티미터 길이의 발을 달아 높인 쪽을 '머리', 구름 모양의 받침(雲足, 운족)이 있는 반대쪽을 '꼬리' 부분으로 구분하기도 한다. 줄을 거는 턱을 담괘(檐棵)라 하는데, 좌단 쪽 담괘 아래 울림통은 공명을 위해 지름 10센티미터 정도의 구멍을 뚫는다.

籥 · 篴

약

세 개의 지공을 가진 관악기로 문묘제례악에만 쓰는 고대 악기다.

적

여섯 개의 지공을 가진 관악기로, 약과 함께 문묘제례악에만 사용되는 고대 악기다.

4장

바람이 전하는 고대의 소리, 약·적

약 연주, 연주자 박장원

『주례도』에 "약(籥)은 적(篴)과 같되 구멍이 셋이고 짧다. 중성(中聲)을 주관하며 이 중성에서 그 위와 아래의 율[上下之]이 생기게 된다"라고 하였다.[1]

『주례도』에 "적(篴)은 예전에는 구멍이 네 개였다. 경방(京房)이 구멍한 개를 추가해서 5음을 구비한 것이 지금의 적(笛)이다"라고 하였다.[2]

− 『악학궤범』 권6 중

역사는 아주 오래된, 그러나 존재감은 매우 미약한 악기가 있다. 그 이름도 낯선 약(籥)과 적(篴)이다. 독주악기로는 연주되지 않고 한국음악 가운데 유일하게 문묘제례악 연주 때만 등장하는 악기가 약과 적이다. 문묘제례악이 그러하듯, 약과 적도 고대의 모습을 그대로 간직한 채 오늘날까지 전해지는 귀한 악기다. 이 두 악기는 조선시대 선비들의 문집에서도 찾아보기 힘들다. 아마도 일상과는 거리가 먼 의례용 악기로만 전해진 것이 아닌가 싶다. 화려한 가락을 빚어내는 대금, 피리와 비교할 때 약과 적이 가지는 매력은 그 소리의 단순함이 주는 고색(古色)일 것이다.

봄의 소리, 약

약은 세로로 부는 관악기의 하나로, 그 모양새가 단소와 흡사하다. 황죽(黃竹)을 채취하여 관대로 삼는데, 그 길이는 약 56센티미터다. 단소처럼 관대의 상단 끝을 'U' 자 모양으로 깎아내고 여기에 아랫입술을 대고 불어 소리 낸다. 중국 주(周)나라 때부터 있었던 악기로 고려 예종 11년인 1116년에 우리나라로 들어왔으며, 현재는 문묘제례에서 악기와 무용 도구로 사용한다.

약은 세 개의 지공을 가지고 있으며, 음역대는 12율 1옥타브다. 지공이 세 개뿐인 약이 12율의 소리를 내기 위해서는 손가락으로 지공 3분의 2를 막아 소리 내는 강반규(强半窺), 2분의 1을 막고 소리 내는 반규(半窺), 3분의 1을 막고 내는 약반규(弱半窺)

적 연주, 연주자 박장원

등의 방법을 사용한다. 빠르기가 느리고 리듬이 단순한 음악을 연주하기에 적합하다.

약은 종묘제례악과 문묘제례악에서 추는 춤인 일무(佾舞)[1] 중 문무(文舞)를 출 때 춤꾼들이 왼손에 쥐는 무구(舞具)로 사용되기도 한다. 일무의 무구로 사용되는 약은 연주용 약보다 관대가 굵으며 길이가 짧다.

『악학궤범』에는 악기 그림과 함께 지공 잡는 법, 12율 음정을 만드는 법이 나온다. 관대의 상단에서부터 제1지공은 왼손 식지, 제2지공은 오른손 식지, 제3지공은 오른손 무명지로 잡는다. 앞의 지공 세개를 모두 막았을 때 기본 음인 황종(黃鍾, c)을 얻을 수 있고, 제1지공과 제2지공을

『악학궤범』의 약 권6 「아부악기도설」 중 약에 관한 그림과 설명이다.[3]

다 막고 제3지공 3분의 2를 막으면 대려(大呂, c#)를, 이 상태에서 제3지공을 반만 막으면 태주(太簇, d)를, 제3지공 3분의 1만 막으면 협종(夾鍾, d#)을 얻을 수 있다. 이렇게 다양한 운지법을 통해 12율 한 옥타브의 음정을 만들어낸다.

약을 만들 때는 대나무 뿌리에 가까운 쪽이 상단이 되도록 제작하는데, 길이가 1척 8촌 2푼(약 56센티미터), 관대 위쪽 내경이 8푼(약 2.5센티미터), 아래쪽 내경은 7푼(약 2센티미터)이다. 『악학궤

범』에는 그 외 각 지공 간의 거리 등도 상세히 기록되어 있다.

『문헌통고』에 이르기를, 약(籥)은 약동(躍動)이니, 기(氣)가 뛰어나온다는 것이다. 옛날에는 묘(卯) 방위 땅의 대나무를 취하여 약을 만들었으니, 춘분의 소리로서 만물이 모두 약동하여 나오기 때문이다. 그러나 지공이 셋인 약이 중성(中聲)을 통하기 때문에 선왕(先王)[2]의 악기이고, 지공이 일곱 개인 약은 두 개의 변성(變聲)을 가졌기 때문에 세속의 악기이다. 지금 태상시[3]에서 쓰이는 것은 세 구멍뿐이니, 역시 선왕의 체제라 할 수 있다고 하였다. 약을 만드는 제도를 살펴보면 황죽으로 만들고, 위쪽 끝 앞면을 도려내어 구멍을 내고, 거기에 아랫입술을 대고 불면 소리가 난다.

고대인들은 약을 불면 약동의 기가 뛰어나오는 것으로 인식했다. 즉 겨울 동안 땅속에 숨었던 만물이 봄을 맞아 튀어나오는 것과 같은 기운을 지닌 악기라고 이해했다.

20세기의 민족음악학자인 호른보스텔과 쿠르트 작스는 세상의 악기를 소리 나는 원리에 따라 다섯 가지로 분류했다. 몸울림악기[체명악기]·막울림악기[막명악기]·줄울림악기[현명악기]·공기울림악기[기명악기]·전기울림악기[전명악기(電命樂器)]가 그것이다. 타악기를 둘로 나눠서 가죽으로 만든 북 종류의 악기는 막명악기(또는 피명악기), 쇠·돌·나무·흙으로 만든 악기는 체명악기로 구분한다. 줄을 울려 소리를 내는 악기는 현명악기, 입김으로 소리를 내는 관악기는 기명악기(또는 공명악기)로 분류한다. 전기를 이

1 줄을 지어서 춤을 춘다는 의미다. 가로·세로로 동일한 숫자의 무용수가 줄을 서서 같은 동작의 춤을 춘다. 제사를 받는 사람의 지위에 따라 일무의 규모, 즉 참여하는 무용수의 숫자가 달라진다. 가로·세로 각 2인(총 4명)이 추는 이일무, 가로·세로 각 4인(총 16명)이 추는 사일무, 가로·세로 각 6인(총 36명)이 추는 육일무, 가로·세로 각 8인(총64명)이 추는 팔일무가 그것이다.
2 요(堯), 순(舜), 우(禹), 탕왕(湯王), 문왕(文王) 등 덕이 높은 왕.
3 국가의 제사 업무를 관장하는 관청.

용한 악기는 전명악기라고 한다. 현재 이 분류법을 세계적으로
많이 사용한다.

그러나 고대 유학자들은 악기를 현상적인 발음 원리나 용도에
따라 구분하지 않고, 악기를 만드는 자연 재료에 따라 여덟 가지
로 구분하였다. 그 여덟 가지 재료는 쇠[金]·돌[石]·실[絲]·대나
무[竹]·박[匏]·흙[土]·가죽[革]·나무[木]인데, 이는 여덟 절기에
상응하는 것으로 인식되었다. 이와 관련하여 『국조오례의서례』
(國朝五禮儀序例)에 중국의 『악서』(樂書)를 인용해 기록한 내용을
보자.

쇠는 소리가 잘 울려 퍼져 우렁우렁하니 추분(秋分)의 소리, 돌은
따스하고 윤기가 있으니 입동(立冬)의 소리다. 실 소리는 가늘
어 하지(夏至)의 소리니 금(琴)과 슬(瑟)보다 나은 것이 없다.
대나무는 맑으니 춘분(春分)의 소리요, 관(管)과 약(籥)보다
나은 것이 없다. 박 소리는 여러 음이 동시에 나니 입춘
의 음이며 생(笙)과 우(竽)가 이에 속한다. 흙의 소리
는 부드럽게 포용하니 입추의 음이며, 훈(塤)과 부
(缶)가 이에 속한다. 가죽 소리는 크니 동지의 음
이며, 도(鼗)⁴와 북이 이에 속한다. 나무의 소
리는 여운이 없으니 입하의 소리이며, 축과
어가 이에 속한다.

유교 문화권에서 아악기를 분류

왼쪽부터 약, 적

하는 방법은 다분히 음양오행론을 기반으로 하고 있다. 음양오행은 자연계의 물질을 금(金)·수(水)·목(木)·화(火)·토(土) 다섯 가지로 보고, 이 다섯 가지를 다시 각각 음의 성질과 양의 성질로 구분한 것이다. 소나무, 오동나무 같은 종류가 양목(陽木)이고 대나무는 음목(陰木)에 해당한다. 그러므로 대나무 소리를 음목 절기인 춘분의 소리로 인식하였고, 여기에 맞는 방위인 동쪽 묘방의 땅에서 자란 대나무를 채취하여 악기를 만든다고 한 것이다.

적의 십자공과 허공

적은 세로로 부는 관악기다. 약과 같이 황죽으로 관대를 삼으며, 앞면 상단 끝에 'U'자형 취구가 있고 그 모양도 유사하다. 관대의 길이는 약 65센티미터이고 지공은 뒤에 하나, 앞에 다섯 개가 있으며, 관대의 하단 좌우에 각각 허공(虛孔)이 있다.

적으로는 12율 4청성을 낼 수 있는데, 손가락으로 지공의 2분의 1을 막고 소리를 내는 반규법과 입김을 세게 넣어서 부는 역취법(力吹法)[5]을 써서 연주한다. 중국 주나라 때부터 있었던 악기로, 1116년에 우리나라에 전해졌으며 현재 문묘제례악 연주에만 쓰인다.

조선 초기 문헌인 『악학궤범』 제6권 「아부악기도설」의 기록을 보자. 적의 관대 길이는 2척 1촌(약 66센티미터)이며 내경은 7푼(약 2.2센티미터)인데, 대나무 뿌리 쪽을 관대의 아래쪽으로 삼는다. 적

4 채로 처서 소리 내는 일반적인 타악기와 달리, 북자루를 잡고 흔들어 북통 양쪽에 달린 채찍 끈이 북의 양면을 두드려 소리 나게 하는 악기.
5 대금·중금·당적·단소 등 관악기 연주법의 한 가지. 김을 세게 넣어 부는 방법을 말한다.

의 뒷면에 뚫린 지공을 제1지공으로 하고, 앞면 상단 첫 번째 지공부터 다섯 번째 지공까지를 각각 제2지공, 제3지공, 제4지공, 제5지공, 제6지공으로 삼는다. 제1지공에 엄지손가락을 두고, 제2지공에 왼손 식지, 제3지공에 왼손 장지, 제4지공에 오른손 식지, 제5지공에 오른손 장지, 제6지공에 오른손 무명지를 대고 소리 낸다.

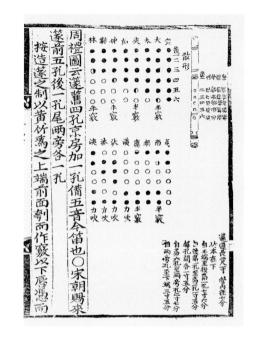

『악학궤범』의 적[4]

약과 달리 적에는 지공 외의 구멍이 세 개가 더 보이는데, 관대 하단에 십자 모양의 구멍인 십자공이 뚫려 있고 그 위에 지공의 역할을 하지 않는 구멍인 허공 두 개가 좌우로 뚫려 있다. 허공은 대금의 칠성공과 같이 관대의 음정을 맞추기 위해 뚫은 것이다. 십자공을 가진 관악기는 적과 지(篪)뿐이다. 지의 십자공은 연주자가 새끼손가락으로 구멍을 막거나 떼면서 반음 정도의 음정을 조절하는 기능을 한다. 그러나 적의 십자공이 어떤 기능을 했는지는 확실히 알려진 바가 없다. 게다가 최근 만들어지는 적에는 허공도 십자공도 없다. 허공 없이도 정확한 음정의 악기를 만들 수 있고, 연주자가 입김 조절만으로 반음의 차이는 만들어낼 수 있기 때문이다.

적은 열여섯 개의 음을 낼 수 있다. 여섯 개의 지공을 모두 막으면 기본음인 황종(c)을 얻을 수 있고, 제1지공에서부터 제5지

공까지 완전히 막고 제6지공을 2분의 1만 막으면 대려(c#), 이 상
태에서 제6지공을 완전히 열면 태주(d)를 얻을 수 있다. 황종의
한 옥타브 위 음인 청황종(潢)부터 청협종(浹)까지의 음정을 낼
때는 연주자가 입김을 세게 불어 소리 내는 역취법이 쓰인다.

　주나라 당시의 적은 앞쪽에 네 개의 지공이 있었다. 그러나 한
나라 때 경방(京房, 기원전 77~기원전 37)[6]이 한 개의 구멍을 추가해
서 5음을 구비하게 되었다. 고려시대 송나라 조정에서 보내온 적
에는 지공이 앞에 다섯 개, 뒤에 한 개, 아래쪽 양옆에 각각 한 개
(허공)가 있었다. 관대 상단을 깎아 취구를 만들고 아랫입술을 대
고 불어 소리 내는 것은 약과 동일하다.

　송조(宋朝)에서 보내온 적은 앞에 다섯 개의 지공이 있고, 아래쪽 양
　옆에 각각 하나의 지공이 있다. 상고하건대, 적은 황죽으로 만들고
　위쪽 끝 앞면을 도려내어 구멍을 뚫고 거기에 아랫입술을 대고 불면
　소리가 난다. 관대 아래 끝의 마디에 네 개의 구멍을 파고 도려내어
　십자(十字) 모양을 만든다. 지공은 모두 여덟 개인데, 제1지공은 뒤에
　있다.

아악의 이념을 담아낸 그릇

우리 음악의 갈래는 크게 향악(鄕樂), 당악(唐樂), 아악(雅樂)으로
나뉘며, 그 음악을 연주하는 악기 또한 향악기, 당악기, 아악기로

6　전한(서한)시대의 상수학자
였으며, 음률에도 정통했다.

나뉜다. 향악은 우리나라에서 발생하고 전승된 토착음악이며, 당악은 중국의 속악(俗樂)으로 통일신라와 고려 때 중국으로부터 유입되어 궁중의 조회음악과 연향음악으로 쓰였다. 아악은 중국 고대의 의식음악으로 고려 예종 때 송나라로부터 전래되어 왕실의 크고 작은 제향에 쓰인 음악으로, 현재 전승되는 종목은 문묘제례악이 유일하다.

제례뿐 아니라 연례, 조회 등 다양한 국가 의례에 수반된 이 세 갈래의 음악을 궁중에서는 좌방악(左坊樂)과 우방악(右坊樂)으로 분류했는데, 향악과 당악은 우방악, 아악은 좌방악이었다. 향악과 함께 우방악에 묶여 있던 당악은 오랜 세월을 지나는 동안 '한국화' 과정을 거쳐서 현재는 중국적인 특성을 거의 찾아볼 수가 없다. '좌'와 '우'라는 용어에서 알 수 있듯이, 조선시대에 아악은 향악과 당악에 비해 상대적으로 우월한 위치를 점했다. 여기서 잠시 유교 문화권의 공간 개념을 살펴보자. 유교 문화권에서는 정사를 볼 때 임금은 남쪽을 바라보고(南面) 앉고 신하는 북쪽을 바라보고(北面) 앉는다는 관념을 가지고 있었다. 그래서 '남면'은 '임금 노릇하다'의 의미로도 쓰였다. 남면한 임금을 기준으로 그 왼쪽은 동쪽이며 오른쪽은 서쪽에 해당되기 때문에 해가 뜨는 방향인 동쪽이 서쪽에 우선한다. 따라서 좌방악에 속하는 아악의 위상이 이 땅의 토착음악 또는 토착화된 외래음악보다 높았음을 알 수 있다.

같은 궁중 악사라도 좌방악과 우방악 악사들은 계급이 달랐다. 그 명칭도 좌방악에 속한 아악 연주자를 '악생'(樂生), 향악과

당악 연주자를 '악공'(樂工)이라고 구분해 불렀다. '생'과 '공'의 차이는 그들의 출신이 다른 데서 비롯하는데, 악생은 양인의 자제 중에서 차출되었고, 악공은 관노(官奴) 중에서 차출되었다. 조선 성종 때 국가적 사업으로 간행된 음악백과사전인 『악학궤범』의 체계를 보아도 아악의 위상을 쉽게 알 수 있다. 악기에 관한 정보는 제6권과 제7권에 수록하였는데 제6권에서는 아악기를, 제7권에서는 당악기와 향악기를 소개하고 있다.

악기는 음악을 담아내는 그릇이다. 아악기인 약과 적은 아악이 추구하는 이상을 담아내는 그릇이다. 그렇다면 아악이 추구하는 이상은 무엇인가? 고대로부터 유교 문화권에서 악(樂)은 음(音)과 구별되는 개념이다. 악은 외형적으로는 연주·노래·춤을 포괄하고, 이념적으로는 인간 심성의 근저에 있는 덕성을 바탕으로 하여 위정자의 덕을 반영하는 음악을 가리킨다. 즉 항상적·근원적 가치를 추구하며 인간의 감정이 어느 한쪽으로 치우치지 않게 하는 '절대음악'이고, 구체적으로는 아악을 말한다. 이에 비해 음은 백성인 일반 대중의 덕성을 반영하는 음악으로, 일시적이고 현상적인 가치를 따르는 것으로 인식되었다.[5]

따라서 악의 가치는 심미에 있는 것이 아니라 그것의 효용성에 있었다. 유가에서 예(禮)는 타자와 나의 '다름'을 인식하는 '질서'의 개념이며, 악(樂)은 타자와 나의 '같음'을 이끌어내는 '조화'를 추구하는 개념이다. 그러므로 예와 악은 마치 씨줄과 날줄처럼 엮여서 세상을 바르게 이끌어가는 이념적 수단으로 여겨졌고, 사회를 다스리는 데에 형벌과 정치보다 우선시하였다. 악(樂)

의 효용성은 세상을 조화롭게 하고 풍속을 바로잡아 사회 교화에 기여하는, '이풍역속'(移風易俗)의 도구로서 기능하는 것에 있었다. '풍속을 바꾸는 가장 효과적인 수단은 악이다'(移風易俗 莫善於樂)라는 공자의 말도 이러한 사유에서 나온 것이다.

악(樂)에 있어 융성함은 음(音)을 극진히 갖추는 것이 아니며, 사향(祀饗)의 예(禮)는 맛을 극진히 차리는 것이 아니다. 〈청묘〉(淸廟)[7]를 연주하는 슬(瑟)은 붉은 실을 누이어 현에 매기고 밑에 구멍을 뚫어 통하게 한다. 한 사람이 부르면 세 사람이 화답하여 부르지만 유음(遺音)이 있다. 대향의 예는 현주(玄酒)를 바치고 날생선을 조(俎)에 올리며, 육즙에 양념하지 않으나 유미(遺味)가 있다. 선왕이 예악을 지은 것은 입이나 배 속, 귀나 눈의 욕심을 한껏 채우기 위함이 아니며, 백성에게 좋아하고 싫어함(好惡)을 고르게 하여 사람의 도리에 있어 올바른 경계로 되돌아가도록 하기 위한 것이다.[6]

악은 인간의 감각적 욕망을 충족시키는 것이 아니라 감각적 욕망을 극복하여 사람의 도리에 맞는 방향으로 가게 하고자 존재한다고 밝히고 있다. 그래서 아악은 우리 귀에 자극적이지 않은 선율로 만들었다. 하지만 이러한 이유로 사람들에게서 멀어진 것인지도 모르겠다.

7 『시경』에 나오는 「청묘」라는 시에서 비롯한 곡. '청묘'란 청명한 덕을 지닌 사람, 즉 문왕(文王)의 제사를 지낼 때 연주하는 노래다.

일본음악을 알린 샤쿠하치

약·적과 유사한 아시아의 악기로 샤쿠하치를 꼽을 수 있다. 샤쿠하치는 일본의 대표적인 전통 관악기 중 하나로, 약·적처럼 황죽의 뿌리 부분을 잘라 관대로 사용한다. 직경은 4~5센티미터, 길이는 55센티미터 정도다. '샤쿠하치'(尺八)라는 이름은 이 악기의 길이가 1척 8촌인 데서 유래했다. 세로로 부는 악기이며 다섯 개의 지공을 가지고 있다. 지공은 관대 뒷면에 한 개, 앞면에 네 개가 있다. 관대의 상단 끝을 깎아 취구를 만들고, 여기에 아랫입술을 대고 입김을 불어 소리 낸다.

6세기 무렵 중국으로부터 전해진 악기로 불교음악에 사용되며, 가야금과 유사한 현악기인 고토(琴·箏), 일본 비파인 비와(琵琶), 사미센(三味線) 등과 함께하는 합주음악에 쓰인다. 현대에는 재즈, 대중음악, 현대음악, 월드뮤직 등에 폭넓게 쓰이면서 일본음악을 세계에 알리는 데 크게 기여하고 있다.

손가락으로 지공을 막는 범위(2분의 1, 3분의 1, 3분의 2 등)를 달리하거나 입김을 불어 넣는 방법을 바꾸어 음정을 만드는데, 표현할 수 있는 음역대가 두 옥타브에 달한다. 샤쿠하치는 대나무 질감을 그대로 전달하는 풍부한 음색을 가지고 있으며, 다소 요란하게 보일 수 있는 바이브레이션이 특징적이다. 샤쿠하치 소리는 전자악기 신시사이저에 심어져 일찍부터 널리 사용되

일본의 샤쿠하치

었다. 일명 '뽕짝'이라고 하는 우리나라 대중가요인 트로트의 반주음악에도 쓰였기 때문에, 나이 지긋한 어르신들의 귀에는 그 소리가 낯설지 않다.

약·적 만들기

1. 대나무 채취
약과 적의 재료는 '오죽'으로 강원도와 중부 이남 지역에 주로 분포한다. 대나무는 11월부터 3월 사이에 채취하는데, 이 시기는 대나무가 겨울을 나려고 내부의 수분을 줄이는 때이기 때문이다. 채취한 대나무는 그늘지고 서늘한 곳에 잘 보관했다가 사용한다.

2. 진 빼기
보관해둔 대나무에 열을 가해 내부의 기름과 수분을 뺀다. 대나무에 열을 가하면 표면 위로 기름이 올라오는데, 이를 수건이나 헝겊으로 닦아준다.

3. 펴기
진을 뺀 대나무는 펴고자 하는 부분에 열을 가하고 지렛대의 원리를 이용해 바르게 펴준다.

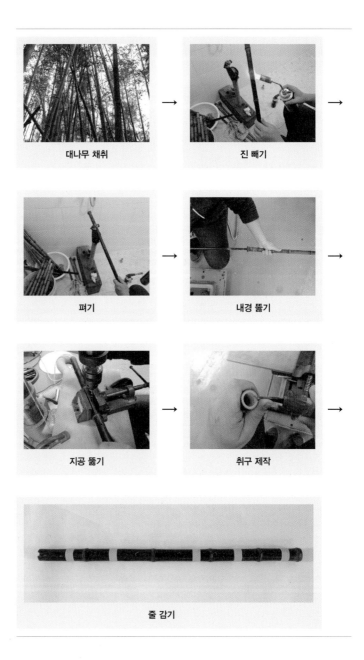

대나무 채취

진 빼기

펴기

내경 뚫기

지공 뚫기

취구 제작

줄 감기

4. 내경 뚫기

바르게 편 대나무에 드릴을 이용해 내경을 뚫는다.

5. 지공 뚫기

내경 작업을 마친 대나무 위에 음정에 맞는 지공과 취구 위치를
표시한다. 표시한 위치에 드릴을 이용해 구멍을 뚫는다.

6. 취구 제작

취구 제작을 위해 뚫은 구멍을 반으로 자르고 단소처럼 'U' 자
형태의 취구를 만들어준다.

7. 줄 감기

악기가 갈라지는 것을 막고 외형을 장식하고자 명주실을 감아
악기를 완성한다.

김채원

현재 국립국악원 학예연구관이다. 초등학교 1학년 때 국악을 처음 접한 순간 가슴에 불화살을 맞았고, 그 뒤로 한국 춤과 가
야금을 공부하면서 국악에 입문했다. 국립민속국악원 근무 시절 남원서당에서 한학을 주경야독으로 수학했으며, 이후 예술
철학으로 성균관대학교 박사과정을 수료했다. 한국 전통음악의 미학에 관심을 가지고 있으며, 『한국음악학학술총서 7: 역주
사직악기조성청의궤』(국립국악원, 2008)를 번역했다.

● 약·적의 구조

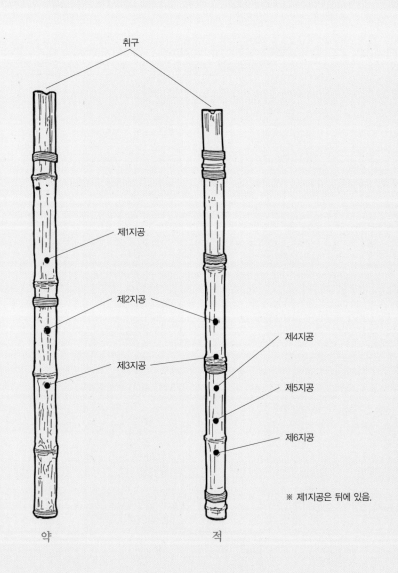

취구

제1지공

제2지공

제3지공

제4지공

제5지공

제6지공

※ 제1지공은 뒤에 있음.

약 적

약과 적은 양 끝이 뚫려 있으며 세로로 잡고 부는 악기다. 단소와 같이 취구(吹口)에 'U' 자형의 홈을 파고 입김을
불어 넣어 소리 내는 구조를 가지고 있다. 관대의 길이는 약·적 모두 약 55센티미터 정도로 비슷하나 두 악기가 가
진 지공의 숫자는 다르다. 약은 지공이 세 개이며, 악기 전면에 세 개의 지공이 뚫려 있다. 적은 전면에 다섯 개, 후
면에 한 개의 지공을 가지고 있다. 후면의 지공은 왼손 엄지손가락으로 짚어 소리를 낸다.

簫·管

소

봉황 모양의 나무틀에 꽂힌 열여섯 개의 대나무 관에 입김을 불어 넣어 소리 내는 관악기. 관대 안에 밀랍을 넣어 음높이를 조절하며 나무틀을 양손으로 잡고 연주한다. 예전에는 여러 아악곡으로 연주되었다고 하나 현재는 문묘제례악에만 쓰이고 있다.

관

두 개의 관대를 나란히 붙여 입김을 불어 넣어 소리 내는 관악기로, 현재는 연주되지 않는다. 다섯 개의 지공을 막고 열어 음높이를 조절한다.

5장

역사의 정취가 서려 있는 소·관

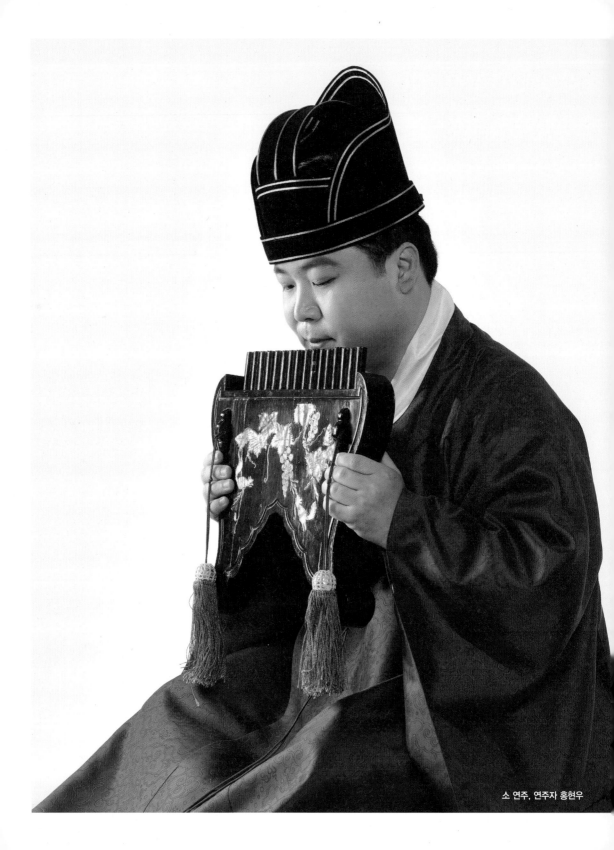

소 연주, 연주자 홍현우

한 그루 배꽃나무 외로움을 함께하누나.

가련하여라, 달 밝은 이 밤을 허송하다니.

젊은이 홀로 누운 외로운 창가로

어디서 아름다운 임이 봉소를 불어 보내나.

물총새〔翡翠〕쌍을 이루지 못해 외로이 날고

원앙(鴛鴦)도 짝을 잃고 맑은 물에 먹을 감네.

누구의 집에 약속 있나 바둑 두는 저 사람

한밤 등불 꽃 점을 치며 창에 기대어 시름하네.

— 김시습(金時習, 1435~1493),

『금오신화』(金鰲新話) 「만복사저포기」(萬福寺樗蒲記) 중

소(簫)와 관(管)은 관심을 두기 어려운 악기 중 하나다. 소는 드물게 연주되기에 그러하고, 관은 지금 아예 연주되지 않기에 그러하다. 어쩌다 연주되어도 악기에 관한 앎이 없는 탓에 그와 함께 어우러지는 악기들 가운데 눈여겨보기 어려운 것이 '소'요, 옛 문헌을 뒤질 일이 없기에 일반인으로서는 그 존재의 역사조차 인식하기 어려운 것이 '관'이다. 이러한 처지에 놓인 터라, 소와 관에 대한 궁금증을 풀기 위해서는 보다 자세히 들여다보며 켜켜이 쌓인 역사의 궤적을 되짚어볼 필요가 있다.

낯선 소, 궁금한 소

소는 대나무 관에 입김을 불어 넣어 소리를 내는 관악기다. 소의 소리는 가늘고 맑지만 웅숭깊다. 하지만 소는 악기 이름 자체도 낯설어 국악기에 관한 지식이 많지 않은 깜냥으로는 당최 떠오르는 악기가 없다. 소는 한자로 '簫'. 이는 대개 '입김을 불어 넣어 소리를 내는 악기'에 붙는 이름이다. 낯익은 악기인 단소, 태평소, 퉁소를 떠올리면, 그 의미를 쉬이 알 것이다.

관악기는 두 가지로 나눌 수 있다. 하나의 관대에 지공이 있어 손가락을 열고 막아 여러 음을 표현하는 것과 지공 없이 한 음만 표현할 수 있는 관대 여럿을 묶어 여러 음을 표현하는 것이다. 대금, 피리, 단소, 태평소 등이 전자에 해당하며 소는 후자에 해당하는 유일한 악기다.

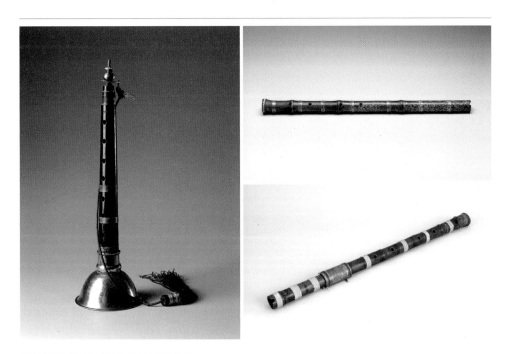

태평소(왼쪽), **단소**(오른쪽 위), **통소**(오른쪽 아래)

단소와 태평소는 학교 수업이나 '서태지와 아이들'의 〈하여가〉
를 통해서도 많은 사람들이 흔히 알고 있으나, 통소나 소는 여간
해서는 만난 기억을 떠올리기 어려운 것이 현실이다. 북청사자
놀이 놀이판 한편에서 부는 악기가 통소임을 알거나 문묘제례악
연주에 편성된 많은 국악기 중 소를 구별해낼 수 있는 이는 극히
드물 것이다.

지하철역이나 길거리를 지나다 남미 의상을 갖춰 입은 연주자

들을 만났다면, 그들이 연주하는 악기 중 팬플루트(Panflute) 닮은 악기를 한번쯤 본 적 있을 터이다. 또 1970년대 경음악의 지존 자리를 꿰찼던 루마니아 출신 게오르게 잠피르(Gheorghe Zamfir)의 〈외로운 양치기〉(The Lonely Shepherd)나 당시 팝송계를 주름잡았던 '사이먼 앤 가펑클'(Simon And Garfunkel)의 〈철새는 날아가고〉(El Condor Pasa)에서 곱게 울려 퍼지는 팬플루트 소리를 들어본 이도 있을 것이다. 소의 모양새는 우리에게 비교적 친숙한 악기 팬플루트와 닮았다. 모양새뿐 아니라 취구에 아랫입술을 대고 입김을 불어 넣어 소리를 내고, 하나의 관에서 한 음만 표현하며 여러 관대를 엮어 하나의 악기가 되는 점도 똑 닮았다.

수레에 가득 실린 새 악기

소와 닮은 팬플루트 계통 악기는 아시아·아프리카·남태평양·아메리카 등지에서 고루 찾아볼 수 있으며, 각각 독특한 모습을 지닌 채 오랜 세월 연주되었다. 그렇다면 소는 언제부터 연주되었을까.

중국 문헌 사료인 『주례』(周禮)에 따르면 서역(西域, 중앙아시아 지역)에서 전해진 소가 중국에서 연주되기 시작한 것은 순임금 때로 추정된다. 우리 문헌 사료를 통해서도 이러한 역사적 사실을 확인할 수 있는데, 정조의 명을 받아 1780년에 서명응(徐命膺, 1716~1787)이 편찬한 『시악화성』에 다음과 같은 기록이 있다.

고구려 고분벽화 중 오회분 5호묘 벽화, 6세기 중반~7세기 초, 중국 장안 소재 천상의 세계에서 선인이 소를 연주하는 모습이 그려져 있다.

배소(排簫)는 유우씨(有虞氏, 순임금을 이르는 말)가 창제한 것이다. 유우씨는 황제의 율관을 가지고 소악(韶樂)을 만들었고, 이러한 후에 이 율관이 바로 좇아 일어난 바이다.[1]

우리나라에서 삼국시대에 연주된 소는 도상(圖像) 자료에서도 확인할 수 있다. 안악 제3호분 벽화와 통구 제17호분 벽화가 그 것인데, 시기적으로는 4세기와 7세기 즈음으로 추정된다. 또한 백제금동대향로에 부조(浮彫)된 다섯 악사 중 한 악사를 눈여겨 보면 당시 소의 연주 모습을 짐작할 수 있다.

한편 『고려사』 권71 「악지」의 기록은 우리나라에서 현재 연주하는 소의 전승 이력을 확인시켜준다.

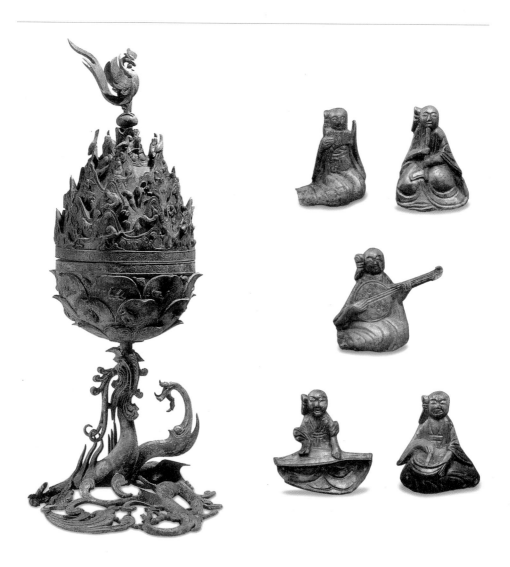

백제금동대향로, 6~7세기로 추정, 국보 제287호, 높이 61.8센티미터, 국립부여박물관
백제금동대향로 주악상 향로의 봉황 아래 다섯 악사가 현악기(금, 원금)와 관악기(종적, 소), 타악기(고)를 연주하는 모습이 조각되어 있다.

예종 9년 6월 갑신삭(甲辰朔)에 안직숭(安稷崇)이 송나라에서 돌아
왔다. (…) 신사(信使) 안직숭의 귀국 편에 경(卿)에게 다음의 신악(新
樂)을 내리노라. (…) 소(簫) 열 대가 주칠(朱漆)과 누금(縷金)으로 장
식되어 있고 (…)[2]

이 기록으로 1114년인 고려 예종 9년 송나라에 갔던 사신 안
직숭(安稷崇, 1066~1135)이 돌아올 때, 소를 비롯해 다양한 악기를
가져왔다는 사실을 알 수 있다. 수레에 악기를 가득 싣고 귀국하
는 사신 행렬의 모습과 새로운 악기를 접하며 반가워하는 당시
악사들의 모습이 한 폭의 그림처럼 머릿속에 펼쳐진다.

봉황의 날개를 달고, 봉황의 울음을 싣다

현재도 연주되고 있는 봉소, 즉 소는 입김을 불어 넣어 소리를 내
는 관악기 중 가장 화려한 모양새를 지녔다. 한 음만 낼 수 있는
관대 여럿을 '가'(假)라는 틀에 꽂아 하나의 악기로 만든다. 관대
를 꽂는 나무틀이 봉황의 날개를 닮았고, 악기 소리가 봉황 울음
소리를 떠올리게 하여 '봉황'(鳳凰)의 이름을 따 '봉소'(鳳簫)라고
도 한다.

봉소는 문학 작품에서도 그 이름을 찾을 수 있다. 1400년대 김
시습이 지은 『금오신화』「만복사저포기」에 등장한다.

(전라도) 남원 땅에 양생(梁生)이라는 사람이 있었다. 그는 일찍이 부모님을 여의고 결혼도 하지 못한 채 만복사(萬福寺, 고려 문종 때 창건된 전라도 남원 기린산의 절)의 동쪽 방에서 홀로 살고 있었다.

방 밖에는 배나무 한 그루가 서 있었는데 바야흐로 봄이 되어 배꽃이 흐드러지게 피었다. 그 모양이 마치 옥으로 나무를 깎은 것 같기도 하고, 은 무더기 같기도 하였다.

양생은 달빛이 그윽한 밤이면 늘 그 배나무 아래를 서성거리곤 했다. 낭랑한 목소리로 시도 읊었다.[3]

낭랑하게 읊었다는 시가 바로 서두(121쪽)에 소개한 내용이다. 또 1500년대 오승은(吳承恩, 1500~1582)이 지은 중국 명대(明代)의 장편소설 『서유기』(西遊記)에 나오는 시구에서도 악기 이름을 찾을 수 있다.

신선의 약과 오묘한 노래 음률 아름답고
봉황 퉁소와 옥피리 울림 소리도 높아라.[4]

이렇듯 문학 작품에서도 악기 이름을 찾을 수 있다는 것은 그만큼 당대에 흔히 들을 수 있었던 악기였음을 추측케 하는 것이리라.

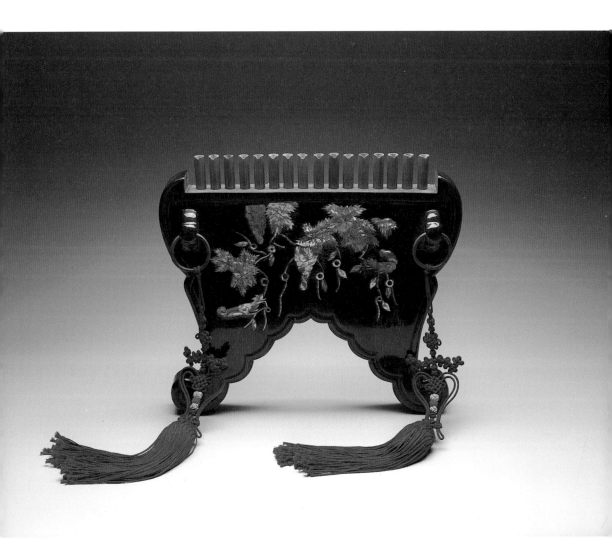

소, 연대 미상, 관 지름 1.3 · 관 길이 3.8 · 너비 37 · 길이 33.5센티미터, 국립국악원

단순한 배소가 아름다운 봉소가 되기까지

고구려 벽화와 백제금동대향로의 소를 유심히 살펴보면 현재 연주되는 소와 모양새가 사뭇 다름을 알 수 있다. 문헌 사료나 도상 자료 등 여러 역사 기록에 따르면 소는 두 가지로 구분되는데 하나는 봉소(鳳簫), 다른 하나는 배소(排簫)다.

무엇보다, 봉소에는 관대를 꽂는 틀이 있고 배소에는 그것이 없다는 점에서 서로 다르다. 또한 관대의 배열 모양과 관대의 수에도 차이가 있다.

첫째, 봉황 날개 모양의 틀을 지닌 소와 달리, 배소는 틀이 없어 우리가 익히 아는 팬플루트와 모양이 아주 비슷하다. 같은 연원을 지녔으리라 짐작되는 팬플루트류 악기 중 틀에 관대를 꽂은 소의 모양과 닮은 악기는 세계 어느 곳에서도 찾기 힘들다. 아마도 중국에서 전해진 단순한 모양새의 배소에 미적 가치와 연주의 편의성을 높이고자 한 우리네 의지가 보태진 것이 아닐까 싶다.

둘째, 관대 배열 모양은 취구가 있는 쪽과 악기를 잡는 쪽이 다르다. 소와 배소 모두 취구가 있는 쪽은 높이를 나란히 맞춘다. 반면 양손으로 악기를 잡는 쪽은 모양새가 각기 다르다. 소의 경우 가운데에서 좌우 양쪽 가장자리로 갈수록 관대 길이가 길어지는 나비 모양이고, 배소는 길이가 긴 것부터 짧은 것까지 뗏목처럼 한데 엮은 이등변삼각형 모양이다.

셋째로 틀에 꽂는 관대 수가 소는 열여섯 개, 배소는 스물네

개다. 그런데 소와 배소 외에 열두 개의 관을 지닌 소가 있었다는 기록으로 미루어 짐작건대, 예전에는 소를 지금보다 빈번히 두루 연주한 듯하다. 열여섯 개의 관은 12율 4청성이라 하는 16음, 즉 국악 음계인 황종에서 청협종까지의 음을 표현한다.

소 만들기

『세종실록』권128 '악기도설'에는 현재 전승된 소의 세부 구조와 재료, 치수가『대성악보』를 인용해 기록되어 있다.

한(漢)나라에서는 퉁소[洞簫]라고 하여 작은 것은 16관(管)이며, 밑바닥이 있고, 형상은 봉(鳳)의 날개와 같고 그 소리는 봉의 소리와 같았다.

『대성악보』에 이르기를, "봉소(鳳簫)는 대로써 만드는데 몸길이가 1척 4촌이며 16관이 있고, 넓이는 1척 6푼이다. 납밀(蠟蜜)로 그 밑바닥을 채우고, 가(架)는 1척 2촌이니 나무로써 만든다. 제1관은 길이가 1척 2촌 5푼이요, 제2관은 길이가 1척 2촌 1푼이요, 제3관은 길이가 1척 1촌 3푼이요, 제4관은 길이가 1척 4푼이요, 제5관은 길이가 9촌 8푼이요, 제6관은 길이가 9촌이요, 제7관은 길이가 7촌 6푼이요, 제8관은 길이가 6촌 7푼이요, 16관으로부터 제9관에 이르기까지는 다시 제1관에서 제8관에 이르는 척수(尺數)와 같다. 오른손으로부터 머리로 하여 차례대로 이를 불어 왼편에 이르러 곡조를 이루는데

1푼과 1촌으로 음률(音律)에 맞게 소리를 낸다."

한편 『악학궤범』에 '소(簫)는 해죽(海竹)으로 만들고 주색(朱色) 칠을 한다'라고 전한다. 이를 풀어보면 관대는 해죽, 곧 '바닷가에서 자라는 참대'로 만들어 붉은 칠을 한다는 뜻이다. 길고 짧은 열여섯 개의 관은 '밑바닥에 납(蠟)을 넣어 율관에 맞추어서' 음을 조절하는데, '만약 소리가 높은 관대가 있으면, 그 속의 납을 감(減)하고, 소리가 낮으면 납을 더 보태어 조절한다'라고 저하고 있다. 관대를 꽂는 틀, 곧 '가'는 '가목(假木)으로 만들고 검은 칠'을 한다. 이때 가목은 피나무를 일컫는다.

소의 연주법은 『시악화성』에 기록된 '배소 연주법'과 크게 다르지 않다.

왼손으로 소를 잡고, 오른쪽으로부터 불어 일으킨다. 기운이 거칠면 소리가 크고 막히며, 기운이 완만하면 소리가 잘 나지 않고 흩어진다. 입술을 모아 입김을 천천히 내불면 소리가 바르고 담박하다. 입술을 위로 하여 세게 불면 소리가 높고, 입술을 숙여 느리게 불면 소리가 낮다.[5]

틀의 양쪽, 즉 봉황 날개 부분을 양손으로 쥐는데, 오른손으로 쥐는 쪽에 가장 낮은 황종 음 소리를 내는 관이, 왼손으로 쥐는 쪽에 가장 높은 청협종 음 소리를 내는 관이 위치하도록 한다. 봉황의 울음소리를 듣기 위해서는 윗부분(틀에 꽂혀 있지 않은 부분)

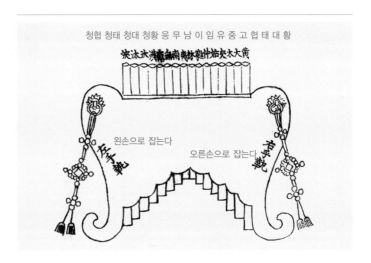

청협 청태 청대 청황 응 무 남 이 임 유 중 고 협 태 대 황

왼손으로 잡는다

오른손으로 잡는다

『악학궤범』의 소

의 'U' 자 모양으로 파인 홈, 곧 취구에 아랫입술을 대어 입김을 불어 넣어 소리를 낸다. 입김을 불어 넣는 방법은 『시악화성』에 기록된 바와 같다. 하나의 관이 한 음만을 표현하는 탓에 연주하려면 열여섯 개의 관을 이리저리 옮겨 다니며 입김을 불어 넣어 소리를 내야 한다. 그러다 보니 가락 진행이 빠른 음악은 연주하기 어렵다.

『조선왕조실록』에서 만나는 소

문헌 기록에 의하면 소는 고려시대 이후 주로 의례음악 사용되

었다. 궁중에서 행해지는 조회나 연례, 제례 등 각종 의례에는 반드시 음악이 연주되었으며, 이와 관련한 제반 사항은 『조선왕조실록』에 세밀하게 기록되어 있다.

> 예조에서 계하기를, "악공(樂工)이 상시로 익히는데 소용되는 금(琴)·슬(瑟)·대쟁(大箏)·생(笙)·봉소(鳳簫) 등 악기는 관(官)에서 준비해둔 재료로 만들어서, 아악서(雅樂署)와 전악서(典樂署)에 나누어주어 공인(工人)들로 하여금 공사처(公私處)를 논할 것 없이 상시로 익히게 할 것입니다"라고 하니, 그대로 따랐다.[6]

『조선왕조실록』 세종 19권 세종 5년 2월 4일

『조선왕조실록』 세종 19권의 기록이다. 세종 5년인 1423년 2월 4일 음악을 관장하는 예조에서 세종에게 보고한 내용이다. 음악에 관한 사항을 장관도 아닌 대통령에게 보고하고, 대통령이 이에 대한 지시를 내리다니. 이런 일이 조선시대만 하더라도 당연했으니 음악의 위상이 가히 얼마나 달라졌는지도 엿볼 수 있는 대목이다. 비슷한 기록이 실록 곳곳에 즐비하지만 소와 관련된 기록을 하나만 더 들춰보자.

> 임금이 필선(弼善) 이연덕(李延德)을 불러서 보고 묻기를, "생황(笙

『조선왕조실록』 영조 51권 영조 18년 7월 23일

簧)과 소(籥)를 부는 방법을 요사이 이미 이정(釐正)하였는가?" 하니, 이연덕이 말하기를, "근래에 자못 실마리를 찾기는 했지만 아직도 미비한 점이 있습니다"라고 하였다.

임금이 말하기를, "이연덕은 사람됨이 담박하고 안정되어 있어 반드시 모든 일을 잘 궁리(窮理)할 것이다. 악장(樂章)의 절주(節奏)도 또한 모두 상세히 알고 있는가?" 하니, 이연덕이 말하기를, "젊었을 때 마침 율려(律呂)에 관한 여러 책을 보아 차례를 대략 알고는 있습니다다만, 감히 상세히 이해한다고 말할 수야 있겠습니까?" 하였다.

임금이 말하기를, "비록 거칠고 천박한 일이라 할지라도 지극한 이치가 존재하지 않음이 없다. 우리나라의 언서(諺書)도 모두 방언(方言)으로 해석하여 막히는 곳이 없으니, 여기에도 또한 지극한 이치가 있는 것이다" 하니, 이연덕이 말하기를, "언서 역시 음률(音律) 가운데서 나온 것입니다. 율(律)에 12율이 있으니, 언서도 또한 마땅히 12음(音)이 되어야 할 것입니다. 그런데 우리나라의 언문(諺文)은 1행(行)이 각각 열한 자(字)로 두 글자가 서로 짝을 맞추어 각각 음(陰)과 양(陽)이 있습니다. 하지만 율은 마지막 음(音)에 이르러 유독 한 글자만 있고 짝이 없으니, 우리나라의 율에 미비한 곳이 있기 때문인 것입니다" 하니, 임금이 이어서 이연덕에게 다시 교정(校正)하라고 명하였다.[7]

영조 18년, 1742년 7월 23일의 기록이다. 영조가 당시 '아악청랑'(雅樂廳郎)이라는 관직에 있었던 이연덕의 사업 추진 현황을 점검하며 생황과 소의 연주법을 고치라고 지시하는 내용이다.

'소 부는 방법을 정리해서 고쳤느냐'라는 임금의 물음에, '실마리를 찾긴 했지만 아직도 미비한 점이 있다'라고 보고하며 음악에 대한 대화를 나누는 장면이 실로 믿기 어려울 정도다. 세종 못지않게 음악에 관심을 가졌으며 그에 대한 전문 지식을 갖춘 영조의 면모가 두드러지는 대목이다. 참고로 이연덕은 영조로부터 새 종(鐘)을 제작하라는 명령을 받고 신구율척(新舊律尺)을 연구하여 세종조의 박연과 비교될 정도로 임금의 아낌없는 칭찬을 받은 문신이다.

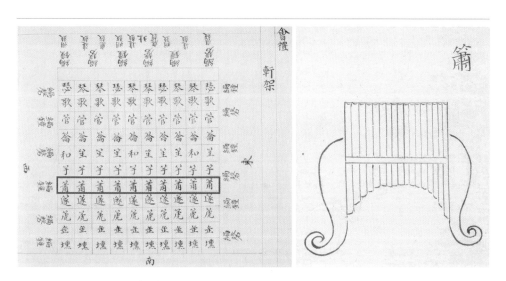

『세종실록』 권132 회례헌가 악현도(왼쪽)와 『조선왕조실록』의 소(오른쪽)

궁중에서 행해지는 다양한 의례와 관련된 음악은 악기의 편성·배치에 관한 사항까지도 꼼꼼히 『조선왕조실록』에 기술하고, 그림으로도 기록한다. 당시 악현도(樂顯圖)를 통해 소가 어떻게 편성되었는지 살펴보면 위 자료와 같다.

3방위(方位)에 각각 편종(編鐘) 세 개와 편경(編磬) 세 개를 설치한다. (…) 그다음에 소(簫), 그다음에 적(篴), 그다음에 지(篪), 그다음에 부(缶), 그다음에 훈(壎)이 각각 열 개씩 한 줄이 되는데, 모두 북쪽을 향한다.[8]

봉황을 닮아 아름다운 자태를 뽐내는 소이건만 궁중에서 빈번히 행해지던 각종 의례가 사라진 지금, 그저 무대화된 공연을 통해서만 연주 모습을 확인할 수 있으니 아쉬움이 여간 크지 않다. 물론 그마저도 기회를 마련하기 쉽지 않을 정도로 쓰임새가 줄었지만, 소는 아직까지도 만날 수 있는 악기임에는 틀림없다. 이에 반해 관(管)은 전승되지 않아 실제 연주 모습은 아예 확인할 길이 없고 단지 문헌 기록으로만 만날 수 있다.

역사의 뒤안길에 선 악기, 관

문헌 기록으로 짐작건대 관(管)은 두 개의 관대를 나란히 붙여 연주하는 악기였다. 모양새는 현재의 쌍피리를 닮았다. 손가락을 막고 떼며 음높이를 조절하는 지공이 다섯 개, 지공 이외의 구멍이 한 개 있었다. 『악서』의 기록에 따르면 "지(篪)나 적(笛)처럼 생겼고, 구멍이 여섯 개이며, 두 개의 관대를 나란히 하여 불어서 음양(陰陽)의 소리와 12월의 음(音)을 인도하는 악기"[9]다. 관의 이러한 상징성, 즉 두 관대가 음과 양을 상징한다는 것이 악기 제작 동기에도 영향을 미쳤다는 사실을 『악서』를 인용한 『악학궤범』의 기록을 통해 짐작할 수 있다.

　『악서』에 "선왕(先王)이 관(管)을 만든 것은 그것이 음과 양의 소리에 다 통달하기 때문이다. 그런데 양은 홀수여서 홀로이고, 음은 짝수여

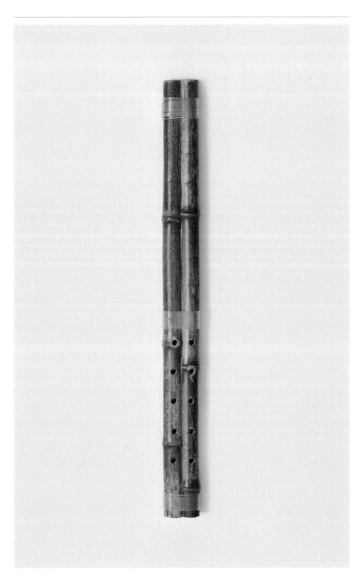

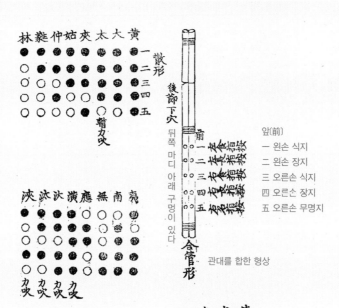

林蕤仲姑夾太大黃

散形

一
二
三
四
五

賫力吹

後節下穴
뒤쪽 마디 아래 구멍이 있다

前
一
二
三
四
五

앞(前)
一 왼손 식지
二 왼손 장지
三 오른손 식지
四 오른손 장지
五 오른손 무명지

合管形

관대를 합한 형상

㳠㳲㳞潢應無南㴌

力吹 力吹 力吹 力吹

管通長一尺一寸七分　自上端至第一節一寸九分

自第一節至第一孔五寸　每孔間各八分

自第五孔至下端一寸六分　管內徑二分半

凡竹器尺寸自孔正中量之

관 전체 길이 1자 1치 7푼.
위 끝에서 제1절까지 1치 9푼.
제1절에서 제1공까지 5치.
각 구멍 사이 모두 8푼.
제5공에서 아래 끝까지 1치 6푼.
관대 내경 2푼 반.
대로 만든 모든 악기의 치수는
구멍 한가운데부터 잰다.

『악학궤범』의 관

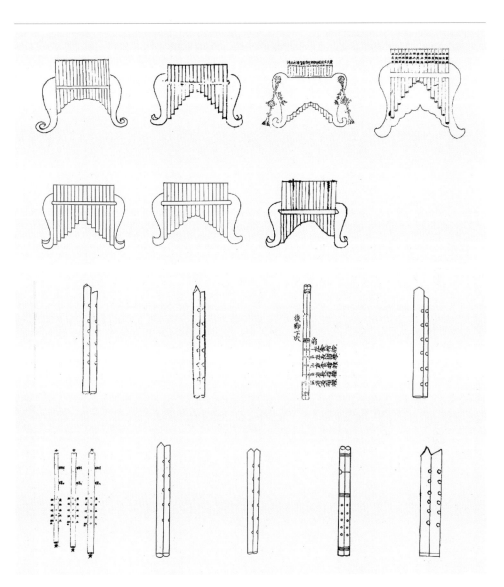

고문헌에 보이는 소와 관

서 무리이다. 또 양은 커서 수가 적고, 음은 작아서 수가 많다. 또 양은 나타나서 밝고, 음은 숨어서 어둡다."[10]

또한 위(魏)나라의 장읍(張揖, ?~?)이 편찬한 자전(字典)을 인용하여, "관은 지를 본떠 만들었는데 길이는 1척이고 둘레는 1촌이며 여섯 개의 구멍이 있고 바닥이 없다"[11]라고 하였다. 한편 『시경』에서도 관을 언급한 시구를 확인할 수 있다.

종과 북이 화하게 울리며
경쇠와 피리가 쟁쟁히 울리니
복을 내림이 많고 많도다[12]

鍾鼓喤喤
磬筦[13]將將
降福穰穰

악기를 만드는 법은 『악학궤범』에 다음과 같이 기록되어 있다.

관(管)을 만드는 법은 오죽(烏竹)을 써서, 그 한 면[一面]을 깎아버리고, 두 개를 합쳐서 만들어 쌍성(雙聲)이 나게 한다. 맨 위[上端] 첫 마디 뒤를 도려서 구멍을 내어, 마디로 막힌 것을 통하게 한다. 손으로 짚는 구멍은 모두 다섯이다. 관의 위 양 끝에 위아래 입술을 대고 불면, 소리가 뒷구멍에서 난다. 누런 생사[黃生絲]를 써서, 관대 둘레

의 대소(大小)에 따라, 끈을 만들어 굵게 또는 잘게 동여맨다.[14]

긴 잠에 빠진 악기가 깨어나는 꿈

궁중에서 연주된 음악은 한결같이 아름답기가 이루 말할 수 없다. 음악이지만 '듣는 맛'에 '보는 맛'까지 더하니 금상첨화가 따로 없다. 연주자들의 의상이 아름다운가 하면 연주하는 악기 또한 자태가 빼어나다. 아름다운 모양새와 소리를 지니고 봉황에 빗댄 상징성까지 품은 소, 음양의 조화를 구현하고자 한 관.

소략하게나마 소와 관이 지닌 역사의 편린을 더듬어보았다. 인간과 만나면서 소리의 가능성이 살아나는 악기의 운명. 소와 관도 이렇게 인간의 역사와 만나면서 죽은 소리가 살아나 우리 곁의 친구가 된 것이다.

김정수

서울대학교 국악과를 졸업했으며, 중앙대학교에서 교육공학 박사과정을 수료했다. 국악의 가치 확산에 관심을 두고 일반인과 공무원을 대상으로 강의했으며, 가톨릭대학교와 건국대학교, 교양 강좌와 다수의 교원 연수에 출강했다. 한국문화콘텐츠진흥원 '우리 문화원형의 디지털콘텐츠화' 과제선정위원(2002~2004)과 교육인적자원부 '음악과 교육과정 개정' 연구위원(2005)과 심의위원(2008, 2010)으로 활동했다. 한국교육과정평가원 『중학교 음악과 수행평가 연구』(1999), 국악교육안내서 『전래동요, 이렇게 가르쳐보세요』(국립국악원, 2002)를 집필했다. 국립국악원에서 국악교육체계화 연구(2001), 멀티미디어 교육자료 '클릭, 교과서 국악' 제작(2001), 사이버국악교육 시스템 개발(2002~2004) 등 각종 교육과 연구 관련 사업을 수행했다.

● 소의 구조

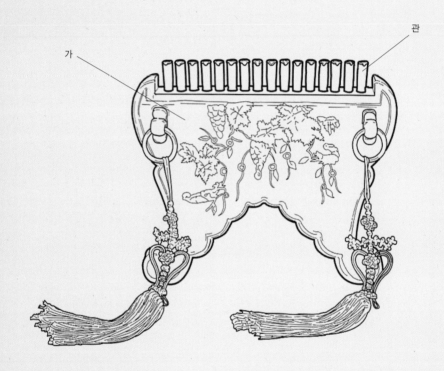

관

가

입김을 불어 넣어 소리를 만드는 열여섯 개의 관(管)대가 '가'(椵)라는 이름의 틀에 꽂혀 하나의 악기를 이룬다. 일렬로 꽂힌 각 관대는 별도의 지공(指孔) 없이 한 음만을 낼 수 있으며, 소의 관대를 꽂는 나무틀 모양은 봉황의 날개를 떠올리게 한다. 악기 소리 또한 봉황의 울음소리를 떠올리게 한다 하여 '봉(鳳, 봉황)소(簫, 관악기)'라고도 한다.

● 관의 구조

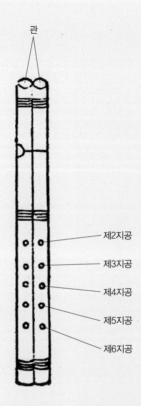

관

제2지공

제3지공

제4지공

제5지공

제6지공

※ 제1지공은 뒤에 있음.

문헌 기록에 따르면, 관은 두 개의 관대를 나란히 묶어 하나의 악기가 된다. 현재의 쌍피리와 모양새가 닮았으며, 손가락을 막고 떼며 음높이를 조절하는 지공 다섯 개와 음을 내는 데는 쓰지 않는 한 개의 구멍(제6지공)이 있다.

塤·籈·缶

훈

대금이나 소금과 같이 가로로 부는 관악기다. 크기나 형태는 소금과 비슷하나 소금과 달리 취구에 단소의 그것과 비슷한 취구를 결합한 모양이 특징이다. 이런 특징 때문에 '가짜 부리가 붙은 피리'라는 뜻으로 의취적(義嘴笛)이라고 부르기도 한다.

지

아주 옛날부터 확인되는, 서양의 오카리나와 비슷한 관악기다. 오카리나와 달리 동그란 공의 형태를 하고 있으며, 아악의 관악기 중 유일하게 흙으로 만든 악기다.

부

흙으로 만든 커다란 그릇처럼 생긴 타악기다. 여러 개로 갈라진 대나무채로 그릇의 테두리를 쳐서 특이한 음색을 내는 것이 특징이다.

6장

평화와 조화를 전하는 울림, 훈·지·부

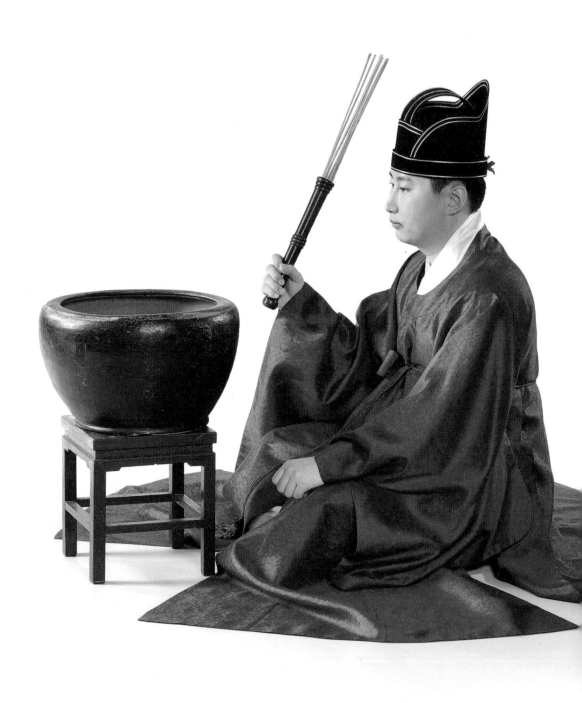

부 연주, 연주자 안성일

동쪽 바람에 실린 봄빛 따스하기도 하다

화창한 기운 사람 마음 풀어주네

웅대한 대궐 안에 오산(鼇山)[1]은 높이 구름 밖에 솟았네

이원(梨園)[2] 제자가 연주하는 새 곡조

반은 훈(壎)이요 지(篪)인데

좌석에 가득 찬 대관들 술에 취하고 배가 불러서 녹명시(鹿鳴詩)[3]를 노래한다[1]

—『고려사』 권71 「당악」 '헌선도'[4] 중 '동쪽 바람에 실린 봄빛 따스하기도 하다'

1 연희 등의 공연을 위해 임시로 꾸민 무대.
2 중국의 당나라 현종 시절 왕실에 설치된 음악 및 연기 교육 기관이다.
3 『시경』「소아」(小雅)의 '녹명'(鹿鳴)으로 임금이 신하나 손님을 맞이하는 잔치 때에 부른 시이다.
4 왕의 어머니가 신선의 세상에서 내려와 왕에게 천년의 영험한 복숭아(仙桃, 선도)를 바친다(獻, 헌)는 내용의 당악계 춤의 이름이다.

훈(塤)과 지(箎) 그리고 부(缶), 이 세 악기가 어떤 관계가 있을까? 사실 이 악기들이 꼭 하나로 묶여야 할 까닭은 딱히 없다. 하지만 묘하게 서로 인연이 있는 악기들이다. 지와 훈은 같은 관악기이나 모양이 많이 달라서 공통점을 찾기 어렵지만, 이 두 악기는 '훈과 지가 잘 어울린다'라는 뜻의 '훈지상화'(塤箎相和)라는 옛말이 전해질 정도로 서로 짝이 되었다. 이 말에 숨은 뜻이 무엇인지는 이 글에서 확인하게 될 것이다.

한편 훈과 부는 관악기와 타악기로 전혀 다른 것 같지만, 인연이 있는 사이다. 이들은 우리나라에서 오래전부터 사용한, 악기의 재료로 아악기를 분류하는 방법인 팔음(八音) 분류법에 따르면 모두 토부(土部) 악기다. 현재까지 실제로 쓰이는 아악기 중 흙으로 만든 토부 악기는 훈과 부가 유일하다시피 하다. 이렇게 어울리지 않을 듯하면서도 서로 어우러지는 세 악기에 대해서 천천히 살펴보자.

맑고 부드러운 소리의 지, 독특한 음빛깔을 지닌 훈과 부

지는 국악기, 특히 재료를 기준으로 중국에서 건너온 아악기를 분류하는 팔음법에 의하면 '죽'(竹), 대나무류 악기다. 요즘 분류로는 관악기, 그중에서도 관 끝을 막지 않고 울림을 이용하는 개관(開管) 공기울림악기다. 아악 관악기 가운데 하나뿐인 가로피

지 연주, 연주자 이승엽

훈 연주, 연주자 홍현우

리〔橫笛, 횡적〕다. 소(簫)·약(籥)·관(管)·적(笛)은 모두 세로피리다. 하지만 일반적 가로피리인 대금과 소금의 취구와는 다르다. 대금과 소금의 경우는 대나무에 구멍을 뚫어서 취구를 만든다. 반면 지는 세로피리인 단소나 퉁소의 취구를 붙인 것과 같다. 세로피리처럼 대나무 끝 구멍을 손톱 모양으로 파서 만든 취구를 덧붙인다. 이것 때문에 '가짜 부리가 붙은 피리'라는 뜻으로 의취적(義嘴笛)이라고 부르기도 한다. 즉, 들고 부는 방식은 가로피리이지만 취구는 세로피리와 같다.

지로 소리 낼 수 있는 음과 음역은 『악학궤범』에 나와 있는데, 황종(黃鍾) 음을 가운다(c¹)로 삼아서 표시하면 다음과 같다.[2]

지의 음역

황 대 태 협 고 중 유 임 이 남 무 응 청황 청대 청태 청협

황종부터 한 옥타브 12율을 지나 4청성[5], 즉 청협종까지가 그 음역이다. 이것을 전통적으로는 '12율 4청성'이라고 부른다. 우리나라 아악은 대개가 이 음역을 넘어서지 않게 짜여 있다. 서양식 음정으로는 '1옥타브 단3도'의 음역이라고 할 수 있다.

지의 음빛깔은 맑고 부드러우며 곱다. 단소와 비슷한데, 단소보다는 조금 더 부드럽다고 할 수 있다. 아악 관악기인 약·관·적과 비교하면, 구조나 연주법이 세부적으로는 다르지만 음빛깔은 아주 비슷하다. 154쪽은 지의 손가락 짚는 법을 나타낸 그림이다.[3]

제1지공은 왼손 모지(엄지), 제2지공은 왼손 식지(검지), 제3지

5 청황종(潢), 청대려(汰), 청태주(汰), 청협종(浹).

대나무로 만든 관악기 '지'(위), 흙으로 만든 관악기 '훈'(가운데), 흙으로 만든 타악기 '부'(아래)

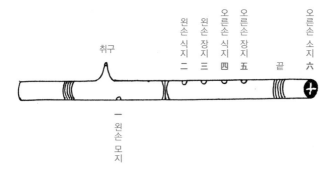

오른손 소지
六

끝

오른손 장지
五

오른손 식지
四

오른손 장지
三

왼손 장지
二

왼손 식지

취구

一
왼손
모지

『**경모궁의궤**』의 지
지의 손가락 짚는 법

공은 왼손 장지(중지), 제4지공은 오른손 식지, 제5지공은 오른손
장지. 제6지공인 십자공[6]은 오른손 소지(약지)로 짚는다. 제6지공
에 있는 십자공은 적(笛)에서도 보이는데, 지도 적과 마찬가지로
소지로 반이나 4분의 1을 막아서 지공(제1~5지공) 외의 음들을 만
들어낸다. 이러한 반규(半竅)법은 십자공뿐 아니라 다른 지공의
연주법에도 쓰인다. 아악의 경우에는 음절이 느려서 다른 아악기
들도 이처럼 반규법을 써서 음을 만드는 방법을 쓰고 있다. 그리
고 다섯 지공을 전부 막으면 황종, 모두 열면 응종인 점에서 지와
훈이 같은데, 옛날 문헌에서는 이러한 까닭으로 훈과 지가 잘 어
울린다고 말한다.

소리를 내는 입 모양과 입김 불어 넣는 방법은 지와 단소가 같
다. 연주법도 단소와 비슷하다. 대금·소금 같은 가로피리여서 악
기 자체를 흔들어 소리 내기도 한다.

훈은 고대로부터 세계 곳곳에서 보이는 민속악기다. 아악기의
팔음법에 의하면 '토'(土), 흙류 악기다. 요즘의 분류로는 관악기,
그중에서도 관 끝이 막힌 폐관 공기울림악기다. 소·약·관·적·

6 십자 모양의 구멍.

지 같은 아악 관악기이지만, 이들과 달리 대나무의 긴 관을 이용하지 않는다. 유일하게 흙으로 구워 만든 공 모양의 관을 이용한다. 크게 보면, 서양의 오카리나와 비슷한 구조다.

훈으로 낼 수 있는 음과 음역이 『악학궤범』에 나와 있는데, 황종을 'c'로 삼아서 표시하면 다음과 같다.[4]

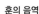

황 대 태 협 고 중 유 임 이 남 무 응

음역은 황종부터 열두 번째인 응종까지다. 이것을 전통적으로는 '12율'이라고 부른다. 변화가 다양하지 않은 기본 형태의 음악에서 주로 쓰이는 음역이다. 이것을 서양식 음정으로 말하면 '장7도'의 음역을 갖는다고 할 수 있다.

음의 세기는 약한 편에 속하며, 따라서 합주에서 주도적인 역할을 하기는 어렵다. 형태뿐만 아니라 음빛깔도 오카리나와 비슷한데, 조금 더 음울한 느낌이다. 낮은음이 나면서 매우 부드러운 음빛깔을 띤다. 떠는음 주법과 어두운 음빛깔이 결합하고, 규격화되기 어려운 악기 구조상 정확하지 않은 음정을 표현하면서 독특한 효과음을 내는 경우가 있다. 연주법에 따라 부드럽고 은은한 바람 소리나 어둡고 음침한 효과음으로 쓰기 적당하다. 왼쪽 자료는 훈의 손가락 짚는 법을 나타낸 그림이다.[5]

뒤쪽의 오른쪽 손가락 구멍은 오른손 모지, 왼쪽 손가락 구멍은 왼손 모지로 짚는다. 앞쪽의 오른쪽 손가락 구멍은 오른손 식

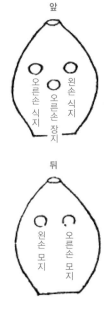

앞

오른손 식지
왼손 식지
오른손 장지

뒤

왼손 모지
오른손 모지

『악학궤범』의 훈
훈의 손가락 짚는 법

지, 왼쪽 손가락 구멍은 왼손 식지, 가운데 있는 손가락 구멍은 오른손 장지로 짚는다. 지와 마찬가지로 다섯 지공으로는 아악 연주에 필요한 12율을 표현할 수 없기 때문에 반규법을 사용한다. 이 악기는 빠르게 혹은 끊어 연주하는 것보다 느리고 길게 불어서 끌어 올리거나 내려 연주하는 기법이 잘 어울린다. 입김을 부는 구멍과 입술 사이의 각도를 달리하는 방법으로 자연스레 음정 변화를 줄 수 있어서 민요의 시김새와 미분음[7] 연주가 가능하기 때문이다.

부는 팔음법에 의하면 '토'(土), 흙류 악기다. 현재 쓰는 아악기 중 토부(土部) 악기는 훈과 부가 전부다. 타악기이며, 특히 몸 자체를 울려 소리 내는 몸울림악기다. 그중에서도 음고(音高)가 특정되지 않는 무율(無律) 타악기다. 세종 때는 여러 음고를 내도록 율에 맞추어 부(缶)를 여러 개 제작해서 유율(有律) 타악기로 사용한 기록이 있으나, 현재는 한 종류만 만들어 무율 타악기로 쓰고 있다. 무율 타악기인데도 울림이 거의 없이 특수한 음빛깔만을 보이기 때문에 음악적 효과를 위한 악기로 취급되지는 못한다. 고대 문헌에 부에 대한 기록이 부족할 뿐만 아니라 악기로 취급하지 않는 경우도 발견된다. 『시악화성』 권4 「악기도수」[8]에서는 '부는 악기가 아니다'〔缶非樂器〕라는 구절이 등장하며, 부를 아예 설명하지 않고 있다.

현대 창작국악에서는 부(缶)를 어(敔)와 함께 특수악기로 사용해서 효과음을 내는 경우가 있다. 부의 울림통이 그릇 형태여서 몸체의 울림 소리보다 대나무 채의 소리가 더 두드러지기 때문

7 한 옥타브 12음을 구성하는 반음보다 작은 단위의 음정.
8 악기의 기원, 특징, 연주법을 소개한 부분이다.

이다. 음빛깔은 매우 둔탁한데, 어(敔)를 칠 때 나는 소리와 비슷하다. 갈라진 대나무 채가 특이한 음색을 구현하므로 이런 음색이 박자를 짚어주는 역할을 한다고 할 수 있다. 특별한 연주법이 없으며, 그릇처럼 생긴 몸통의 위쪽 가장자리를 대나무 채로 내리친다. 현재 문묘제례악에서는 마디마다 끝 박자를 치고 있다.

역사의 흔적으로 본 악기의 흥망성쇠

예악을 확립한 악기, 훈과 지

훈과 지가 확인되는 옛날 문헌은 유교 경전인 사서오경(四書五經) 중 '예'(禮)에 관한 중요한 기록을 모은 『예기』(禮記)의 「악기」(樂記)다. 다음이 훈과 지가 등장하는 부분이다.

성인(聖人)이 부자(父子)·군신(君臣)의 예(禮)를 만들어 기강(紀綱)을 삼으셨으니, 기강이 이미 바르게 되어 천하가 크게 평정되었습니다. 천하가 크게 평정된 뒤에 육률(六律)을 바르게 하셨으며, 오성(五聲)을 조화롭게 하셨으며, 악기(樂器)를 타면서 시송(詩頌)을 노래했던 것입니다. 이것을 덕음(德音)이라 하는데, 덕음을 악(樂)이라 하는 것입니다. (…) 그런 뒤에 성인(聖人)이 도(鞀)·고(鼓)·강(椌)·갈(楬)·훈(壎)·지(箎)의 악기를 만드셨으니, 이 여섯 가지는 덕음의 악기입니다. 그런 뒤에 종(鍾)·경(磬)·우(竽)·슬(瑟)의 악기로써 화(和)하게 하셨고, 간척(干戚)과 모적(旄狄)을 잡고 춤추게 하셨으니, 이런

악(樂)으로 선왕의 묘(廟)를 제사하는 것이며, 헌(獻)·수(酬)·윤(酳)·작(酢)을 행하는 것이며, 관등의 서열과 귀천이 각각 그 사리에 맞게 하는 것이며, 후세에게 존비(尊卑)와 장유(長幼)의 차례가 있다는 것을 보여주시는 것입니다.[6]

성인(聖人)이 예(禮)를 확립해서 천하를 평정한 뒤 평정한 천하를 유지시킬 덕음(德音), 즉 진정한 악(樂)을 확립하였다고 한다. 이것이 바로 공자가 『논어』(論語)에서 처음 말한 바른 음악, 아악(雅樂)이다. 아악 정비 작업으로 처음 시작한 것이 바로 덕음의 악기를 만드는 것이다. 이에 따라 처음 만든 덕음 악기가 바로 '도(鞉)·고(鼓)·강(椌)·갈(楬)·훈(壎)·지(篪)'다. 이 여섯 가지 악기 중에 의식용 악기에 가까운 타악기 '도·고·강(축)·갈(어)'을 제외한 선율 담당 관악기가 바로 '훈·지'다. 그 후 선율 타악기와 현악기 '종(鍾)·경(磬)·우(竽)·슬(瑟)'을 만들었다. 그러니까 '훈·지'는 진정한 악(樂), 즉 바른 음악인 아악을 대표하는 악기라고 할 수 있다. 비록 현재는 제사의 절차에 주로 쓰인 아악 자체가 쇠퇴해서 '훈·지'의 역할이나 의미가 많이 퇴색했지만, 이 두 악기의 의미는 아악에서 매우 중요했다. 주(周)나라 말기에서 한(漢)나라까지 기록된 예(禮)에 관한 학설을 모아 펴낸 『예기』에서 보이는 '훈·지'는 한반도까지 전해졌을 가능성이 크다.

형제의 우애를 상징하는 '훈지상화'
'훈'과 '지'는 악기가 만들어진 중국뿐만 아니라 전승된 우리나라

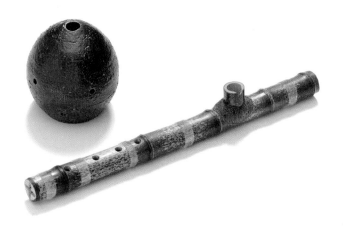

형제의 우애를 상징한 훈과 지

에서도 줄곧 형제의 우애를 상징하는 악기로 거론되었다. 이 이야기가 처음 나오는 문헌은 중국의 『시경』 '하인사'(何人斯) 8장이다. 이 글에서 '훈'과 '지'로 형제의 우애를 말하는 부분은 일곱 번째 장이다.[7]

어떤 사람인가?

형 백씨는 훈을 불고
아우 중씨는 지를 분다네.
너와 서로 줄에 꿰인 듯했으니

진실로 나를 모른다 하면

개와 돼지, 닭을 잡아내어서

그로써 너를 저주하리.

이것은 포공(暴公)이 벼슬에 올라 소공(蘇公)을 헐뜯자, 소공이 포공을 풍자하고 의절하기 위해 지은 시다. 본래 '형 백씨가 훈을 불고 아우 중씨가 지'를 부는 것처럼 우애가 좋았는데, 포공이 벼슬에 오르자 소공을 모른 체하며 헐뜯은 사실을 빗댄 것이다. 여기서 '훈'과 '지'를 부는 모습으로 형제의 우애를 표현했다. '훈'과 '지'가 악기로서 서로 잘 어울렸기 때문이다.

우리나라에서 확인되는 가장 오래된 훈·지의 기록은 신라 후기 학자 최치원(崔致遠, 857~?)의 시문집 『고운문집』(孤雲文集)이다.

뒤이어 정강대왕(定康大王)이 선왕의 숫돌에 계속 칼을 갈고 훈지(塤篪)를 불며 가락을 맞추는 시대를 만났다. 일단 큰 왕업을 이어 지키게 된 뒤에는 장차 남긴 업적을 계승하여 이루려고 하면서 임금 자리를 편안하게 여기는 일이 없이 그 문물을 잃지 아니하였다.[8]

신라 50대 정강왕(定康王, ?~887) 시대에 혼란을 정비한 뒤의 상황을 묘사한 대목이다. 안정된 상황을 '훈지를 불며 가락을 맞추는 시대'라고 비유했다. 이는 형 헌강왕(憲康王, ?~886)이 갑작스레 죽은 후 동생인 정강왕이 왕위를 물려받아 나라를 정비한 것을 훈지에 빗댄 표현이다. 『예기』「악기」에서 설명한, 평정한 천

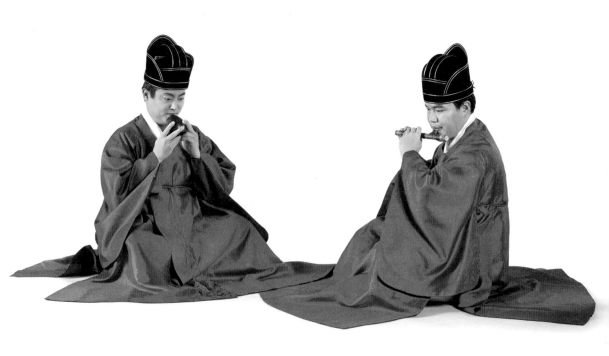

훈과 지 연주, 연주자 김백만 · 이승엽

하를 위한 악(樂)을 확립하고자 만든 덕음의 악기가 훈지였던 것과도 연결되어 형(훈)과 동생(지)의 조화에 따라 세상이 평화로워졌음을 뜻한다고도 할 수 있다. 이것은 당시 우리나라에 훈지라는 악기와 함께 중국의 아악이 영향을 미쳤을 가능성을 점쳐볼 수 있는 사료다. 형제의 우애를 의미하는 훈과 지의 일화는 이후 우리나라에서 계속 인용되어 쓰였다. 해당 문헌은 『동문선』(東文選), 『사가집』(四佳集), 『계곡집』(谿谷集), 『명재유고』(明齋遺稿), 『송자대전』(宋子大全), 『미암집』(眉巖集), 『매천집』(梅泉集), 『조선왕조실록』 등 여러 가지가 있다.

『세종실록』「오례」에서는 위 시가 나오게 된 배경으로, 『주례도』를 들고 있다. 훈과 지가 모두 여섯 지공인데 실제는 다섯 지공을 쓰는 점, 지공을 모두 막으면 황종 음이 나고 지공을 모두 열면 응종 음이 난다는 점을 음악적 근거로 제시하고 있다. 그러니까 악기의 특성상 훈과 지가 서로 비슷했기 때문에 형제의 우애를 뜻하는 것으로 전해졌다는 것이다. 하지만 『정조실록』(正祖實錄)을 보면 실제 합주에서는 음악적으로 어울리지 않았다는 기록이 보이기도 한다. 또한 『시악화성』에서는 대나무로 된 악기 가운데 여섯 지공인 것은 지뿐만이 아니라는 점을 들어서 서로 잘 어울린다는 근거로는 부족하다고 지적한다. 그리고 다섯 지공을 모두 막으면 황종, 모두 열면 응종이 되는 것도 그 밖의 다른 모든 율의 지법(指法)이 동일하다는 점에서 근거로 삼기에는 문제가 있다고 지적한다. 그러면서 훈과 지가 어울린다는 뜻인 '훈지상화'의 근거로 '훈'과 '지' 모두 대나무로 만든 '교'(翹, 깃)가 있

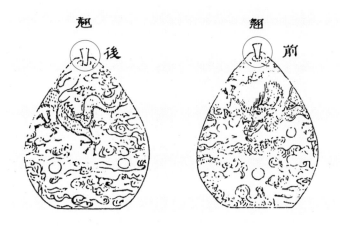

『**시악화성**』**의 훈** 붉은색 원으로 표시한 부분을 의취로 추정한다.

다는 점을 새롭게 제시한다. 여기서 말하는 '교'가 바로 앞에서 말한 지의 의취(가짜 부리)를 말한다. 그러면서 본래 '훈'에 의취가 붙어 있었을 것이라고 주장한다. 위 자료는 『시악화성』에서 의취〔翹〕와 함께 제시하는 훈의 그림이다.[9]

　『시악화성』의 훈에는 맨 위에 대나무로 만든, 입김을 부는 구멍이 꽂혀 있다. 그리고 이것의 주위를 지와 마찬가지로 밀랍으로 메웠다고 설명한다. 이렇게 두 악기 모두 의취를 붙여서 불기에 소리, 특히 음색이 잘 어울렸다는 주장이다. 그런데 의취가 붙어 있는 훈은 『시악화성』 외에는 확인되는 자료가 없고, 그 근거를 들지 않았다. 어쨌든 기존의 훈과는 다른 형태이므로 눈길이 가는 주장이다. 『시악화성』에 보이는 의취라는 '훈지상화'의 음

악적 근거를 제외하고 다시 살펴보자. 훈과 지는 그 형태가 다르나 『악학궤범』을 기준으로 하면 비슷한 점이 있다. 아악 관악기 중에서 십자공을 포함해 여섯 개의 손가락 구멍을 갖는 것은 지뿐이다. 가장 비슷한 '적'은 십자공을 포함하면 일곱 개의 손가락 구멍을 갖는다. 손가락 구멍을 다 막으면 황종, 다 열면 응종인 아악 관악기에 '약'이 있긴 하지만, '약'은 세 개의 손가락 구멍을 가지고 있어서 구멍 수가 다르다. 따라서 아악 관악기 중 여섯 개의 손가락 구멍을 가지면서 다 막으면 황종, 다 열면 응종이 나는 악기는 훈과 지뿐이다. 그러나 이런 근거만으로 두 악기가 음악적으로 어울린다고 하기에는 부족한 것이 사실이다.

그러므로 두 악기가 형제의 우애를 상징하는 것은 음악적 어울림보다는 고대부터 아악의 기본 악기로 널리 함께 쓰인 역사적 유래 때문이라고 하는 게 낫지 않을까. 악기의 기원에서 보았듯이 훈과 지는 평정한 천하를 유지시키고 번성하게 하기 위한 진정한 악, 즉 아악에서 중요한 역할을 담당하는 악기로서 평화와 조화를 뜻했다. 그렇기 때문에 유교적 가치로서 평화와 조화를 만들어낸 지도자들, 즉 조상인 역대 왕들을 위한 길례의 제사에 대표적 아악기로 훈·지가 사용된 것이라 볼 수 있다.

옛 그림에서 훈·지·부를 만나다

지에 대한 기록이 보이는 가장 오래된 우리나라 자료는 『삼국사

기』다. 『삼국사기』 「악지」의 '백제 편'을 보면 아악기인 지가 이미 백제의 악기로 소개된다. '고·각·공후·쟁·우·적·지'가 그것이다. 「악지」의 '고구려' 조(條)에도 지의 흔적이 보인다. 고구려 악기로 '탄쟁·국쟁·와공후·수공후·비파·5현·생·횡적·소·소피리·대피리·도피피리·요고·제고·담고·패'와 함께 '의취적'을 소개한다. 의취적은 '새의 부리를 꽂은 피리'라는 뜻으로 지의 다른 이름이다. 그리고 앞서 소개한 신라 후기 최치원의 『고운문집』 다음에, 고려시대 기록을 담은 문헌인 『고려사』 「악지」에 지에 관한 기록이 다시 보인다. 1116년 고려 사신 왕자지(王字之, 1066~1122)와 문공미(文公美, ?~?)가 송에서 새로 제정한 아악인 대성아악의 악보, 의물과 함께 여러 아악기를 가져오는데 그 중 훈과 지가 포함되어 있었다. 이러한 과정을 거쳐 본격적으로 우리나라 제사음악에 훈과 지를 포함한 아악기가 쓰인 것이다.

악기 지의 그림이 보이는 대표적 중국 문헌으로는 『악서』를 들 수 있다. 이 문헌에는 지가 대지(大篪)와 소지(小篪) 두 가지 형태로 등장한다.

『악서』의 지 그림[10]을 보면, 지는 예전에 큰 것과 작은 것의 두 형태가 있었던 것 같다. 소지의 경우 현재 우리나라에서 쓰는 큰 형태는 아니지만 의취가 보인다. 하지만 대지에서는 의취가 보이지 않아서 의취가 없는 지도 있었던 것으로 생각된다. 앞서 말한 바처럼 여러 가지 형태로 의취 제작을 시도했다고 짐작할 수 있다. 지공은 모두 세 개가 보인다.

우리나라에서 지의 그림이 보이는 가장 오래된 문헌은 『세종

『악서』의 대지와 소지

실록』의 「오례」다. 「오례」는 태종 이후부터 세종 초기까지의 기록이다.

「오례」의 '악기도설' 중 지 그림[11]을 보면 『악서』와 같이, 의취가 없는 소금 형태의 입김을 부는 구멍을 확인할 수 있다. 의취가 없는 지가 있던 것이 분명하다. 지공은 네 개가 확인된다. 또한 『악서』와 『세종실록』 두 그림 모두 관 끝에 십자공이 확인되지 않는다. 이처럼 의취가 없으며 십자공이 확인되지 않는 형태는 중국 청나라 유물에서도 보인다.

현재의 지와 같은 형태의 그림이 확인되는 것은 앞에서 살펴본 『악학궤범』부터다. 이때의 지는 세종 당시 박연에 의해서 제기된, 국가적인 아악 정비 사업에 따른 악기 정비와 개량의 결과물로 보인다. 이러한 형태는 『경모궁의궤』에도 이어진다.

『경모궁의궤』의 지[12](154쪽)를 보면 『악학궤범』과 마찬가지로 의취와 지공 수, 십자공 등이 완벽히 현재의 구조와 같다. 그러니까 현재 지의 모습은 15세기 중후반 확립되어 이어진 것으로 추정된다.

훈의 기록이 보이는 가장 오래된 우리나라 문헌은 신라 후기 최치원의 『고운문집』이다. 그다음에는 고려시대 기록을 담은 문

『세종실록』「오례」의 지

헌인 『고려사』 「악지」에 훈에 관한 기록이 보인다. 앞서 지 항목에서 설명한 1116년 송에서 들어온 대성아악기들에 훈이 포함되어 있다.

중국의 문헌으로는 『악서』를 들 수 있다. 이 문헌을 보면 훈의 형태가 지처럼 대훈(大塤), 소훈(小塤) 두 가지로 나타난다.

『악서』의 훈 그림[13]을 보면, 훈도 지처럼 예전에는 큰 것과 작은 것 두 형태가 있었던 것 같다. 이는 대성아악기 중 정성(正聲)과 중성(中聲) 두 악기의 형태로 추정할 수 있다. 송나라의 대성아악에는 기준 음 황종의 음고가 상대적으로 낮은 정성과 높은 중성의 두 체계가 쓰였던 것으로 알려져 있는데, 큰 대훈이 정성을 담당하고 작은 소훈이 중성을 담당하는 악기였을 가능성이 있다. 이것은 지도 마찬가지다.[14] 형태는 여러 훈의 형태 중 알 모양에 가깝다고 할 수 있다. 지공의 수는 뒷면이 확인되지 않으나 앞면의 경우 다섯 개가 확인된다.

우리나라에서 훈의 그림이 보이는 가장 오래된 문헌은 『세종실록』 「오례」다.

「오례」 '악기도설' 중 훈 그림[15]을 보면 『악서』와 거의 같은 알의 형태. 반면 손가락 구멍의 수는 『악서』와 달리 앞면에 여섯 개가 보인다. 뒷면이 확인되지는 않아서 전체 손가락 구멍의 수는 알 수 없다. 현재의 저울추 모양 훈이 확인되는 것은 『국조오례의서례』부터다.

「악서」의 대훈과 소훈

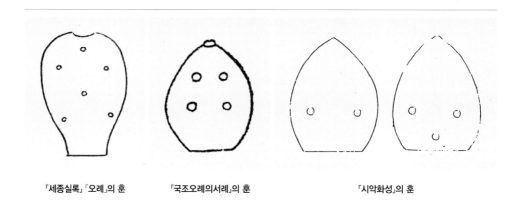

『세종실록』「오례」의 훈 『국조오례의서례』의 훈 『시악화성』의 훈

　『국조오례의서례』의 훈 그림[16]을 보면 훈이 지금처럼 저울추에 가까운 형태다. 지공의 수는 앞면만 보이는데, 네 개가 확인된다. 이때의 훈도 지와 같이 아악 정비 사업에 따른 결과물로 판단된다. 당시 훈들이 일정치 않아서 새로 만들었다고 하며, 세종 때 정비된 아악기 훈이 현재까지 전해지고 있다.

　현재의 훈 형태가 그림으로 완전하게 확인되는 것은 『악학궤범』부터다. 『악학궤범』은 『국조오례의서례』와 달리 훈의 앞뒷면이 보인다. 손가락 구멍이 현재처럼 앞에 세 개, 뒤에 두 개다. 이와 같은 손가락 구멍 수와 위치는 『시악화성』에서도 확인된다.

　『시악화성』의 훈[17]을 보면, 15세기 후반의 『악학궤범』 이후부터 손가락 구멍 수와 위치가 현재와 동일한 훈이 확립되어 이어진 것을 알 수 있다.

　악기 '부'의 모습이 보이는 대표적인 중국 문헌으로는 『악서』를 들 수 있다. 이 문헌에 부가 '고부'(古缶)라는 이름으로 보인다.

『악서』의 고부 『세종실록』「오례」의 부 『국조오례의서례』의 부

『악서』의 부 그림[18]을 보면, 부 밑에 받침대가 붙어 있는 형태다. 그러나 현재 전해지는 우리나라 부에 있는 나무 받침대가 없고, 채도 보이지 않는다. 부에 있는 모양을 현재와 비교하면 높이가 낮고 폭은 상대적으로 넓다. 채의 소리가 아닌, 채로 칠 때 나는 공명 소리를 기대하기는 어려운 형태다. 한편 우리나라에서 부의 그림이 보이는 가장 오래된 문헌은 『세종실록』「오례」다.

「오례」 '악기도설'의 부[19]가 『악서』의 부와 다른 점은 높이가 높아서 부의 웅덩이가 커졌다는 것이다. 상대적으로 공명의 가능성이 높아졌다고 할 수 있으나 공명의 음악적 효과는 역시 기대하기 힘들다. 이 그림에도 채는 보이지 않는다.

채의 모양까지 확인되는 것은 『국조오례의서례』다. 『국조오례의서례』의 부 그림[20]을 보면, 채가 손잡이부터 중간까지는 하나의 대로 되어 있으나 부를 치는 아랫부분은 갈라져 있어서 현재와 같은 형태임을 짐작할 수 있다. 부는 아주 단순한 악기여서 고

대부터 모양이나 형태의 변화가 거의 없었던 것으로 보인다. 세종 때 박연에 의해서 음정이 있는 부를 여럿 만들어 연주한 기록이 남아 있지만, 여러 음정의 부는 짧은 기간만 시험 삼아 연주되다가 다시 한 개의 부로 박자만을 짚어 연주하는 방식으로 돌아간다. 이 방식이 현재까지도 이어지고 있으므로, 결국 예전의 전통적인 형태가 거의 그대로 이어졌음을 알 수 있다. 사실 부의 역할은 박자 짚기보다 의식음악의 악기로서 상징성과 효과음을 담당하는 데 있다.

외래음악, 우리 음악으로 다시 태어나다

궁중에서는 각종 의례에서 음악을 중시하여 널리 사용해왔다. 악(樂)은 단순한 쾌락을 추구하는 것이 아니라 예(禮)와 함께 온 백성을 하나로 묶어 조화롭고 평화롭게 하는 것으로 통치의 중요한 방법론이었기 때문이다. 따라서 그 내용을 담는 가사를 중심으로 음악의 의미를 중시했다. 나아가 악기 구성 및 배치에서도 음양 사상, 8괘 사상을 포함해 유교, 도교 등의 세계관을 질서 있게 담아내려고 했다. 이러한 악기 배치를 악현(樂縣)이라고 하는데, 종묘 제사를 중심으로 훈과 지의 배치 역사가 어떠했는지 간단히 살펴보자. 특히 우리나라에서는 국가 의례 중 돌아가신 왕들에게 제사를 지내는 종묘 제사를 무엇보다 중요하게 생각했기 때문에 종묘 제사의 악현을 중심으로 알아본다.

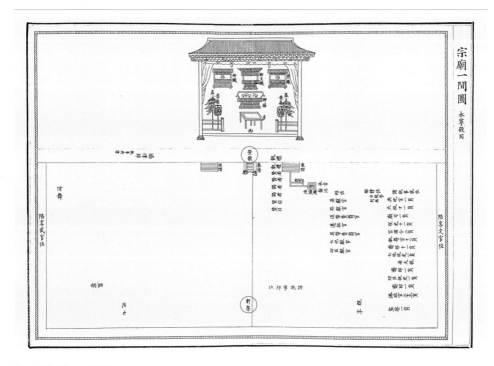

『종묘의궤』의 〈종묘일간도〉

9 종묘의 신실과 함께 제사 때 배치를 그린 그림.
10 죽은 사람의 영혼이 머무는 자리로, 나무나 종이로 만든다.

먼저 종묘의 전체 모습을 『종묘의궤』의 〈종묘일간도〉(宗廟一間圖)[9] [21](위의 자료)로 보자. 여기에서는 악현을 위주로 설명하려고 한다. 우선 중앙 위쪽에 신실(神室)이 있고 그 아래에 마당이 있다. 중간에 계단이 있어 위쪽 단과 아래쪽 단이 구분된다. 신위(神位)[10]는 당연히 신실에 있을 것이고, 악대는 마당에 배치된다. 계단 위쪽인 댓돌 위로는 등가라는 악대가, 계단 아래에는 헌가라는 악대가 편성된다. 계단 위쪽을 보면 '登歌'(등가)라는 한자가

보인다. 아래쪽 단의 맨 밑을 보면 '軒架'(헌가)라는 한자가 보인다. 궁중음악은 등가와 헌가라는 악대가 편성되어 연주한다. 의례 절차에 따라서 등가와 헌가를 동시에 또는 번갈아 연주하며, 특정 의식에는 악대를 하나만 편성하기도 한다. 〈종묘일간도〉를 보면 등가와 헌가 사이, 아래쪽 단의 윗부분에 무용수들이 배치되어 춤을 춘다. 악현만 보면 신실을 기준으로 아래 첫 번째에는 등가 악대, 두 번째(가운데)에는 무용단, 세 번째에는 헌가 악대가 배치된다. 등가, 무용단, 헌가는 다시 좌우로 나뉜다. 무용단의 경우는 임금을 기준으로 왼쪽에 문무(文舞), 오른쪽에 무무(武舞)가 배치된다. 악대도 악기의 의미를 따져서 좌우로 배치한다.

등가와 헌가로 나누어 악단을 따로 구성하는 까닭은 그 역할이 서로 다르기 때문이다. 등가의 악단은 말하자면 성악대(聲樂隊), 헌가의 악단은 기악대(器樂隊)라 할 수 있다. 이러한 구분이 완전히 이분법적인 것은 아니나 중세 이전에는 명확히 구분되었다.

173쪽 자료는 『악서』에 나오는 아악의 당상(堂上, 등가), 당하(堂下, 헌가) 악현 그림[22]이다. 악기들의 배치를 보면 알 수 있듯이 등가악은 노래와 현악기가 중심이 되고, 헌가악은 관악기가 중심이 된다. 계단이 있는 댓돌 위와 아래로 구분해서 말하면, 댓돌 위에는 가(歌)와 현(絃)이 중심이 되는 등가, 댓돌 아래에는 관(管)이 중심이 되는 헌가와 상(象, 춤)이 배치된다. 후대, 특히 조선시대 아악과 궁중음악 정비 과정에서는 이러한 구분이 흐려지는 경향을 보이지만, 큰 틀에서는 계속 구분된다.

다음으로는 이런 악현을 놓고, 종묘제례악을 예로 들어서 훈 ·

『악서』의 당상과 당하 악현

지·부가 어떻게 배치되고 쓰였는지 살펴보자. 고려 때 송나라에서 아악이 들어온 뒤, 종묘에 해당하는 태묘(太廟)의 제사음악은 아악기로만 편성된 아악이 쓰였다. 관악기인 지와 훈은 등가와 헌가에 모두 편성되었지만, 부는 나타나지 않았다.

임금이 직접 참여하는 친사(親祠) 제례아악의 경우 등가에는 지와 훈이 한 개씩 좌우로 배치되었고, 헌가에는 지가 열여섯 개, 훈이 열네 개 쓰인 것을 『고려사』「악지」로 알 수 있다.

친사 등가의 악현 그림[23](174쪽)을 보면 맨 아래 좌우로 훈과 지가 한 개씩 배치되어 있다. 그 외에 등가 악현임에도 불구하고 관악기가 많이 보인다. 하지만 관악기는 모두 댓돌 아래, 즉 하단

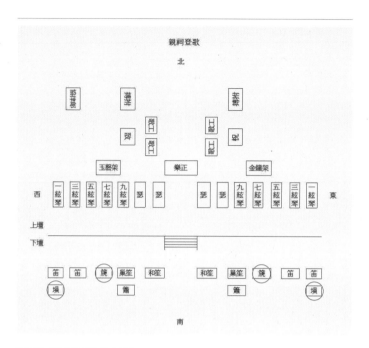

親祠登歌

北

玉磬架 樂正 金鐘架

一絃琴 三絃琴 五絃琴 七絃琴 九絃琴 瑟 瑟　　瑟 瑟 九絃琴 七絃琴 五絃琴 三絃琴 一絃琴

西　　　　　　　　　　　　　　　　　　　　　　　　　　　東

上壇

下壇

笛 笛 簫 巢笙 和笙　　和笙 巢笙 簫 笛 笛
塤　　　　 簫　　　　　　　 簫　　　　 塤

南

『고려사』 「악지」의 친사 등가 악현

(下壇)에 배치된 것을 볼 수 있다. 악단 배치의 원리가 지켜지고 있는 셈이다.

　친사 헌가의 악현 그림[24](175쪽)을 보면, 지 여덟 개와 훈 일곱 개가 좌우로 두 줄씩 놓인 것을 알 수 있다. 헌가의 악현인 만큼 많은 수의 관악기가 배치되었다.

　태묘 제사에 훈과 지를 포함한 아악기를 쓰고, 등가와 헌가의 구분에 따라 악현을 구성하는 방식은 세종의 아악 정비 작업과 함께 종묘 제사의 큰 틀에서 계속 이어졌다. 그중 훈과 지, 부와

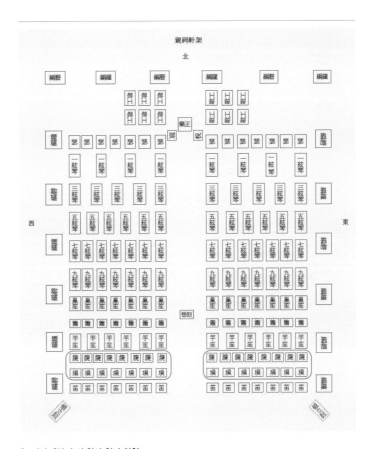

『고려사』「악지」의 친사 헌가 악현

관련한 세종 대의 특징은, 지와 훈이 열 개씩 배치되는 것과 같이, 이전에 없던 악기 부가 열 개 새로 추가된 점이다.

그러다가 세종이 새롭게 만든 향악(鄕樂) 중 〈정대업지무악〉과 〈보태평지무악〉이 세조 때 종묘제례악으로 쓰이면서 악기 편성

에 변화가 생긴다. 기존 종묘 제사에는 중국의 아악기로만 편성된 아악을 썼다. 그런데 세조 때부터는 국가적으로 가장 중요한 종묘 제사에 속악, 특히 향악을 쓰면서 악기 편성이 아악기, 당악기, 향악기 전체로 구성되었다.

『세조실록』「악보」에 나타난 종묘와 원구(圜丘)[11] 제사의 악현 그림[25](177쪽)을 보면 전통적인 향악기 중 삼현(三絃)인 거문고〔玄琴, 현금〕·가야금(伽倻琴)·향비파(鄕琵琶), 삼죽(三竹)인 대금(大笒)·중금(中笒)·소금(小笒)이 모두 들어가 있으며, 방향(方響)·당비파(唐琵琶)·월금(月琴) 등 당악기도 포함되어 있다. 그리고 편종, 편경과 함께 훈과 지를 포함한 생, 우 등 아악기도 들어가 있다. 이로써 향악기·당악기·아악기 모두 속악인 향악에 편성되어 종묘제례악에 쓰인 것이다. 이때 훈과 지는 등가에만 한 개씩 사용되었고, 부는 편성되지 않았다. 이는 훈과 지를 포함한 중국의 아악기도 우리 것으로 주체적으로 받아들여서 아악의 것이 아닌 우리 음악의 일부로 만드는 과정이었다고 할 수 있다. 우리나라는 악기뿐 아니라 음악에서도 외래음악을 적극적으로 받아들이면서도 그대로 재현하는 데만 머물지 않고 더 나아가는 양상을 띤다. 항상 외래음악을 우리나라의 음악에 섞고 녹여내어 새로운 음악을 만들고 더 풍부한 음악 환경을 이루어냈다. 그러한 모습을 악현의 배치에서도 확인할 수 있었다.

외래음악의 주체적 수용과 향악의 재창조 흐름은 성종 때의 『악학궤범』에도 거의 그대로 이어졌다. 조선 후기 들어 전쟁과 외침을 겪으면서 악현의 규모가 줄어들기는 하지만, 『종묘의

11 하늘에 지내는 제사.

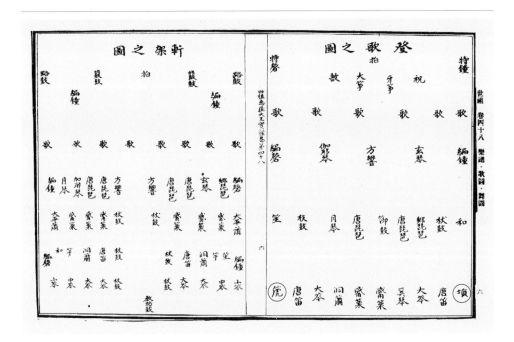

『세조실록』의 종묘와 원구 제사 악현

궤』·『춘관통고』 등을 보면 이러한 방식이 계속되었고 현재까지
도 이어진다. 아악기인 훈과 지를 살펴보면 『종묘의궤』에는 헌가
에 한 개씩 배치되었고, 『춘관통고』에는 등가에 훈이 한 개, 헌가
에 지가 한 개 배치되었다. 반면 현행 종묘제례악에는 등가와 헌
가 모두 훈과 지를 포함하여 아악기 중 현악기와 관악기가 모두
빠진 상황이다. 아악기 가운데 편종과 편경 등을 비롯한 타악기
만을 쓰는데, 앞으로 복원과 재현 과정에서 논의해야 할 부분이
다. 부는 세종 때 아악으로 지낸 종묘제례악의 악현에서 사용한

것을 제외하고는 고려시대부터 현재까지 아예 쓰지 않은 것으로 확인된다. 부라는 악기 자체가 음악적으로 큰 쓰임이 없었다고 할 수 있다.

이처럼 옛 문헌에 나타난 훈·지·부에 대해서 살피면서, 그 셋이 얽힌 인연들을 찾아보았다. 서두에서 말한 세 악기의 인연이 머릿속에 남았는지 모르겠다. 서로 다른 듯 어울리지 않아 보였던 악기들의 사연을 살펴보면서, 재미와 함께 훈·지·부라는 악기에 대해서 조금 더 흥미를 갖게 되었기를 바란다. 직접 악기를 보고자 하면 매년 5월과 10월에 성균관에서 개최하는 석전제(釋奠祭)에 참여하면 된다. 비록 외래음악에 쓰인 아악기였으나 우리 음악의 악기로 다시 태어나면서 음악 문화를 풍성하게 한 훈·지·부를 통해 조상의 지혜를 엿볼 수 있었기를 소망한다.

천현식

중앙대학교 한국음악학과에서 석사 학위, 북한대학원대학교에서 박사 학위를 받았다. 북한대학원대학교에서 연구교수로 재직했으며, 중앙대학교에서 강의했다. 현재 국립국악원 학예연구사다. 중앙한국음악연구회와 남북문학예술연구회, 한국공연문화학회에서 활동하고 있다. 민족음악의 체계 이론과 북한음악에 관심이 있다. 저서로 『북한의 가극 연구』(선인, 2013), 『예술과 정치』(공저, 선인, 2013), 『경기도 민요 토리 연구』(공저, 한국음악연구소, 2002), 논문으로 「피바다식 혁명가극」과 감정훈련」, 「모란봉악단의 음악정치」 등이 있다.

● 훈의 구조

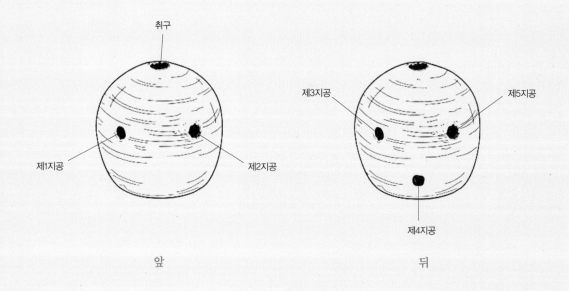

앞 뒤

중국 당나라의 훈(개, 코끼리, 오리)

훈은 고대부터 전해지는 악기로 형태가 매우 다양했다. 기본은 공 모양이지만 여러 형태로 변화했다. 알, 공, 저울추 등의 모양이 주로 보인다. 여러 가지 변화된 모습을 보여주는 유물로는 중국 당나라의 훈이 있는데, 공 모양에 동물 장식을 덧붙인 것으로 개, 코끼리, 오리 장식이 특징적이다.[26]

훈의 재질은 보통 도자기와 흙(진흙, 황토) 두 가지다. 현재 전해지는 훈은 특별한 모양이나 무늬가 없는 저울추 형태다. 바깥에는 검은색을 칠하고 기름을 바른다. 바닥의 지름은 7~8센티미터, 높이는 9센티미터 정도이다. 관악기로서 입김을 부는 구멍(吹口, 취구) 한 개와 손가락 구멍(指孔, 지공) 다섯 개를 가지고 있다. 입김을 부는 구멍은 위쪽에 한 개가 있으며 손가락 구멍은 뒤쪽에 두 개(제1·2지공), 앞쪽에 세 개(제3·4·5지공)가 위치한다.

● 지의 구조

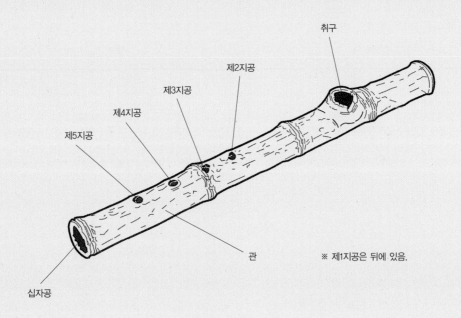

취구

제2지공

제3지공

제4지공

제5지공

관

십자공

※ 제1지공은 뒤에 있음.

지는 대금이나 소금처럼 가로피리다. 반원 모양으로 파진 취구(吹口)가 있는 관대가 입을 대는 부분에 꽂혀 있다. 위 그림의 취구에는 관대가 꽂혀 있지 않은데, 그 형태는 153쪽의 '지'를 보면 확인할 수 있을 것이다. 크기나 형태는 소금과 유사하며, 소금에 단소의 부는 구멍을 결합한 모양이라고 보면 된다. 관대를 결합한 부분은 밀랍으로 메워서 빈틈을 없앤다. 가로로 부는 단소라고도 할 수 있다. 같은 아악 관악기 중에서는 가로로 부는 적(笛)과 비슷하다. 단소의 취구처럼 생긴 지의 구멍을 의취(義嘴)라고 하며, 지는 '의취적'(義嘴笛)이라고 부르기도 한다. 의취는 '가짜 부리'를 말하는 것으로 구멍에 꽂은 관대의 모양이 새의 부리와 같다고 해서 붙인 이름이다. 그리고 적처럼 관대 맨 아래쪽에 십자 모양의 구멍(十字孔)이 있는 것이 또 다른 특징이다. 이런 형태는 적과 지에서만 보인다. 지의 관대(管)는 단소 정도의 굵기이며, 30센티미터 정도의 대나무에 다섯 개의 손가락 구멍과 한 개의 부는 구멍(취구)을 뚫어 만든다. 제1지공은 관대 뒤(취구를 기준으로 측면)에, 제2지공부터 제5지공까지는 위쪽에 뚫는다. 제6지공인 십자공은 관대 맨 아래 마디에 십자 형태로 만든다.

● 부의 구조

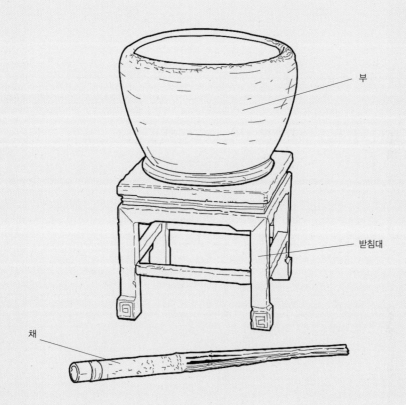

부
받침대
채

부는 나무로 된 작은 밥상 형태의 받침대(臺, 대) 위에 놓인 질화로 모양 악기와 끝이 아홉 조각으로 갈라진 대나무 채(籈, 진)로 이루어져 있다. 옛 문헌에는 채가 네 조각(四杖, 사장)으로 갈라져 있다고 적힌 것도 있다.

부의 바닥은 지름 31센티미터, 높이는 23~24센티미터 정도이다. 채는 손잡이를 제외하고 채의 앞부분 30센티미터 정도가 아홉 조각으로 갈라져 있다. 부의 채는 어(敔)의 채와 비슷하다.

和 · 笙 · 竽

화 · 생 · 우

떨림판이 달린 대나무 관을 둥근 박통에 꽂고 입김을 불어 넣어 소리를 내는 악기다. 국악기 중 유일하게 화음을 내며 관의
수에 따라 화(13관), 생(17관), 우(36관)로 구분한다. 예전에는 이 세 악기가 제례악, 연향악 및 풍류음악 등에 두루 사용되었
으나 현재는 17관으로 된 생만이 전해지고 있다.

7장

생명을 품은 천상의 소리, 화·생·우

화·생·우 연주, 연주자 김백만·이승엽·조성욱

둘쭉날쭉한 대나무 관 봉황 날개를 펼친 듯한데

달빛 어린 집에 울리는 소리, 용의 울음보다 더 처절하네

筠管參差排鳳翅

月堂淒切勝龍吟

— 나업(羅鄴, ?~?), 「제생」(題笙) 중

봄볕에 생물이 자라는 모습과 비슷하여 붙인 이름 생(笙), 그 형상이 봉황의 날개를 펼친 듯하여 붙인 이름 봉생(鳳笙), 봉황의 울음소리, 천상의 소리라 극찬하면서도 간신의 말이나 교묘한 말에 빗대어 쓰는 이름, 바로 생황(笙簧)이다. 생황은 떨림판이 달린 대나무 관을 둥근 박통에 꽂고 취구에 입김을 불어 넣어 소리 내는 악기다. 우리나라 전통악기 중에 유일하게 화음(和音)을 낼 수 있는 악기인 생황은 옛 문헌에서 관대의 수에 따라 화(和), 생(笙), 우(竽)로 구분했지만 최근에는 생황이라 통칭해 부른다. 전통음악에는 17관 생황을 주로 사용하며, 그 음색이 매우 독특하여 클래식·재즈·탱고 등 다양한 음악에 24관과 36관 생황 등을 활용한다.

생황과 단소의 〈수룡음〉 연주, 연주자 이종무·김정승

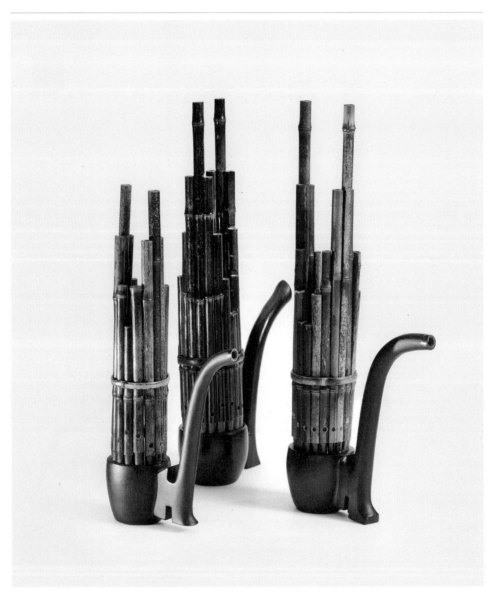

봄볕에 자라는 초목의 소리

현재 생황의 대표적인 악곡은 단소와의 이중주, 즉 생소병주(笙簫竝奏)로 연주되는 〈수룡음〉(水龍吟)과 〈염양춘〉(艶陽春)을 들 수 있다. 이 두 곡은 조선시대 선비가 풍류방에서 즐긴 가곡 중 일부분의 선율을 기악곡으로만 연주하는 음악이다. 〈수룡음〉은 물속에서 노니는 용의 노래라는 뜻이며, 가곡 반주 중 일부를 기악으로 변주한 음악이다. 또한 〈염양춘〉은 무르익은 봄의 따사로움을 뜻하며, 이 곡 역시 가곡 반주 중 일부를 기악으로 연주한 것이다. 두 곡은 독주나 관악합주로 연주하기도 한다. 특히 생소병주로 연주할 때 이들 악곡은 화음을 연주하는 생황과 자유자재로 단선율을 연주하는 단소의 음색이 서로 어우러져 차분하면서도 봄의 생동감을 느끼게 한다.

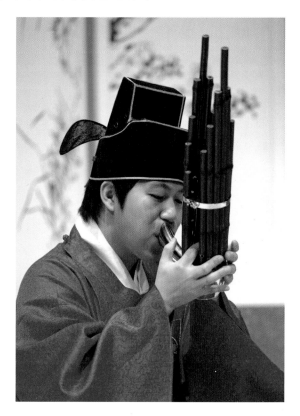

생황 연주, 연주자 이종무

옛 그림에서 만나는 생황

우리나라에서 생황을 언제부터 사용했을까. 중국 수나라 역사 책인 『수서』(隋書)의 기록에 의하면 고구려음악에 생이 사용되었고,[1] 『삼국사기』에는 백제음악에 우가 있다고 쓰여 있다.[2] 이를 통해 생황이 삼국시대 이전부터 우리나라에서 사용되었다는 것을 알 수 있다. 또한 통일신라시대의 생황은 상원사 동종, 봉암사의 지증대사적조탑, 비암사의 계유명아미타불삼존석상에서 그 형태를 확인할 수 있다. 고려시대는 현재 우리나라 아악의 뿌리인 대성악이 송나라로부터 유입된 시기인데, 이때 음악뿐만 아니라 아악기들이 대규모로 함께 들어왔다. 우리나라 고려시대 음악사 책인 『고려사』 「악지」에 의하면 1116년 송나라 휘종으로부터 대성아악의 악기를 받았으며, 생황 종류인 소생(巢笙)·화생(和笙)

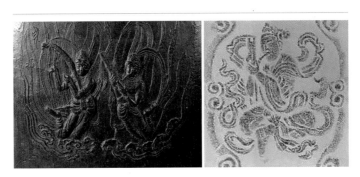

상원사 동종[1]의 공후와 생황(왼쪽)과 봉암사 지증대사적조탑[2]의 생황(오른쪽)

1 통일신라 725년.
2 통일신라 883년.

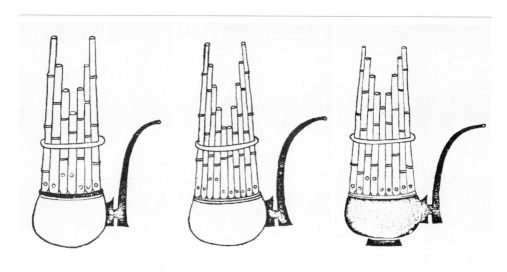

『**악학궤범**』의 (왼쪽부터) 화·생·우

· 우생(竽笙)도 그중에 포함되어 있었다.[3] 『악학궤범』에 의하면 열 아홉 개의 관을 지닌 것은 소생, 열세 개의 관인 것은 화생, 서른 여섯 개의 관인 것은 우생[4]이라 되어 있어서, 관의 수나 크기에 따라 생황의 이름을 각각 달리 부른 것으로 사료된다.

조선 전기 생황의 모습은 『악학궤범』의 기록을 통해 알 수 있다. 『악학궤범』에는 생황의 역사, 형태, 치수 및 제작법이 상세히 기록되어 있다. 그런데 어찌 된 일인지 『악학궤범』에 우의 관 대 수가 열일곱 개로 기록되어 있다. 우생에 해당하는 우는 원래 36관이어야 하는데 왜 굳이 생과 관 수 및 형태가 같은 악기를 따로 분리해서 사용했을까? 『세종실록』에 의하면 세종 6년인

1424년에 중국에서 온 생이 두 대 있었는데 깨져서 사용할 수 없어 도감(都監)을 설치하여 생 스물한 대를 만들었고,[5] 화와 우가 없어 악현도와 악서를 참고하여 화 열네 대, 우 열 대를 만들었다. 그런데 세종 12년인 1430년에 36관으로 된 우를 불어도 소리가 나지 않아 17관으로 하되 생보다 한 옥타브 낮게 만들어 연주하였다[6]는 기록이 있어 우의 관 수가 생과 같아진 까닭을 알 수 있다.

예조에서 계하기를 "본조의 악부(樂部)는 다만 생(笙) 2부(部)가 있었는데, 원래 중국에서 온 것으로 하나는 썩고 깨어진 지 이미 오래되었습니다. 국가에서 두 번이나 악기도감(樂器都監)을 설치하고, 완전한 것을 본떠서 제조하였으나, 불어도 소리가 나지 아니하였습니다. 그러므로 종묘와 사직에 악기를 갖추지 못한 지가 여러 해 되었습니다. 이제 다시 도감을 설치하고 생 21부를 만들었는데, 중국에서 온 것과 다름이 없습니다. 또 전에는 화(和)·우(竽)가 없었는데, 악현도(樂縣圖)와 악서(樂書)를 참고하여 새로 화 열넷과 우 열다섯을 만들었고 (…)

— 『세종실록』 권26 세종 6년 11월 18일 기축

주종소(鑄鍾所)에서 아뢰기를 "지금 생(笙)과 우(竽)와 화(和)의 제도를 조사하온즉, 『문헌통고』의 아부(雅部)에서는 『설문』(設文)을 인용하여, '통대(簧) 서른여섯 개로 된 것이 우(竽)요, 통대 열아홉 개에서 열세 개로 된 것이 생(笙)이라' 하였고, 또 『이아』(爾雅)를 인용하여,

'생(笙) 가운데 통대 열아홉 개를 붙여서 만든 것이 소(巢)요, 통대 열세 개로 만든 것이 화(和)라' 하였습니다. 이대로 본다면 아부(雅部)의 생과 우는 체제가 같지 아니합니다. 우리나라에서는 지난 갑진년에 악기감조색(樂器監造色)이 옛사람의 우 제도에 따라 탁성(濁聲)·중성(中聲)·청성(淸聲) 각 열두 개씩으로 하여 통대 서른여섯 개를 갖추었는데, 우는 만들었으나 불어보니 소리를 내지 못하였습니다. 그러므로 우선 중국에서 내려준 통대 열일곱 개로 된 중성을 내는 생의 제도에 의거하고 탁성으로는 우를 만들었습니다. 지금 우를 보니까 다만 옛 제도에 맞지 않을 뿐 아니라, 중성·청성이 전연 없어져서, 오늘의 아악(雅樂)의 성음(聲音)에 있어서 음정이 어울리지 않습니다. 아악에서 사용하는 생의 제도를 자세히 참고하면, 통대가 열아홉 개로 된 소생(巢笙)이 있으며, 속악부(俗樂部)의 우의 제도에도 통대 열아홉 개로 된 우가 있습니다. 같은 악기로서 두 가지의 명칭이 있으니 통용(通用)하더라도 크게 나쁠 것은 없을 듯합니다. 통대 서른여섯 개로 된 제도는 우리나라의 악공만 불지 못하는 것이 아니라, 송나라 태상악(太常樂) 맹촉주(孟蜀主)가 올린 통대 서른여섯 개로 된 악기도 악공이 불지 못하였으니, 있어도 쓸 수 없습니다. 바라옵건대, 지금의 우는 당분간 아부(雅部)의 소생(巢笙)의 제도에 의거하여 만들어 대신 사용하고 진설해놓게 하소서" 하니, 그대로 따랐다.

　　　　　　　　　－『세종실록』 권50 세종 12년 12월 27일 계사

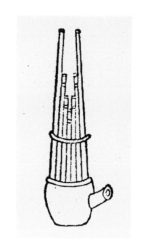

『고종신축진찬의궤』의 생황

조선 후기에는 신윤복의 〈연못가의 여인〉, 〈주유청강〉(舟遊淸江), 김홍도의 〈선인송하취생도〉(仙人松下吹笙圖), 〈월하취생도〉(月

신윤복, 〈연못가의 여인〉, 18세기, 비단에 엷은 색, 31.4×29.6센티미터, 국립중앙박물관 뒤뜰에 활짝 핀 연꽃 너머로 무료해 보이는
여인이 생황을 불며 상념에 잠겨 있는 모습을 담았다.

김홍도, 〈신선취생도〉, 조선
시대, 비단에 엷은 색, 52.5×
104.6센티미터 젊은 선동(仙
童)이 생황을 불고 있는 모습을
그린 그림이다.

下吹笙圖), 〈신선취생도〉(神仙吹笙圖) 등과 『고종신축진찬의궤』[7]의 그림 속에서 생황의 모습을 볼 수 있다. 많은 그림 속 생황의 형상에서 눈여겨볼 부분이 바로 취구의 형태다. 『악학궤범』에 기록된 생황의 취구는 긴 부리 형태인 반면 조선 후기 그림들에서 나타나는 모습은 짧은 부리 형태이며 현재까지 유사한 모양새를 유지하고 있다. 이러한 기록과 그림을 통해 조선 후기에 생황의 형상이나 바람을 불어 넣는 취법(吹法)에 변화가 있었음을 짐작할 수 있다. 조선 후기의 생황은 그림뿐만 아니라 실물로도 남아 있는데, 아쉽게도 현재 미국 피바디에섹스박물관(Peabody Essex Museum)에서 소장 중이다. 이 생황은 1893년 미국 시카고에서 개최된 세계만국박람회에 출품한 악기로, 전시 후 피바디 에세스 박물관에 기증되었다. 2013년에는 국립국악원 주최로 120년 만에 고국의 품으로 돌아와 국립중앙박물관에서 잠시 동안 전시되었다.[8]

일제강점기와 해방 이후 생황의 모습은 몇몇 사진 자료로 남아 있다. 형태적인 면에서는 조선 후기 생황의 모습과 비슷하다. 하지만 일제강점기 때 조선왕조 왕립음악기관의 후신인 이왕직 아악부(李王職雅樂部)의 악기 사진을 기록한 『이왕가악기』(李王家樂器)에 나와 있는 생황의 모습은 일본의 생황인 쇼(笙)와 같은 형태이며, 생황 제작자가 없어 일본 생황을 연주했다고 기록되어

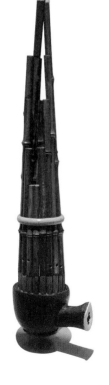

생황, 19세기 말, 높이 44 · 통 너비 11센티미터, 미국 피바디에섹스박물관

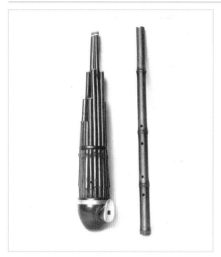

『조선아악기사진첩 건』의 생황(1927~1930)

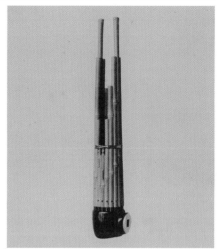

『이왕가악기』의 생황(1939)

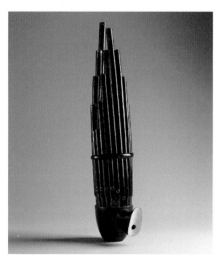

1970년대 홍콩에서 가져온 생황, 국립국악원

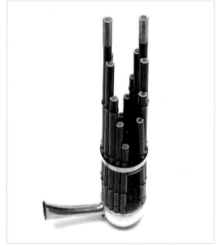

현재의 생황, 국립국악원

있다.[9] 또한 해방 이후에도 일본뿐만 아니라 대만과 홍콩을 통해 생황을 들여왔고, 현재는 중국 생황을 우리 음에 맞게 조율하여 사용하는 실정이다.

현재 우리나라에서 연주하는 생황은 모두 중국에서 수입한 것이다. 우리 전통악기인 생황을 국내에서 제작하지 않고 중국에서 가져와 사용하는 실정은 비단 오늘날만의 문제는 아니다. 『조선왕조실록』의 기록에 의하면 조선시대 내내 생황을 자체적으로 제작하고자 많은 노력을 했으며 제작에 성공한 사례도 있었지만, 계속해서 중국에서 생황을 구입하고 그 연주법을 배워오기도 했다.

우리나라의 당금(唐琴), 생황(笙簧)이 소리를 잘 이루지 못한다 하여 연행에 수행하는 악공들에게도 생황을 배워오도록 명하였다.[10]

-『영조실록』(英祖實錄) 권106 영조 41년 11월 2일 계유

생(笙)을 불도록 명하고, 임금이 말하기를, "우리나라는 생(笙)의 제도를 모르고 있다. 판중추가 연경에 갔을 적에 알아 왔는가?" 하니, 서명응(徐命膺)[3]이 말하기를, "그렇습니다" 하였다.[11]

-『정조실록』 권6 정조 2년 11월 29일 을묘

최근에는 국립국악원 악기연구소에서 생황 국내 제작을 목표로 생황의 제작 기술을 습득하고자 부단한 노력을 하고 있지만, 아직 실제 연주에 활용할 수 있는 단계까지는 이르지 못한 실정이다.[12] 첨단 기술이 발달한 이 시대에 생황 제작 기술이 없다는

3 조선 후기 문신이며, 세종 때의 음악을 정리한 악보집 『대악전보』(大樂前譜)를 지었다.

것을 이해하기가 어려운데, 아마 생황 연주자가 국내에 그리 많지 않고 제작 기술이 다른 악기에 비해 매우 까다롭기 때문이라고 생각된다. 제작 기술 전승이 단절된 생황을 국내에서 다시 만들려면, 생황이 어떻게 소리를 발생시키는지 알아야 한다. 즉, 음향학적 원리에 관한 정확한 이해와 이를 실현시키기 위한 제작자의 끊임없는 노력이 필요하다. 그러므로 생황의 소리 발생 원리와 제작 방법을 설명하고자 한다.

생황이 소리 내는 법

생황은 팔음 분류 체계에 의하면 통이 박이므로 포(匏)부 악기에 해당한다. 또한 소리 발생 원리에 의하면 프리리드(free-reed) 악기에 해당한다. 지공을 막고 부리에 입김을 불어 넣거나 빨아들이면 통 내부에 있는 서(舌, reed, 떨림판)가 떨면서 작은 소리를 발생시키고 그 소리가 대나무 관과 공명을 통해 증폭된다. 이러한 생황의 소리 발생 원리는 음향학적 분류에 의하면 리드(reed) 악기에 해당하며, 리드악기 중에서도 프리리드악기다. 다시 말해 생황은 피리나 태평소처럼 서를 이용해 소리를 내는 리드악기이지만, 서를 입에 물지 않고 자유롭게 움직일 수 있도록 하여 연주하는 악기다. 서양악기 중에서 프리리드에 해당하는 악기는 아코디언과 하모니카를 들 수 있다. 아코디언과 하모니카는 들숨과 날숨에서 소리를 발생시키는 리드가 각각 따로 부착되어 있

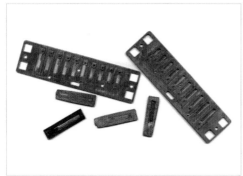

생황 떨림판과 하모니카 리드 | 생황 관대

다. 하지만 생황은 하나의 리드에서 들숨과 날숨 소리를 모두 발생시킨다. 이는 리드를 제조하는 방식의 차이 때문이다. 생황의 리드는 황동으로 된 사각 틀 내부를 도려내서 제작하기 때문에 리드 위쪽과 아래쪽에서 불어오는 바람에 모두 진동한다. 하지만 아코디언과 하모니카 리드는 사각 틀 위에 고정되어 있어 아래쪽에서 불어오는 바람에만 작동한다. 들숨과 날숨에서 모두 작동하는 생황 리드의 특성상 다른 프리리드악기보다 더욱 정밀하게 제작되어야만 한다.

생황은 하나의 리드가 들숨과 날숨에서 모두 소리를 내는 장점이 있지만, 떨림판 자체의 소리가 매우 작아 이를 증폭시키는 공명관(共鳴管)이 반드시 필요하다. 그래서 생황은 대나무로 된 관 끝에 떨림판을 부착하여 작은 떨림판의 소리가 대나무 관을 통해 증폭되도록 제작한다. 또한 대나무 관이 떨림판의 작은 소

리에 공명하려면 떨림판과 대나무 관의 음높이가 서로 같아야만 하는데, 그런 역할을 해주는 것이 바로 대나무 관의 위쪽 측면에 뚫려 있는 길쭉한 구멍인 산구(山口)다. 산구의 위치는 떨림판의 음높이에 따라 다르며 음이 높을수록 떨림판에 가깝게 뚫고 그 음이 낮을수록 점점 더 먼 곳에 위치시킨다.

생황의 소리가 발생하는 데 있어서 다른 관악기에 비해 특이한 점이 하나 더 있다. 그것은 대나무 관 아래쪽에 위치한 지공이라 부르는 작은 원형 구멍의 기능이다. 일반적으로 지공을 가진 관악기는 손가락으로 지공을 닫고 있다가 이를 열어서 소리를 낸다. 그런데 생황은 지공을 연 상태에서는 아무리 세게 불어도 소리가 나지 않는다. 왜 지공이 열린 상태에서는 소리가 나지 않을까? 앞에서 잠깐 설명한 것처럼, 생황은 떨림판과 관대가 서로 공명을 하면서 소리를 발생시킨다. 그러므로 지공이 열려 있으면 떨림판과 관대의 음높이가 서로 달라 공명하지 못하고, 지공을 닫게 되면 서로 공명한다. 생황에서의 지공은 떨림판과 관대가 서로 공명할 수 있도록 하는 매우 중요한 역할을 담당하는 것이다.

이처럼 생황은 관악기뿐만 아니라 프리리드에 속하는 외국악기에 비해서도 소리를 내는 데 있어 특이한 점이 많다. 따라서 원리를 정확하게 이해하지 못하고 단지 모양만 흉내 내서는 제대로 된 악기를 제작할 수 없다.

생황 만들기

생황 만드는 법은 크게 떨림판, 관대, 포 제작으로 나눌 수 있다. 생황 제작에 관한 전통적인 방법과 재료는 『악학궤범』[13]과 『시악화성』[14], 『증보문헌비고』[15]에서 찾아볼 수 있다. 여기에는 보다 상세한 제작 방법의 설명을 위해서 문헌에 기록된 방법과 현재의 방법을 혼합하여 수록했다.

생황을 만드는 데 있어 가장 까다로운 공정은 떨림판[4]을 제작하는 것이다. 하모니카 리드와 비슷하게 생긴 생황의 떨림판은 숨을 들이마실 때와 내쉴 때 모두 작동을 해야 할 뿐만 아니라 연주되지 않는 떨림판을 통해서는 바람이 통과하지 않도록 해야 하기 때문에 매우 까다롭고 심혈을 기울여 만들어야 한다. 떨림판은 황동으로 된 얇은 직사각형 판에 'ㄷ'자 형태의 홈을 미세하게 파낸 후 음높이에 따라 그 두께를 조절하여 제작한다. 이때 주의할 점은 이 미세한 홈을 통해 바람이 새어나가지 않도록 매우 정밀하게 파내는 것이다. 또한 떨림판에서 'ㄷ'자 형태의 홈은 원하는 음높이에 따라 길이가 다르다. 낮은음을 내려면 홈의 길이가 길어야 하며, 높은음으로 갈수록 그 길이는 점점 짧아진다. 떨림판 홈의 길이를 달리하는 이유는 두께를 균일하게 조절하기 위해서인데, 길이가 같으면 높은음으로 갈수록 떨림판이 그 음을

4 옛 문헌에는 황(簧) 또는 황엽(簧鏷)이라고 표현되어 있다.

생황 떨림판

내기 위해 두꺼워져야 하고 이럴 경우 소리가 잘 나지 않는다. 그래서 낮은음의 떨림판 홈은 길게 하고 높은음으로 갈수록 점점 짧아지도록 제작하여 떨림판의 두께를 일정하게 한다.

생황의 관대는 오죽(烏竹)을 사용한다. 잘 건조된 오죽은 우선 각 관대의 길이에 맞도록 자른 후 양쪽 측면을 갈아내어 포(匏)에 꽂았을 때 관대 측면이 서로 맞닿아 움직이지 않도록 한다. 관대 안쪽 면에는 길쭉한 구멍인 산구를 뚫는데, 낮은음을 내는 관은 그 구멍의 위치가 위쪽에 있고 높은음으로 갈수록 점점 아래쪽에 위치한다. 또한 관대 아래 바깥쪽 면에는 원형의 지공을 뚫는다. 관대의 아래쪽 끝부분에는 황양목(黃楊木)[5]으로 만든 다리(足)를 붙이며, 그 안쪽 옆에 긴 구멍을 뚫고 그 위에 밀랍을 이용하여 떨림판을 붙인다. 떨림판의 미세한 홈으로 바람이 새지 않도록 청석 가루 푼 물을 손가락을 이용하여 떨림판 위에 얇게 발라 준다. 청석은 점성이 강한 푸른색 돌로, 청석 가루는 이 돌을 동판에 매우 곱게 갈아낸 것이다. 이렇게 제작한 떨림판은 악기 연

5 현재는 회양목이라 하며, 목질이 단단하고 균일하여 목판 활자, 호패, 도장, 장기 알 등을 만드는 데 주로 사용되었다.

생황 떨림판 및 관대 제작

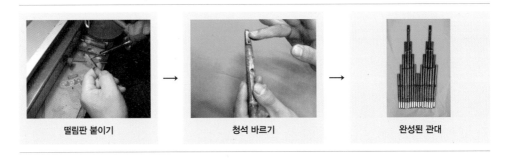

떨림판 붙이기 → 청석 바르기 → 완성된 관대

주 시 연주하지 않는 관의 떨림판을 통해 바람이 새어 나가지 않게 할 뿐만 아니라 풍성하면서도 아름다운 소리가 나게 한다. 마지막으로, 떨림판의 'ㄷ'자 홈 끝부분 위에 밀랍을 이용하여 매우 조그만 붉은색 점을 하나 찍는다. 이 점은 밀랍 양에 따라 음높이를 조절하는 역할을 하는데, 밀랍을 많이 붙이면 음이 낮아지고 이를 덜어내면 조금씩 음이 높아져서 떨림판이 원하는 정확한 음높이를 맞출 수 있다.

생황 포의 재료는 명칭 그대로 원래 박이었다. 그러나 둥글고 일정한 크기의 박을 구하는 것이 어려워 오래전부터 오동나무나 벗나무를 사용했으며, 최근에는 금속을 이용하기도 한다. 오동나무를 사용하는 경우, 내부를 파내고 원통형 기둥을 세워 그 주위로 바람이 통하도록 한다. 포 위에는 쇠뿔로 된 얇은 판을 붙이고 관대가 위치할 곳에 구멍을 뚫는다. 또한 구리나 나무를 이용하여 길거나 짧은 형태의 취구를 만들어 포 측면에 붙이고, 전체에 검은색으로 옻칠을 한다.

포 제작

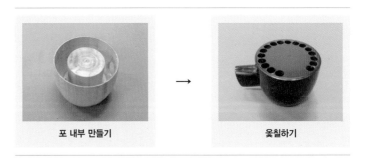

포 내부 만들기 → 옻칠하기

떨림판이 연결된 관대는 포 윗면에 있는 구멍에 꽂고, 황동이
나 대나무로 띠를 만들어 관대를 묶는다. 오른쪽 사진은 이러한
과정을 통해 2007년 국립국악원 악기연구소에서 자체 기술을 이
용해 제작한 생황의 모습이다.

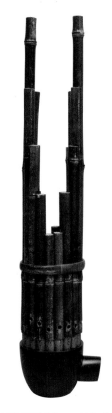

국립국악원에서 2007년에 제작
한 생황

이웃 나라의 생황

일본의 생황은 쇼[笙]라고 부른다. 크기는 우리나라 생황보다 조
금 작고, 부리가 매우 짧은 것이 특징이다. 주로 고대 중국의 음
악인 토가쿠[唐樂]와 가곡의 반주에 사용된다. 토가쿠의 악곡을
연주할 때는 독특한 화음을 시종 끊이지 않고 연주하며, 가곡의
반주에서는 단음으로 연주한다.

중국에서는 생황을 성[笙]이라 칭하며 우리나라와 일본에 비
해 매우 활발히 연주할 뿐만 아니라 다양한 형태로 발전시켰다.
생황의 포는 알루미늄으로 제작하여 대량생산이 가능하도록 규
격화했고, 산구 위에는 얇은 철판을 둥글게 말아서 만든 관을 붙
여 더 큰 소리가 날 수 있도록 했다. 그리고 손가락 끝으로 지공
을 막아서 연주하던 생황의 연주 방식을 지공을 열고 닫을 수 있
는 키(Key)를 부착하는 방식으로 바꿔 현대화했다. 또한 17관으
로 된 전통 생황뿐만 아니라 24관, 36관 생황을 제작하여 한 악
기로 연주할 수 있는 음들이 늘어났고, 매우 낮은 음정을 낼 수
있는 포생(匏笙)도 활발하게 연주하면서 음악에서 생황이 활용되

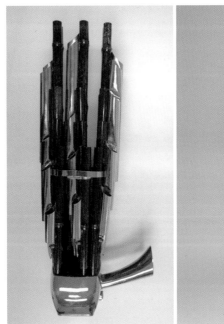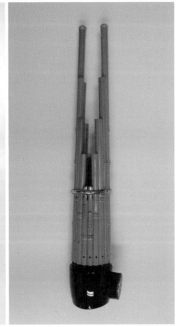

중국의 생황(왼쪽)과 **일본의 생황**(오른쪽)

는 영역을 더욱 넓혀가고 있다.

현재 우리나라에서 생황은 다른 국악기에 비해 그리 많이 연주되고 있지 않다. 생황은 주로 단소와 함께 이중주로 연주되며, 대표적인 곡은 〈수룡음〉과 〈염양춘〉 정도다. 하지만 1997년 24관 생황 협주곡인 〈풍향〉[6]이 연주되면서 현대음악에서 생황의 무한한 활용 가능성을 확인했다. 이 곡은 전통적인 생황 연주법을 뛰어넘은 복합적인 화성 진행뿐만 아니라 다양한 리듬과 선

6 1997년 이준호가 작곡한 생황 협주곡 〈풍향〉은 경기도립국악단에서 손범주 생황 연주로 초연되었다.

율의 변화로 생황의 음악적 표현력을 극대화시켰다는 평가를 받는다.[16] 이후 생황이 창작음악에서 조금씩 사용되기 시작했으며, 최근에 와서는 생황의 독특한 음색과 화성 덕분에 동서양 음악의 다양한 장르를 넘나들고 있다. 생황은 악기 제작의 어려움과 다른 국악기와 차별화되는 독특한 음색, 고정된 음높이 때문에 국악 연주에서 지금까지 외면을 받아왔다. 하지만 최근에는 단점이 장점으로 부각되면서 새로운 장르와 지속적으로 교감하고 있다. 이러한 교감이 전통음악을 발전시키고, 생황과 국악을 전 세계에 알리는 데 계기가 되길 바란다.

정환희

전남대학교에서 임산공학 석사 학위를 받았다. 국립국악원 악기연구소에서 연구원으로 재직 중이며, 우석대학교 국악과에서 수년간 악기 제작 전공 강의를 했다. 과학적 접근을 통한 국악기의 음향학적 특징 규명, 고악기 복원, 신악기 개발 등을 연구하고 있으며, 난계악학공로상을 수상했다. 공저로 『국악기 연구 보고서』(국립국악원, 2007~2014), 『북한 악기 개량 연구』(국립국악원, 2014) 등이 있고, 논문으로 「현악기의 진동 특성 연구」, 「해금 울림통 대체 재료의 음향 특성 연구」 등이 있다.

● 생의 구조

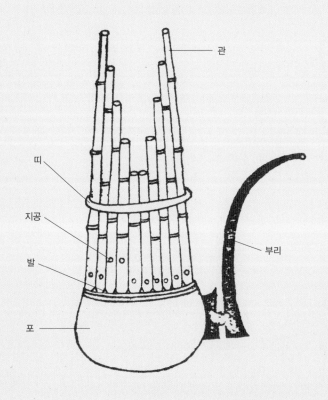

관

띠

지공

발

포

부리

생(笙)은 크게 포(匏), 관(管), 부리로 구성되어 있다. 포는 나무 또는 박으로 되어 있으며, 그 윗면에 흑각(黑角)을 붙이고 열일곱 개의 구멍을 뚫어 관을 꽂는다. 관은 오죽(烏竹)으로 만들며, 그 끝에 떨림판(簧)이 붙어 있는 발(足)이 있다. 관에는 바깥쪽 면에 둥근 지공(指孔)과 안쪽 면에 길쭉한 음공(音孔)이 있으며 소리가 나지 않는 관이 한 개 있다. 포 측면에는 구멍을 뚫고 나무 또는 구리로 만든 긴 부리를 부착한다.

節鼓・晉鼓

절고・진고

절고와 진고는 큰북의 일종으로, 받침대 위에 북통을 올려놓고 채를 사용하여 연주하는 악기다. 절고와 진고는 조선시대 궁중에서 제사 등의 의식음악을 연주할 때 등가와 헌가로 나뉘어 편성되었는데, 오늘날 종묘제례악과 문묘제례악에서도 그 전통이 계속되고 있다. 음악을 시작할 때와 마칠 때, 노래 중간에서 악구를 나눌 때, 축・어 등과 함께 일정한 형식으로 연주된다.

8장

신에게 바치는 신명의 울림, 절고 · 진고

진고 연주, 연주자 조성욱

절고는 등가의 시작과 마침에 쓰일 뿐만 아니라, 연주 중에도 사용되니, 헌가의 진고와 더불어 그 쓰임이 같다.

節鼓 非徒用於興止 奏樂之時間擊 與軒架晉鼓之用同

—『악학궤범』권6 중

조선은 유학을 정치 이념으로 삼았기에, 세상을 음양오행의 방식으로 이해하고자 하였다. 이에 따라 궁중에서 연주되는 음악에도 음양의 원리가 적용되었는데, 제례악 연주 시에 악대를 음과 양인 등가와 헌가로 나누어 편성한 것도 같은 이유 때문이다. 그러므로 절고와 진고도 이 원리에 따라 각각 등가와 헌가로 나뉘어 편성되었다. 서로 다른 위치에 놓인 두 악기는 음악의 중간에 절주를 맞추고, 음악의 시작과 끝에 일정한 형식으로 연주하는 등 동일한 기능을 수행하였는데, 이는 오늘날의 제례악에서도 같다.

다채로운 절고, 담백한 진고

절고(節鼓)와 진고(晉鼓)는 크게 북통과 받침대, 두 부분으로 구성된다. 북통의 모양은 가운데가 볼록한 형태로 모두 같으나, 크기에는 차이가 있다. 절고의 북통은 길이가 약 45센티미터, 북면 지름이 약 40센티미터다. 반면 진고의 북통은 길이 약 150센티미터, 북면 지름은 약 120센티미터다. 진고는 수치상으로 절고에 비해 3~4배 정도 크며, 국악기 중에서도 가장 큰 악기다.

절고와 진고의 북통 양쪽 옆면에는 쇠고리가 달려 있다. 북통의 문양과 색채도 같은데, 북통의 색깔은 모두 검붉은 자주색이고 양쪽 북면의 중앙에는 삼태극 문양이 그려 넣는다. 또 북면의 가장자리에는 청, 홍, 흑, 녹, 황의 오색 무늬가 있다.

받침대를 보면, 절고의 받침대[1]는 사면이 막혔으며 그 위에

1 장방형의 받침대를 '방대'(方臺)라고도 부른다.

절고 연주, 연주자 안성일

북통을 얹을 수 있는 오목한 받침 두 개가 서로 다른 높이로 놓여 있다. 이에 따라 채로 연주하는 북통 면이 반대쪽에 비해 약간 위를 향하게 된다. 반면 진고의 받침대는 사면이 없이 네 개의 긴 나무 기둥을 모서리에 세우고, 각 면을 두 개의 부목으로 연결한다. 북통 면이 닿는 오목한 받침은 절고와 마찬가지로 서로 다른 높이여서 북통이 약간 기울어진다.

절고와 진고의 모습이 최초로 담긴 문헌은 조선시대 성종 때 편찬한 『악학궤범』이다. 『악학궤범』 도판을 보면, 진고는 오늘날의 모습과 크게 다르지 않으나 절고의 모습이 약간 다르다. 『악학궤범』의 절고는 북통에 특정한 문양이 모사되어 있고, 특히 바둑판처럼 생긴 받침에 오목한 받침을 덧대지 않고 둥글게 홈을 파서 그 위에 북통을 끼워 넣어 오늘날과 그 모습이 다르다. 둥근 홈을 판 것은 북통을 고정하는 동시에 받침대 내부의 공명을 좋게 하려는 의도로 보인다. 한편 절고와 진고의 문양을 살펴보면, 절고에는 다양한 문양이 사용된 반면 진고는 보다 단순한 문양이 쓰였다. 절고의 문양을 부분적으로 확대해서 살펴보면 215쪽 도판과 같다.

절고에는 여러 문양이 복합적으로 새겨져 있다. 먼저, 북면의 중앙에는 태극문(太極紋)이 있고 북면 테두리에는 번개무늬〔雷紋〕와 구슬 모양의 연주문(聯珠文)²이 있다. 그리고 북통은 구름무늬〔雲紋〕로 완전히 덮여 있다. 받침대를 보면, 위아래 테두리에는 각각 연꽃이 위와 아래를 향하는 모양인 앙련(仰蓮)과 복련(覆蓮)이 있고, 중앙에는 코끼리 눈 모양의 무늬인 안상문(眼象紋)이 새겨

2 점(點)이나 작은 원(圓)을 구슬을 꿴 듯 연결시켜 만든 문양.

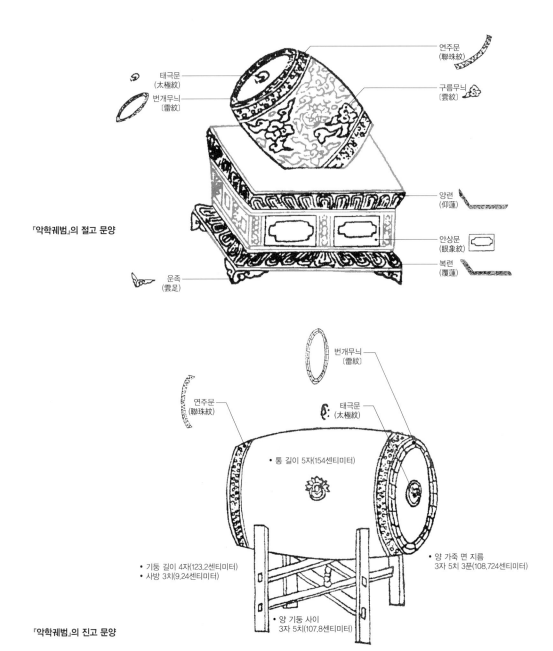

연주문
(聯珠紋)

태극문
(太極紋)

구름무늬
〔雲紋〕

번개무늬
〔雷紋〕

양련
(仰蓮)

안상문
(眼象紋)

복련
(覆蓮)

『악학궤범』의 절고 문양

운족
(雲足)

번개무늬
〔雷紋〕

연주문
(聯珠紋)

태극문
(太極紋)

• 통 길이 5자(154센티미터)

• 양 가죽 면 지름
　3자 5치 3푼(108.724센티미터)

• 기둥 길이 4자(123.2센티미터)
• 사방 3치(9.24센티미터)

• 양 기둥 사이
　3자 5치(107.8센티미터)

『악학궤범』의 진고 문양

져 있다. 받침대의 맨 아래에는 운족(雲足)이 있다.

이와 같이 『악학궤범』의 절고에는 다채로운 문양이 화려하게 새겨져 있다. 반면 진고는 비교적 단조롭다. 북통 면에 태극문, 번개무늬, 연주문이 있을 뿐 북통과 받침대에는 별다른 문양이 없다.

제례악의 시작과 끝을 함께하는 악기

절고와 진고는 모두 북채를 사용하여 삼태극이 그려진 북면의 중앙을 쳐서 연주한다. 그러나 두 악기는 크기와 높이가 다르기 때문에 연주 자세에 차이가 있다. 비교적 낮은 높이인 절고는 북통을 네모난 받침대 위에 비스듬히 약간 기울여놓고 앉아서 연주한다. 진고는 국악기 중에서 가장 큰 북인 만큼 서서 연주한다. 이 밖에도 절고는 방망이 모양의 나무 북채로 연주하고, 진고는 헝겊으로 말아서 만든 북채를 양손에 들고 연주한다.

절고와 진고는 각각 등가와 헌가에 편성되어 악대에서 공통적인 역할을 담당한다. 『악학궤범』에 따르면, 절고는 등가에서 음악의 시작과 종지에 쓰일 뿐만 아니라 연주 중에도 간간이 치는데 이런 역할이 헌가의 진고와 같다고 했다.[2] 이 기능은 오늘날에도 지속된다. 현재 종묘제례악 등가에서 절고는 각 악곡의 악구 처음과 악곡의 종지에 치며, 진고는 헌가에서 같은 기능을 담당한다. 다만 진고는 악곡의 매 악구 끝에 치는 것이 추가되었다.

절고와 진고가 연주되는 제례악은 음악의 시작과 끝에 일정한

연주 방식이 적용되는데, 이를 가리켜 악작(樂作)과 악지(樂止)라고 한다. 악작과 악지 시에 함께 연주하는 악기가 각기 다른데, 음악을 시작하는 악작 때는 특종과 축이 같이 연주하며, 음악을 그치는 악지 때는 특경과 어가 함께 연주한다. 악작과 악지에 사용하는 악기들을 연주 순서에 따라 악보로 그리면 아래 자료와 같다.

악작

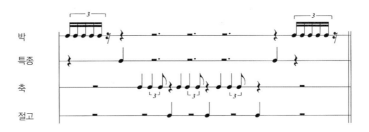

악작 악보에서와 같이, 제례악을 시작할 때는 박을 1회 친 다음 특종을 1회 치고 축과 절고를 3회 연속하여 친 다음 특경을 1회 치고, 마지막에 박을 1회 친다. 이후 음악이 시작된다.

악지 시에는 특경, 어, 절고가 동시에 연주하는데, 특경은 1회, 어와 절고는 각각 3회 연주한다. 이후 박을 3회 쳐서 음악을 완전히 종지시킨다.

악지

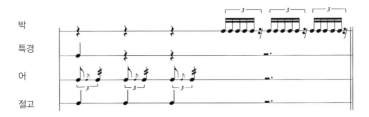

제례악 편성의 절고

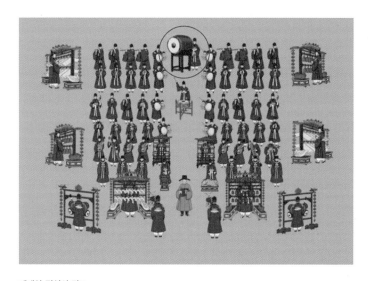

제례악 편성의 진고

진고의 연주법과 관련해 진고십통(晉鼓十通)과 진고삼통(晉鼓 三通)이라는 말이 있다. 이는 글자의 의미 그대로 진고를 열 번과 세 번 치는 것이다. 이들 연주법은 종묘제례악에서 사용하는데, 종묘제례악의 아헌(亞獻)[3]에서 음악이 시작할 때는 진고를 10회 친 후 고와 축을 3회 치면 선율악기가 연주한다. 다음 절차인 종 헌(終獻)[4]에서는 진고를 3회 치고, 이후 박을 치면 선율악기가 연 주한다.

진고삼통으로 시작한 종헌이 끝날 때는 큰 징을 10회 치는데, 이를 대금십통(大金十通)이라고도 부른다. 아헌을 시작할 때 치는 진고십통이 전진을 의미한다면, 종헌이 끝날 때 치는 대금십통은 후퇴를 뜻한다. 아헌과 종헌이 모두 조상의 무공을 기리는 의미 를 담아 정대업과 무무를 춘다는 점에서 진고십통과 진고삼통은 모두 옛 군대의 신호 체계를 상징한 것으로 짐작된다.[3]

절고와 진고는 궁중에서 거행된 제사에서 제례악을 연주할 때 사용되었는데, 현재는 주로 종묘제례악과 문묘제례악에 편성되 어 연주한다. 제례악 연주에 사용하는 악기들은 음양오행의 원리 에 따라 음을 상징하는 등가와 양을 상징하는 헌가로 나뉘어서 편성되며, 절고는 등가, 진고는 헌가에서 연주된다.

218쪽 도판에서 보이듯이 절고와 진고는 악대의 맨 뒤 열 중 간에 위치하며, 그 옆에는 여러 대의 장고가 함께한다. 편성 형태 만 보더라도 절고와 진고가 악대에서 음악의 호흡 및 템포 등을 조절하는 역할을 담당하는 것을 알 수 있다.

3 종묘제례에서 두 번째 잔을 올리는 절차를 말한다.
4 종묘제례에서 세 번째 잔, 즉 마지막 잔을 올리는 절차를 말한다.

구절 짓는 절고, 나아가는 진고

절고(節鼓)라는 명칭은 이것이 음악의 절주(節奏)를 조절하고 음악의 구절(句節)을 짓게 한다는 데서 유래한다. 즉, 음악이 전개되는 과정에서 속도를 조절하거나 악구 및 악절 등의 음악적 구분을 주는 기능을 한다고 붙인 이름이다. 절고는 중국 수(隋)나라 때부터 사용하기 시작했고,[5 4] 당(唐) 이후에는 아악에 쓰여 등가에서 음악을 시작하거나 그칠 때 연주했다고 한다.[5] 그러나 우리나라에는 이 무렵인 삼국시대나 통일신라 때는 소개되지 않다가 조선시대 세종 때 제례악을 정비한 이후부터 사용하기 시작했다.

이에 비해 진고(晉鼓)는 고려 때 중국 송나라로부터 들어온 후 여러 의식음악에 사용되었다. 1116년에 송나라 휘종이 당시 궁중음악을 담당하는 대성부에서 제작한 신악, 즉 대성아악[6]과 이 연주를 위한 여러 아악기를 고려에 보냈다. 이는 오늘날 행해지는 문묘제례악 등의 아악과 아악기가 국내에 처음으로 유입되었다는 점에서 한국음악사의 중요한 사건으로 여겨진다. 진고도 바로 이 시기에 여러 아악기와 함께 국내에 처음 소개되었다.

진고에 관한 가장 오래된 기록은 『문헌통고』인데, 여기에는 "진고는 그 체제(體制)가 크고 짧으니, 대개 진고로써 금주(金奏, 편종)를 치는 까닭이다"라는 단편적인 기록[6]이 남아 있을 뿐이다. 이 문장은 진고를 치고 난 다음에야 선율 악기인 편종을 친다는 뜻으로, 진고로 음악을 시작함을 의미한다. 이 밖에 다른 중국의 사료에서 진고의 기원과 관련된 기록은 찾아보기 어렵다. 다만

5 절고는 수나라의 역사서인 『수서』에 청상기(淸商伎), 즉 청악(淸樂)으로 소개되었다. 여기서 청악이란 남북조시대 남조의 음악을 말한다.
6 당시 들여온 대성아악은 오늘날까지 전승되는 아악인 종묘제례악과 문묘제례악 등의 모체다.

『문헌통고』가 중국 송나라의 문물과 제도를 담은 책이라는 점에 근거하여 진고를 적어도 송대 이후부터 사용했다고 추측할 뿐이다.

한편 진고라는 명칭의 유래는 여러 문헌에 설명되어 있다. 『세종실록』에는 박연이 "진고는 음악을 진행시키기 때문에 진고(晉, 나아가다)라 하였으며, 매달기 때문에 현고(懸, 매달다)라고도 했다"라고 설명했으며,[7] 『문헌통고』에서는 "진고를 치고 난 다음에 편종을 친다"라고 했다. 이러한 설명을 종합해보면, 진고가 음악의 시작과 진행을 담당하는 역할을 하기 때문에 이 같은 이름을 붙였음을 알 수 있다.

절고 이전의 악기, 박부

절고는 제례악에 사용하는 다른 아악기와 달리 중국으로부터 언제 수용되었는지에 관한 기록이 없다. 다만 이 악기가 문헌상에 처음으로 모습을 드러낸 것이 1474년인 성종 5년에 완성된 『국조오례의서례』라는 점에서 이 시기를 기점으로 절고가 본격적으로 사용되기 시작했다는 것만을 알 수 있다.

조선의 왕실에서 절고를 사용하기 이전에 이와 동일한 기능을 담당한 악기가 있었는데, 바로 박부(搏拊)다. 1116년에 송나라의 대성아악이 들어오자, 고려는 이 음악에 맞춘 새로운 악장을 지어 역대 조상을 기리는 제사인 태묘(太廟), 하늘에 지내는 제사인

환구(園丘), 땅에 제사하는 사직(社稷), 공자를 위한 문묘(文廟) 등
에서 연주하였다. 이 당시 왕이 직접 참석한 태묘의 절차 및 아악
곡명[8]은 아래 표와 같다.

표와 같이 태묘에는 여러 악장이 사용되었는데, 이들의 연주
를 담당한 악기는 1·3·5·7·9현금을 비롯하여 편종(編鐘), 편경
(編磬), 슬(瑟), 지(篪), 적(笛), 소(簫), 소생(巢笙), 화생(和笙), 우생(竽
笙), 훈(壎), 박부(搏拊), 진고(晉鼓), 입고(立鼓), 축(祝), 어(敔) 등이

국왕이 태묘에 참석했을 때 연주된 아악곡 일람표

절차	주악	곡명	악조	일무	비고
1. 뇌세(罍洗)	헌가	〈정안지곡〉(正安之曲)	무역궁(無射宮)		
2. 영신(迎神)	헌가	〈흥안지곡〉(興安之曲)	황종궁(黃鍾宮) 3성	문덕지무(文德之舞)	대려(大呂)·태주(太蔟)·응종(應鍾) 각 2성
3. 관창(祼鬯)	등가	〈순안지곡〉(順安之曲)	협종궁(夾鍾宮)		
4. 진조(進俎)	헌가	〈풍안지곡〉(豐安之曲)			
5. 초헌(初獻)	등가	〈제실지곡〉(諸室之曲)	무역궁(無射宮)	문무(文舞)퇴 무무(武舞)입	헌가에서 승안지곡
6. 아헌(亞獻)	헌가	〈무안지곡〉(武安之曲)	무역궁(無射宮)	무공지무(武功之舞)	
7. 종헌(終獻)	헌가	〈무안지곡〉(武安之曲)	무역궁(無射宮)	무공지무(武功之舞)	
8. 음복(飮福)	등가	〈희안지곡〉(熙安之曲)			
9. 철변두(撤籩豆)	등가	〈공안지곡〉(恭安之曲)	협종궁(夾鍾宮)		
10. 송신(送神)	헌가	〈영안지곡〉(永安之曲)	황종궁(黃鍾宮)		

다. 여기서 박부가 진고와 어울려 제례악에 함께 사용되었음을 확인할 수 있다.

그러나 박부는 이들 아악기와 달리 고려 이후에 조선으로 전승되지 않았다. 따라서 그 형태를 시각적으로 확인할 수 있는 국내 문헌 기록은 전무하다. 다만 중국의 고대 음악 유물을 통해서 그 모습을 볼 수 있다.[9]

왼쪽 도판에 보이는 청대 박부는 외견상 절고와 형태가 대체로 비슷하지만, 세부적으로는 여러 가지 차이를 보인다. 북면에는 운룡(雲龍)이 구슬을 가지고 노는 문양이 있고, 그 주위에는 불꽃 구름무늬가 있다. 북통의 양쪽 가장자리에는 금색 구슬을 박고, 그 바깥쪽에는 푸른색 꽃을 그렸다. 북통 상단 양쪽에는 고리를 박았는데, 육각형 고정쇠에 금칠하여 용을 형상화한 것이다. 북통은 꽃무늬가 있는 장방형 목재 받침 위에 놓여 있다. 받침의 중앙에는 절고에서도 사용된 안상문이 양각되어 있다.

박부와 절고의 가장 큰 차이점은 연주 방법이다. 박부의 크기는 북면 19.5센티미터, 허리 복경(허리 둘레) 32.3센티미터, 북 길이 48센티미터로, 전체적인 크기가 절고의 절반 정도다. 따라서 절고는 앉아서 연주하지만, 박부는 북통에 달린 양쪽 고리에 천을 연결하고 이를 목에 걸어 양손으로 쳐서 연주한다. 또 박부는 건고(建鼓)[7]와 더불어 청대에 중화소악(中和韶樂)[8][10]에 사용되었는데, 건

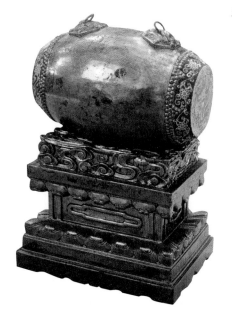

중국 청대의 박부

고를 한 번 치면 박부는 두 번 치는 식으로 응답하며 연주했다.

진고의 기원이 된 악기, 현고

진고에 관해『악학궤범』에서는 "네 개의 기둥을 세우고 가로목을 쳐서 가(架)를 만들고, 북을 그 위에 놓는다"라고 하였다. 이와 같은 진고 형태는 오늘날과 같다. 그러나 본래 진고의 모습은 이와는 사뭇 다른 것 같다. 진고 그림이 수록된『악학궤범』보다 먼저 만들어진『세종실록』에는 진고와 관련해 다음과 같은 기사가 실려 있다.[11]

> 예조에서 의례상정소(儀禮詳定所)와 함께 의논한 박연이 상서(上書) 한 조건(條件)을 아뢰었다. (…) 박연이 또 말하기를, "『주례도』와 진씨(陳氏)의 『예서』와 『악서』 중에는 현고(懸鼓)의 형상을 그리고 말하기를, '현고는 곧 진고(晉鼓)다'라고 하였으며, 진양(陳暘)은 말하기를, '궁현(宮懸)은 네 모퉁이에 설치하고, 헌현(軒懸)은 세 위(位)에 설치한다'라고 하였다."

이 기사는 조선 전기 궁중 아악의 대대적인 정비 사업을 이끈 박연의 주장을 예조에서 그대로 옮겨 왕에게 보고한 내용이다. 이에 따르면 박연은 중국 고서인『주례도』및『악서』등의 전거(典據)에 따라 진고를 본래 현고(懸鼓)라고도 불렀으며, 등가의 경

7 아악기에 속하는 타악기의 하나. 네발 달린 호랑이 모양의 받침 위에 통이 긴 북을 가로로 올려놓고 그 위에 나무로 네모지게 2층을 꾸며, 꼭대기에 날아가는 학을 만들어 세우고 네 귀에 삭모(槊毛)와 유소(流蘇)를 달았다. 조선 초기 이후 조회 혹은 연회를 시작하거나 끝낼 때에 사용했다.

8 중국 명나라·청나라 때 궁정에서 사용하던 연향 아악이다. '소'는 순임금이 만들었다고 전해지며, '중화소악'은 청대 대악으로 궁중의 제사·대연회·대연희 등에 사용되었다.

『악서』의 현고

우 네 모퉁이에 편성하고, 헌가의 경우는 세 군데의 위치에 설치한다고 주장했다. 여기서 주목할 것은 진고의 별칭이 현고였다는 것인데, 현고의 모습은 진양의 『악서』에서 확인할 수 있다.[12]

왼쪽 그림에서 보듯이 현고는 사각형 틀(架子, 가자)에 북통을 매달아 치는 악기였다는 점에서 진고와 큰 차이가 있다.[9][13] 이런 형태의 현고가 고대 중국의 아악에서 연주되다가, 어느 시점에 이르러 네 개의 발을 가진 받침대 위에 북통을 올려 연주하는 진고로 변화했고 이것이 고려 때 수용된 이래로 조선을 거쳐 오늘날까지 우리에게 전승되는 것이라 하겠다.

시대의 흐름에 따라 위치를 바꾸다

『악학궤범』에 따르면, 절고와 진고는 각각 등가와 헌가에 편성되어 음악의 시작과 끝을 구분 짓는 공통된 역할을 담당한다. 그러나 두 악기는 연주하는 음악의 성격에 따라 등가와 헌가 안에서 그 위치가 달라지기도 했다. 『악학궤범』에는 사직이나 문선왕 등의 제향에 쓰이는 아악 연주의 편성법을 '아악진설도설', 종묘 영녕전 등의 제향에 사용되는 속악 편성법을 '속악진설도설'이라 구분해 수록했다. 즉, 중국으로부터 유입된 음악인 아악과 우리

9 참고로 『악서』에는 현고 그림과 함께 현고의 기원이 설명되어 있다. 그 내용은 다음과 같다. "이 북의 제작은 이기씨(伊耆氏)와 소호씨(少昊氏)에서 비롯된 것이고, 하후씨(夏后氏)가 네 개의 발을 더해 '족고'(足鼓)라고 불렸다."

위치	아악진설도설	속악진설도설
등가	성종조의 등가(당상악)	성종조의 종묘·영녕전 등가
헌가	성종조의 헌가(당하악)	성종조의 종묘·영년전 헌가

종묘제례악에서 절고·진고의 편성 위치 변화

시기	종묘제례악 등가의 시대별 변천	종묘제례악 헌가의 시대별 변천

숙종

『종묘의궤』(1697) 등가

당비파	방향	가야금	박	현금	아쟁	향비파
당적	대금	노래		노래	대금	당적
편경	피리	장고		절고	장고	편종

『종묘의궤』 헌가

조촉	편종	대금	당적	박	노도	축	대금	편경	
노래 겸 꽹과리(小金)	훈	피리					피리	중금 겸 태평소	노래 겸 징(大金)
지	소금	장고	진고			장고	당비파	방향	해금

정조

『춘관통고』(1789) 등가

당비파	생	가야금	박	현금	아쟁	향비파	
통소	당적	대금	노래	노래	피리	대금	훈
방향	편경	어	장고	장고	축	절고	편종

『춘관통고』 헌가

조촉							
진고	편종	어		축	편경	방향	
훈	대금	피리	노래	노래	태평소	대금	생
해금	꽹과리(小金)	당적	장고	장고	당비파	징(大金)	지

현행

현행 등가

집주(執籌)		집사(執事)				
휘						
	박		아쟁			
대금	대금	노래	노래	당피리	당피리	당피리
방향	편경	절고	장고	편종	축	

현행 헌가

조촉						
박						
노래	노래					
진고	편종		장고	축	편경	방향
당피리	당피리	당피리		대금	대금	해금
징(大金)	태평소					

고유의 음악인 향악(속악) 중 어떤 음악을 사용하느냐에 따라 악기 편성을 달리한 것이다. 절고와 진고 역시 아악과 속악에 따라 편성 위치가 다르다.

226쪽 표에서 보듯이 아악을 사용하는 제향인 경우 절고와 진고는 악대 양편으로 나눠 배열하고, 속악(향악)을 사용하는 제향인 경우에는 두 악기 모두 악대의 중앙에 위치한다. 또한 아악의 절고와 진고가 악대의 앞쪽(북쪽)에 위치하는 것에 비해 속악에서의 절고와 진고는 악대의 후미에 위치한다.

한편 동일한 의식이더라도 절고와 진고의 위치는 시대에 따라 변화했는데, 종묘제례악을 예로 들어 비교하면 227쪽 표와 같다.[14]

표에서 보듯이 종묘제례악에서 절고는 숙종 대에 거의 중앙에 위치했으나 정조 대에는 우측으로 옮겨졌다가, 현행에서는 약간 좌측에 편성한다. 진고는 숙종 대에 악대 뒤쪽 중앙에 위치했으나 정조 대에는 악대의 앞 좌측으로 옮겨졌고, 이것이 오늘날에도 대체로 이어진다. 특히 진고는 『악학궤범』의 속악에서 절고와 더불어 악대의 후미에 편성하는 것이었으나, 시대의 흐름에 따라 앞쪽으로 위치가 바뀌어 변화의 폭이 크다고 하겠다.

문봉석

한양대학교 국악과에서 한국음악학 전공으로 박사과정을 수료했다. 경인교대, 강원교대 등에서 한국음악사 및 한국음악 이론에 대해 강의했으며, 현재는 국립국악원 국악연구실에서 학예연구사로 근무하고 있다. 주로 한국 전통음악의 구조에 관해 연구했다. 대표적인 논문으로는 「판소리 장단에 따른 가사 붙임의 유형과 활용 양상」, 「노 젓는 소리의 지역별 차이와 의미」, 「일제강점기 잡가형 육자배기의 연행 양상」 등이 있다.

● 절고·진고의 구조

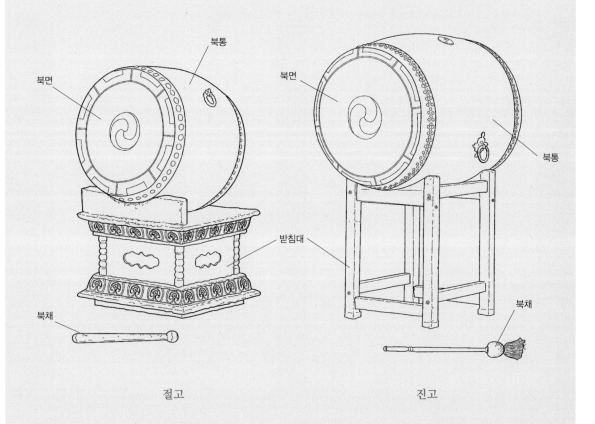

북통

북면

북면

북통

받침대

북채

북채

절고

진고

절고와 진고는 크게 북통과 받침대의 두 부분으로 구성된다. 북통의 모양은 모두 가운데가 볼록한 형태로 같으나, 크기에는 차이가 있다. 북통의 색깔은 둘 다 검붉은 자주색이고, 양쪽 북면의 중앙에 삼태극 문양이, 북면의 가장자리에는 청, 홍, 흑, 녹, 황의 오색 무늬가 그려져 있는 점도 동일하다. 절고의 받침대는 사면이 막혀 있으며, 그 위에 북통을 기울여 놓는다. 반면 진고의 받침대는 사면이 없이 네 개의 긴 나무 기둥을 모서리에 세우고, 각 면을 두 개의 부목으로 연결한다.

柷·敔

축

악기 몸통은 사각형 나무 상자이며, 연주할 때 사용하는 연주 채는 짧고 단단한 나무 몽둥이 형상이다. 음을 조율하거나 다양한 음을 낼 수는 없다. 그러나 연주할 때 나무통에서 울려나오는 '쿵쿵' 소리는 하늘과 땅을 이어주며, 축은 인간의 마음을 두드리는 울림으로 음악의 시작을 알리는 중요한 역할을 수행한다.

어

한국악기 중 동물의 형상을 본떠 만든 유일한 악기다. 악기 외형은 동물 형상, 즉 호랑이의 모습을 하고 있다. '탁탁', '드르륵' 두 가지 소리만으로 사람의 흥분된 마음을 가라앉게 하는 효과가 있으며, 과하거나 모자라지 않는 절제와 균형의 미(美)를 전해주는 악기다. 어는 음악의 마침을 알린다.

9장

시작과 마침을 주관하는 축·어

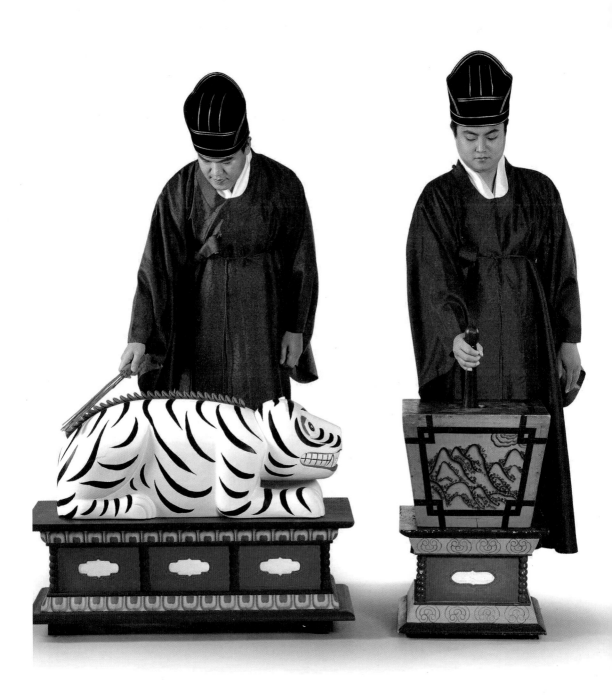

어와 축 연주, 연주자 이승엽 · 김백만

후세에 성인(聖人)이 음악을 만들어 덕을 숭상하여 금(金)·석(石)·토(土)·혁(革)·포(匏)·목(木)·사(絲)·죽(竹) 등의 물건을 가지고 종(鐘)·경(磬)·도고(鞀鼓)·훈지(塤篪)·생우(笙竽)·축어(柷敔)·금슬(琴瑟)·관적(管籥) 등의 악기를 제작하여서 연주하고, 멈추고, 읊조리고, 쉬고 하여 천지의 조화에 맞춰 신기(神祇, 하늘과 땅의 신령)와 조상의 영혼을 강림하게 하였다.

—『선화봉사고려도경』(宣和奉使高麗圖經) 중

출발과 도착, 탄생과 죽음, 입학과 졸업 등 처음과 마지막을 의미하는 것은 세상 모든 것에 존재한다. 음악에도 시작과 마침을 알리는 신호와 소리가 사용되었다. 서양음악은 손장단을 치거나 바이올린 활대를 흔드는 행위를 연주의 신호로 사용했다. 한국음악에도 음악을 시작하고 마칠 때 사용하는 악기가 있다. 음악을 시작할 때는 축(柷)을 치고, 마칠 때는 어(敔)를 긁는다.

　한국악기 분류법으로 축과 어를 분류하면, 이들은 아악기·목부 악기·무율 타악기에 해당한다. 아악기는 아악을 연주할 때 사용하는 악기다. 목부 악기는 나무로 만든 악기를 의미한다. 축과 어는 팔음 중 목(木)의 악기로 분류한다. 무율 타악기는 고정된 음이 없는 물체를 두드려서 소리 내는 악기를 의미하며, 축과 어는 음정이 없는 타악기다.

　우리 악기 대부분이 앉아서 연주하는데, 축과 어는 연주자가 서서 연주하는 점이 특이하다. 현재도 종묘제례악과 문묘제례악을 연주할 때 사용하는 축과 어는 감상을 위한 악기가 아닌 음양오행에 근거한 상징성을 내포한 악기다. 축과 어에 숨어 있는 의미와 상징을 이해하기 위하여, 글자·숫자·그림의 세 가지 키워드를 활용하고자 한다.

글자에 담아낸 축·어

뜻글자에 해당하는 한자(漢字)에는 글자의 의미가 담겨 있다. 글

자의 뜻을 이해하면, 복잡하고 어려운 내용도 간단한 구조로 파악된다. 축과 어를 표현한 글자에도 의미와 상징이 숨어 있다. 글자를 분해하고, 음양오행과 연결하여 글자 뒤에 숨겨진 이야기를 풀어내고자 한다.

축(柷)의 한자를 풀어보면, '나무 목'(木) 자와 '맏 형'(兄) 자가 합쳐 만들어진 글자다. 옛 문헌에 글자의 의미를 생각해볼 수 있는 다음과 같은 기록이 있다.

> 축의 글자는 목과 형에서 나왔으니, 그것은 진이 목이 되고 장남이 되기 때문이다.[1]
>
> – 『시악화성』 중

> 여러 악기보다 먼저 시작할 뿐이고, 마무리 짓지는 않으니, 형의 도리가 있다.[2]
>
> – 『증보문헌비고』 중

축이라는 글자에는 음양오행이 담겨 있다. 음양오행은 음양(陰陽)과 오행(五行)이 합쳐서 생긴 용어다. 음양의 기본 원리는 세상의 기운이 음과 양으로 구분된다는 생각이다. 오행은 다섯 가지 원소 즉, 금(金)·수(水)·목(木)·화(火)·토(土) 등이다. 음양오행에서는 이들을 세상을 구성하는 다섯 가지 기본 원소로 규정한다.

음양오행의 관점에서 축은 양(陽)에 해당하며, 목(木)의 성질을 가진 악기다. 『주역』(周易) 64괘 중 쉰한 번째 진괘(震卦)는 동쪽

에 해당하며, 목(木)도 동쪽이다. 동쪽은 태양이 떠오르는 곳이며, '동'(東) 자는 '나무 목'(木) 자와 '해 일'(日) 자가 합쳐 만들어진 글자다. 나무 사이로 태양이 보인다는 뜻이며, 시작을 의미한다. 목(木)은 생명이 태동하는 봄을 상징하며, 봄을 대변하는 푸른색과 연관된다. 또한 맏아들에 해당한다. 그러므로 축은 동쪽에 위치하고, 생명이 시작되는 기운을 푸른색으로 표현하는 의미가 담겨 있으며, 시작의 의미와 상징성이 글자에 내포된다.

어(敔)는 팔괘(八卦) 중 일곱 번째 괘, 간괘(艮卦)에 해당한다. 『설괘전』(說卦傳)에 기록된 간괘는 만물의 이루어짐이 끝나고 새로 시작되는 것이므로 성취의 결말이자 시작을 의미하며, 신체에 비유하면 팔이고 집안에서는 막내아들에 해당한다. 어는 서쪽에 위치하고 가을을 상징하며, 마침과 결실을 의미한다.

> 능히 돌아오는 것으로 아름다움을 삼고, 절제를 잃어 실수하는 데 이르지 않게 할 뿐만이 아니라 또한 지나침을 금기시킨다. 이 때문에 어는 궁현의 서쪽에 있어서 가을날 만물이 이루어지는 것을 상징한다.[3]
>
> – 『증보문헌비고』 중

축은 동쪽, 어는 서쪽에 위치한다. '일기어동 월기어서'(日起於東 月起於西)라는 말처럼 해와 달이 떠오르는 동쪽과 서쪽을 대변하는 것이다. 이는 봄에 씨를 뿌리고, 가을에 수확하는 농사 주기와도 함께 이해될 수 있다. 조선조 광해군이 세운 경희궁(慶熙宮)의 동쪽 문을 여춘문(麗春門), 서쪽 문을 의추문(宜秋門)이라 명명

한 것도 동쪽을 봄, 서쪽을 가을로 규정하는 음양과 오행의 연장선이다.

강(柷)은 축의 다른 이름이다. 궁궐의 댓돌 위에서 연주할 때, 강이라 표기한다.[4]

이름이 강(柷)인 것은 나무로써 허공을 받아들임을 취한 것이다.[5]

— 『시악화성』 중

악기 구조가 네모진 나무 상자와 그 속의 빈 공간으로 이뤄지기 때문에, '나무 목'(木) 자에 '빌 공'(空) 자을 붙여 '강'(柷) 자로 표현한 것이다. 사람의 마음을 '강'에 비유하기도 한다. 축의 빈 공간이 스스로 울리지 않고 축을 치는 도구인 '지'(止)가 바닥 면을 때릴 때에 비로소 사방을 울리기 때문이다. 사람 마음도 비어 있는 상태에서는 고요하지만, 외부 자극이 있으면 다양한 반응이 나타난다. 지로 두드리면 소리가 나는 축이기에, 사람의 마음을 '강'에 함축하여 표현한 것이다.

갈(楬)은 어의 다른 이름이다. 등가악을 연주할 때 갈이라 표기한다. 강과 갈은 종(鍾)과 경(磬) 사이에 위치하며 강은 동쪽, 갈은 서쪽에 놓인다. 지(止)는 축을 치는 도구다. 짤막하고 단단한 몽둥이 형상이다. 지의 사용은 음악의 시작을 알리며, 조심하는 마음을 가져야 한다는 의미가 있다. 진(籈)은 어를 치는 도구다. 대나무 세 쪽으로 이루어져 있으며, 하나의 쪽이 다시 세 조각으로 쪼개져 있다. 진의 사용은 음악을 마치면서 절제하고 마지막을

『악학궤범』 권2 「오례의」 헌가 중 '축과 어'(왼쪽)와 『악학궤범』 권2 「오례의」 등가 중 '강과 갈'
(오른쪽)

깨끗이 하는 의미가 있다.

서어(鉏鋙)는 어의 등줄기에 있는 스물일곱 개의 톱니를 지칭한다. 톱니의 형상이 서로 맞지 않는 치아처럼 보이기 때문에 서어라고 한다. 중국의 서어는 하나씩 교체할 수 있으나, 한국의 서어는 스물일곱 개가 일체형으로 되어 있다.

축·어에 숨은 숫자의 의미

축

1은 하늘을 상징하는 양수(陽數)의 첫 번째 숫자다. 홀수에 해당하는 1·3·5·7·9는 하늘을 상징하는 양수가 되고, 짝수에 해당하는 2·4·6·8·10은 땅을 상징하는 음수(陰數)가 된다. '축'의 한 변에 해당하는 8과 깊이에 해당하는 9 중에서 8보다 9가 높다. 양수 9가 높기 때문에 양수로 시작한다. 그러므로 양수에 해당하는 첫 번째 수가 1이므로 '축'이 음악을 시작하는 이유가 된다.

5분(分)은 축을 만들 때 사용하는 가래나무의 두께다. 오방(五方)에는 축 틀의 사면과 중앙 윗면이 포함된다. 사면에는 산수 그림, 중앙 윗면에는 구름을 그려 넣는다. 6촌(寸)은 축의 옆면에 있던 구멍의 원지름이다. 현재 전승되는 축의 형상에서는 발견되지 않는 구멍이다. 9성(聲)은 3성을 세 번 곱한 것이다. 지로 축을 때릴 때 밑바닥을 한 번 친 후 좌우를 치는 것, 이를 합하여 모두 세 번 치는 것을 3성이라 한다. 세 번 반복하면 9성이 된다.

24는 축의 한 변인 2척 4촌을 의미한다. 또 24절기를 상징한다. 24는 3과 8을 곱한 수에 해당한다. 음행오행에 의하면, 3과 8은 계절은 봄, 방위는 동쪽, 사군자 중에는 난초를 상징하고 오행 중에는 나무에 해당한다.

어

9는 진(籈)의 형상과 관련이 있다. 진이 대나무 세 쪽으로 되어

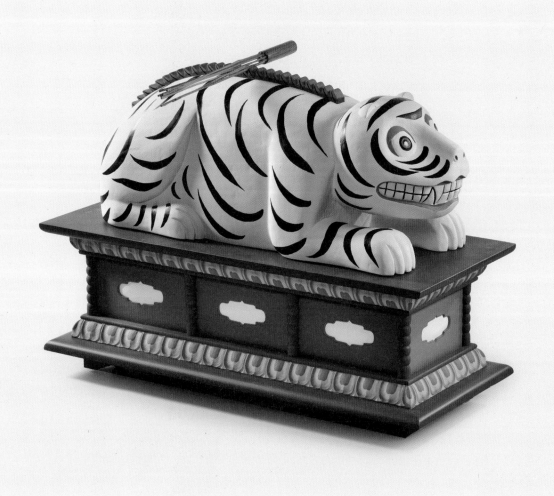

어

있고 각각의 끝부분이 세 조각으로 나눠지므로 3에 다시 3을 곱하면 9가 된다. 어의 길이는 1척이다. 1척은 10촌에 해당한다. 그러므로 양수 9와 음수 10을 비교하면, 10이 큰 수이므로 음이 양을 이긴다. 10은 음수 2·4·6·8·10과 양수 1·3·5·7·9 중 마지막 수에 해당하기 때문에 마침의 의미가 있다. 그러므로 '어'는 악기를 연주함으로써 음악을 마치는 역할을 수행한다. 27은 9에 해당하는 진을 이용하여 어를 세 번 긁어서 연주하므로 3과 9를 곱하면 나오는 숫자다. 또한 어의 등줄기에 스물일곱 개의 톱니가 있다.

옛글과 옛 그림으로 만나는 축·어

축

축의 형상에 관해 중국 문헌 『예기』「악기」에는 "축은 검은 칠을 한 통처럼 생겼고 네모반듯하며 나무로 꾸며 만들었다"라는 기록이 있으며, 한국 문헌 『악학궤범』에는 "아래쪽이 좀 뾰족하고, 사면에 산수(山水)를 그리고 윗면에는 구름을 그린다.¹ 받침대(臺)가 있다. 축은 소나무를 쓰고, 방대(方臺)는 가목(椵木)을 쓴다"⁶라는 내용이 있다. 축이 중국에서 한국으로 유입된 악기임을 고려하면, 중국의 축을 원형 그대로 사용

축, 청나라 시대로 추정, 높이 58.8·위쪽 너비 81.5·아래쪽 너비 60.3센티미터, 중국 고궁 박물관

하지 않고 국내 상황과 환경에 맞춰 재제작하여 사용한 듯하다.

축에는 위로 뚫려 있는 구멍 외에 또 하나의 구멍이 있었다. 『시악화성』에는 "옆에 구멍이 있으니 원지름이 6촌(寸)이다. 설치할 때 구멍이 사람을 향하게 하여, 구멍에 손을 넣어 자루를 흔들게 한다"[7]라는 기록이 있다. '축' 옆면 구멍에 손을 넣어 '지'를 잡고 좌우를 흔들어 연주했음을 알 수 있다. 또한 세종 때 축의 옆면에 구멍이 있어서 박연이 축 옆면에 있는 구멍은 올바르지 않다는 논지의 상소를 올린 기록도 있다.

세종 12년에 박연이 상소하여 말하기를, "축은 사방이 2척 4촌이요, 속을 비게 하여, 사면을 짜 붙이고, 가운데 구멍을 내어 지(止)를 드나들게 할 뿐 다른 구멍은 없는 것이온데, 지금 아악의 축은 이미 지가 드나들 구멍이 있는데도 또 한 변에 구멍을 뚫어서, 그 둥근 구멍은 주먹이 들어갈 만합니다. 도설(圖說)을 상고해보면 이와 같은 모양으로 된 것은 없으니, 모름지기 고쳐 바로잡으소서" 하였다.[8]

— 『세종실록』 권47 14b~6

박연의 상소 내용을 바탕으로 세종 12년인 1430년에 존재한 축의 모양새를 추론할 수 있다. 축의 한 변은 2척 4촌이며, 짜서 붙이는 방법으로 틀을 만들었다. 위쪽에 지가 들고 나는 구멍이 있고, 옆면에 주먹이 들어가는 크기의 구멍이 있다. 현재 전승되는 축의 형상에서는 발견할 수 없는 구멍이 존재한 것이다.

축의 옆면에 있던 구멍의 존재를 청나라 궁중악기로 전승되는

1 송에서 고려로 축을 보낼 때 헌가의 축에는 산수를 그렸고, 등가의 축에는 산수를 그리지 않았다고 한다.

축을 통해 확인할 수 있다. 청나라의 축에서 옆면 구멍이 뚫려 있는 형상이 발견되기 때문이다. 현재 전승되는 청나라 시대의 축을 통하여 조선 초기 박연이 문제를 제기한 축의 모습을 상상할 수 있다.

축의 사면에는 그림을 그려 넣는다. 『시악화성』에는 그림의 구체적인 내용이 기술되어 있다.

삼면에는 산을 그리고 한 면에는 물을 그린다. 혹 말하기를 동방에는 청룡(靑龍, 푸른색 용)을, 남방에는 단봉(丹鳳, 붉은색 봉황)을 그리며, 서방에는 백추우(白騶虞, 흰색 호랑이), 북방에는 현귀(玄龜, 검은색 거북), 중앙에는 황인(黃螾, 누런색 지렁이)을 그린다고 하니, 어느 것이 옳은지는 알 수 없다.[9]

상상 속의 동물인 백호·주작·현무와 백추우·단봉·현귀는 표기만 다를 뿐 동일하다. 『시악화성』에서 설명한 축의 그림과 관련해, 산수(山水)를 그린 축만 실제로 확인할 수 있으며 좌청룡·우백호·남주작·북현무·지렁이를 그린 축은 발견되지 않았다. 음양오행에 기인한 관념적 생각이 반영된 것으로 추정된다. 서쪽의 어는 호랑이 형상을 갖추고 있으나 동쪽의 축은 네모난 상자 형태이기 때문이다. 서쪽에 호랑이가 있다면 동쪽에는 용의 형상을 한 축이 있어야 합당하다. 『시악화성』에 이에 대해 언급한 내용이 있다. "축을 용의 형상으로 제작하지 않은 것은 만물이 시작할 때는 생동하는 기운이 특정한 형상을 구체화하지 못한 단계

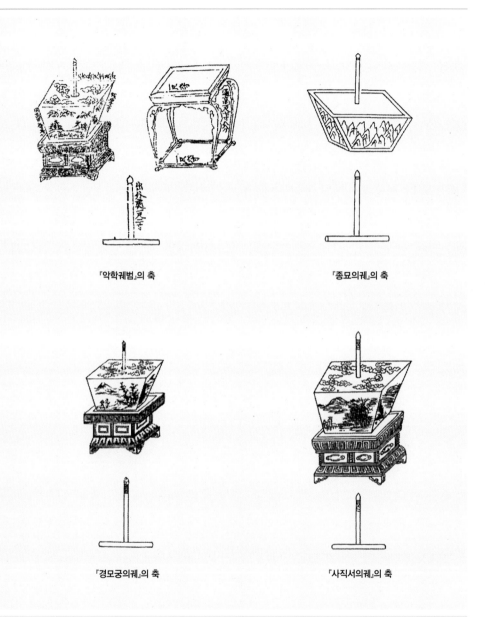

『악학궤범』의 축

『종묘의궤』의 축

『경모궁의궤』의 축

『사직서의궤』의 축

| 1910년대의 축 | 『조선아악기사진첩 건』의 축
(1927~1930) | 1935년경의 축, 국립국악원 | 『이왕가악기』의 축(1939) |

이기 때문이다. 음악을 마치는 어느 모든 만물이 결실과 형상을
갖춘 상태이기에 호랑이의 형상으로 제작한 것이다."[10] 그러므로
축의 사면에 특정한 형상이 아닌 산수를 그리는 것이 이치에 합
당하다.

제작 시기가 1935년으로 추정되는, 국립국악원 소재 축의 사
면에는 보호철판이 붙어 있다. 나무의 갈라짐을 방지하고자 임
시적인 조치를 한 것으로 보이지만, 현재에는 이를 축에 존재한
문양의 일종으로 판단하고 제작하는 경우도 있다. 1910년대 문
묘제례악에서 연주한 축에는 보호철판이 없지만, 1927~1930년
『조선아악기사진첩 건』에 수록한 축에는 좌우측 보호철판이 발
견된다. 1939년 『이왕가악기』에 제시된 축에는 축의 윗부분과

아랫부분에 보호철판이 있다. 1910년대에서 1930년대 축의 형상을 통해 악기 노후화에 따른 보호철판 사용 면적이 커지고 있음을 알 수 있다. 축에 부착된 보호철판뿐만 아니라 축의 사면에 그린 그림에서도 변화 양상이 나타난다. 옛 문헌에는 축의 사면에 청룡·주작·현무 등 상상 속의 동물이나 산과 초목 또는 구름 등을 그린다고 하였으나, 현재의 축에는 보호철판을 그림으로 그려 넣는 경우와 연꽃·소나무 등 근거 없는 그림을 그려 넣는 경우가 생기고 있다. 지의 형상도 과거 자료와 현재 모습이 다르다. 현재 지는 짤막한 방망이 모양이다. 과거와 모양이 다른 이유는 사료가 부족하여 아직 밝혀지지 않았으며, 이는 우리가 앞으로 세밀하게 검토해야 할 숙제다.

어

어는 엎드린 호랑이의 모습을 취하고 있다. 호랑이가 엎드린 형상과 관련하여, "산의 군자 호랑이는 엎드려 있어도 모든 헤아림이 그 속에 있다"라는 옛말이 있다. 호랑이의 신성성을 강조하는 내용이다.

　『악학궤범』에는 "어는 호랑이와 받침대에 피나무를 쓰고, 등 위 톱니 같은 것은 따로 단단한 나무를 써서 등에 박는다"라는 기록이 있고, 『시악화성』에는 "추목을 사용하여 엎드린 호랑이 형상처럼 만든다. 등 위에 스물일곱 개의 서어가 있다. 깎은 형상이 톱니 같고, 황색 바탕에 검은 무늬는 호랑이 모양을 모방하여 본뜬 것이다. 어를 치는 채, 진(籈)은 당과 송 때에 대나무를 사용

『악학궤범』의 어 『종묘의궤』의 어 『경모궁의궤』의 어

『사직서의궤』의 어 1927~1935년경의 어

했는데, 길이가 1척 4촌인 것을 쪼개어 열두 개의 작은 가지로 만들었으니 치기 쉽고 소리가 잘 나는 점을 취한 것이다"라는 내용이 있다.[11]

축을 연주할 때, 연주자는 서서 지를 한 손으로 잡고 수직으로 내려친다. 베토벤은 교향곡 5번 《운명》에서 격렬한 피아노 연주로 운명이 문을 두드리는 소리를 표현했다. "쿵 쿵쿵" 하는 축 연주는 하늘과 땅을 잇고 인간의 마음을 두드리는 소리로 다가온다.

어느 연주자가 서서 한 손에 진을 잡고 호랑이 머리 부분을 "탁 탁탁" 치고 등줄기의 톱니를 "드르륵" 훑어 내린다. 어의 "드르륵" 소리는 사라지는 여운으로 음악을 마치는 효과를 내며, 흥분을 가라앉게 하여 절제의 미를 표현한다.

문주석

영남대학교에서 문학 박사 학위를 받았다. 현재 국립국악원 학예연구사이며, 제8회 이혜구학술상을 수상하였다. 한국음악학과 인접학문 분야를 통섭의 관점에서 비교 및 고찰하는 연구를 진행했으며, 음악론·풍류방·고악기에 대한 책을 썼다. 저서로 『가곡원류 신고』(지성인, 2011, 대한민국 학술원 우수학술도서), 『풍류방과 조선 후기 음악론 연구』(지성인, 2011), 『한국악기 논고』(지성인, 2013, 대한민국 학술원 우수학술도서) 등이 있다.

● 축의 구조

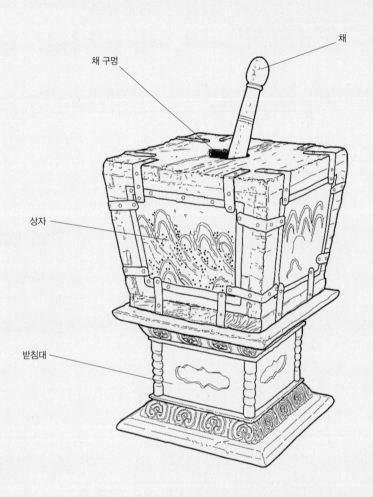

채

채 구멍

상자

받침대

윗면이 넓고 아랫면이 좁은 사각형 구조로 되어 있으며, 네모난 받침대 위에 놓인다. 윗면에는 구멍이 있으며 속이 비어 있다. 채로 쓰는 절굿공이 형상의 나무(지, 止)를 구멍에 집어넣어 아래로 내려치면서 소리를 낸다. 강하게 한 번, 약하게 두 번 내려친다. 상자의 겉면은 모두 초록색 칠을 한다. 윗면에는 구름, 옆면에는 산수를 그려 넣는다. 음악의 시작을 알려주므로, 동쪽에 위치한다.

● 어의 구조

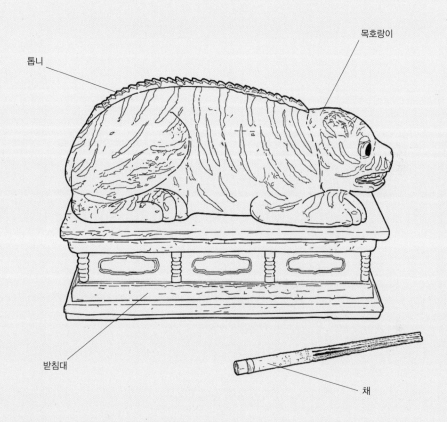

톱니

목호랑이

받침대

채

엎드려 있는 호랑이 형상을 하고 있으며, 네모난 받침대 위에 놓인다. 등줄기에는 톱니 모양의 서어(鉏鋙)가 스물일곱 개 있다. 대나무 끝이 아홉 조각으로 갈라진 채를 이용하여 호랑이 머리를 강하게 한 번, 약하게 두 번 때린 뒤 등줄기를 머리에서 꼬리 방향으로 한 번 훑어 지나가면서 소리를 낸다. 호랑이 몸통은 흰색을 칠하고 호랑이 무늬는 검은색으로 칠한다. 음악의 마침을 알려주는 까닭에 서쪽에 위치한다.

籥·翟·干·戚

약

아악 연주에 사용되는 관악기다. 대나무로 만들며 지공은 세 개. 취구는 단소와 같은 모양이다. 약은 문묘제례악 연주에도 사용되지만, 일무의 문무에 무구로도 사용된다. 무용수가 왼손에 들고 춤을 춘다.

적

일무의 문무에 사용되는 무구로, 나무를 깎아 만든 용머리에 긴 자루가 달린 모양이다. 용머리에는 꿩 깃 유소를 늘어뜨린다. 관악기 적(篴)과 음이 같고, 약(籥)과 짝을 이루고 있어서 혼동할 수 있으나 서로 다른 것이다. 무용수가 오른손에 들고 춤을 춘다.

간

일무의 무무에 사용되는 무구로 방패 모양으로 만든다. 방패의 앞면에는 용을 그려 넣으며 뒷면에는 손잡이가 있다. 무용수가 왼손에 들고 춤을 춘다.

척

일무의 무무에 사용되는 무구로 도끼 모양으로 만든다. 용머리 모양의 도끼머리에 자루가 달려 있다. 간(干)과 짝을 이루어 무무를 출 때 쓰이는데, 무용수가 오른손에 들고 춤을 춘다.

10장

고대로부터 온 제례춤의 상징, 약·적·간·척

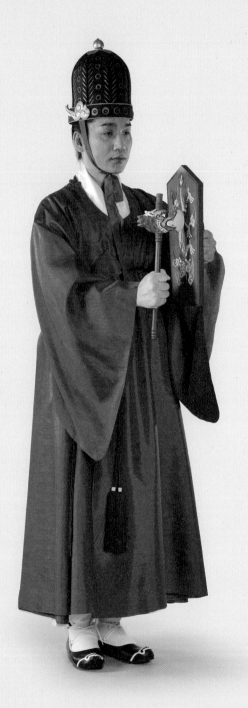

약·적을 든 문무, 의례자 김태훈　　　　간·척을 든 무무, 의례자 박성호

훤하기도 하여라 내 님이시여

왼손에 피리 들고 노래하시네

오른손은 무대 위로 나를 부르네

지화자 좋을시고 즐거울시고

멋있기도 하여라 내 님이시여

왼손에 새 깃 들고 춤을 추시네

오른손은 춤판으로 나를 부르네

지화자 좋을시고 즐거울시고

—『시경』「군자양양」(君子陽陽) '멋있는 님'[1]

고대 중국의 시가를 모아놓은 오래된 시집 『시경』에는 피리와 새 깃을 들고 춤추었다는 시가 있다. 오늘날에도 특정한 때가 되면 피리와 새 깃 장식을 들고 춤추는 중요한 의례가 있어서 기원전 1,000년에서 기원전 300년 무렵의 기록인 이 시가 예사롭지 않게 읽힌다. 고대로부터 춤의 도구로 사용된 이 물건들의 상징과 의미, 그 내력이 궁금해진다.

융·복합 예술의 원조, 아악

우리 전통 춤 중에는 무구(舞具)[1]를 손에 들고 추는 춤이 제법 많다. 악기를 들고 추는 춤이 가장 흔하고, 검무와 같이 무기를 들고 추는 춤, 한량무처럼 부채를 들고 추는 춤도 있다. 궁중의 연향에서 추던 정재 계통 춤의 무구로는 작은 심벌즈 모양의 향발(響鈸), 방울 모양의 향령(響鈴), 작은 박 형태의 아박(牙拍) 등이 있고, 큰북을 가운데 두고 춤추는 무고(舞鼓)도 악기를 손에 들지는 않지만 악기를 사용하는 춤이다. 민간의 춤으로는 농악에서 연주하는 꽹과리·장구·북·소고를 들고 추는 진쇠춤, 설장구춤, 북춤, 소고춤 등 다양한 형태가 있다. 검무도 궁중 정재 계통의 검기무, 공막무, 검무 등이 있고 진주 검무, 평양 검무, 해주 검무 등 조선 후기 여러 지역에서 검무가 발달하여 전승되고 있다. 이 가운데 악기를 들고 춤추는 전통은 우리나라에서 특히 발달했다. 대체로 타악기가 주를 이루며, 공통적으로 악기 형태나 연주 방

1 춤출 때 사용하는 도구.

법에 따른 특유의 동작과 함께 악기를 연주하며 춤을 춘다.

이 장에서 다룰 약(籥)·적(翟)·간(干)·척(戚)은 춤의 도구로 사용되는 무구다. 그런데 약·적·간·척은 앞서 언급한 춤의 무구들과는 성격이 다르다. 약·적·간·척을 무구로 한 춤, 즉 일무(佾舞)는 궁중 연향에서 춘 정재와 민간에서 춘 여러 춤과는 다른 계통의 춤이다. 앞에서 언급한 춤들의 무구는 본래 그것들이 가진 기능을 바탕으로 사용된다. 따라서 악기라면 그 악기를 연주하는 동작과 소리, 검이라면 검을 휘두르는 동작을 가지고 춤사위가 만들어진다. 그러나 약·적·간·척은 본래의 기능보다는 그것들이 가진 상징 때문에 선택된 무구라고 볼 수 있다. 그 상징은 유가(儒家) 악론(樂論)으로 해석해야 의미를 알 수 있다.

네 가지 무구 가운데 약은 유일하게 연주 기능을 가진 악기이지만, 무구로 사용할 때는 소리를 내지 않는다. 타악기를 들고 추는 다른 춤과의 차이점이다. 적·간·척은 소리를 내는 악기의 형태와는 거리가 멀다. 일반적으로 '악기'라고 하면 음악을 연주할 때 쓰는 기구를 떠올리며, 음악을 연주한다는 것은 곧 소리를 낼 수 있다는 의미로 이해한다. 그렇다면 소리의 기능을 갖지 않은 이 네 가지 무구는 왜 아악기의 범주에 포함된 것일까?

약·적·간·척을 아악기의 범주로 분류하는 관점은 조선의 악전(樂典)인 『악학궤범』에서 볼 수 있다. 1493년(성종 24년) 왕명에 의해 편찬된 『악학궤범』은 조선시대 음악의 백과사전이다. 당대 음악 이론의 철학적 배경과 악대 편성, 악기도설, 의물도설, 복식도설 등 당시의 음악 문화 전반을 상세하게 다루어 오늘날 국악

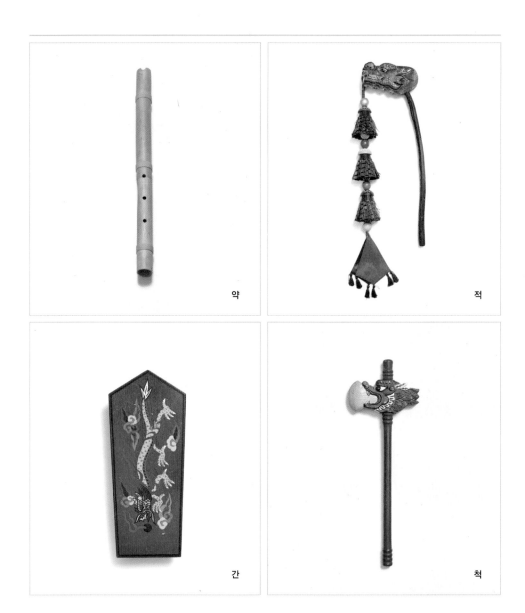

약

적

간

척

연구의 기본서로 자리매김했다. 『악학궤범』에 기록된 아부(雅部) 악기는 모두 46종이다. 이 가운데 약·적·간·척은 맨 마지막에 나온다. 이러한 점을 통해 볼 때 옛사람들에게 '아악기'라는 용어는 요즘 우리가 생각하는 '악기'의 개념보다 포괄적인 의미를 갖는 것으로 보인다. 그 이유는 '악'의 개념이 다르기 때문이다. 지금은 음악과 춤이 분리되어 개별 장르로 지칭되지만, 아악은 음악과 춤, 노래(악장)가 통합된 복합 개념인 것이다. 아악은 악가무일체(樂歌舞一體)[2] 전통을 가장 잘 보여주는, 고대로부터 내려온 예술 개념이다. 최근에 자주 쓰는 용어인 '융·복합' 예술의 원조라고 해도 좋을 듯하다.

> 악에는 반드시 춤이 있고, 춤에는 반드시 문무와 무무가 있음은 어찌 하여서인가.[2]

『시악화성』은 1780년에 정조의 명으로 규장각에서 펴낸 음악서다. 이 구절은 아악의 복합 개념을 잘 보여준다. 여기에서 문무와 무무는 일무를 말하며, 약·적·간·척은 바로 문무와 무무를 출 때 쓰는 무구다.

약·적·간·척의 춤, 일무

일무는 현재 종묘제례와 문묘제례, 사직대제에서 춘다. 종묘제례

악은 1964년 중요무형문화재 제1호로 지정되었고, 문묘제례는 '석전대제'라는 명칭으로 1986년 중요무형문화재 제85호로 지정되어 보존·전승되고 있다. 사직대제는 1988년 사직단이 복원되면서 다시 거행되기 시작해 2000년 중요무형문화재 제111호로 지정되었다.

종묘는 조선의 역대 왕과 왕후의 신위를 모신 사당이다. 조선시대 종묘제례는 연간 다섯 차례에 걸쳐 정기적으로 행해졌으나 현재는 5월 첫째 일요일에 한 번만 거행된다. 문묘는 공자를 모신 사당이다. 조선시대 유학 교육기관인 성균관과 향교에는 문묘가 있어서 제사를 통해 성인의 가르침을 새기는 의식을 행했다. 사직대제는 조선시대 종묘제례와 더불어 국가의 중요한 제사 의식이었다. 종묘가 조상신에게 지내는 제사라면 사직은 자연신, 그중에서도 토지와 곡식의 신에게 지내는 제사다. 종묘제례와 문묘제례의 일무는 비슷한 형태로 이루어지지만, 악대 편성이 다르며 간·척은 아악 계통의 문묘제례에서만 사용된다.

아악은 고려 중기인 1116년에 중국 송나라로부터 들어와 유학을 근간으로 발달한 예술 양식으로, 고려 말 세력을 떨치며 조선 건국을 이끈 신진사대부의 집권으로 조선에서 꽃을 피웠다. 아악은 유가의 예악론에 기반하여 악(樂)을 통해 이루는 이상 세계를 음악과 춤으로 형상화하였다. 아악의 춤은 일무라는 형식으로 전승되었고, 일무는 문무와 무무로 구성되어 있다. '일무'(佾舞)는 '열을 지어 추는 춤'이라는 뜻을 지녔는데, 실제로 무원들이 가로와 세로로 줄을 맞추어 서서 대형의 큰 변화 없이 춤을

춘다. 춤은 발동작보다는 팔 동작을 중심으로 이루어지며 양손에 든 무구를 팔방으로 움직인다.

춤의 명칭이 암시하듯 일무에서 열수는 중요한 의미를 갖는다. 천자가 지내는 제사에는 팔열의 팔일무를 추었고, 제후는 육일무, 대부는 사일무, 선비는 이일무로 열수를 구분했다. 신분에 따른 본분과 신분 사이의 질서를 중요시한 유가의 가치관이 반영된 것이다. 열수에 따른 무원 수에 대해서는 두 가지 해석이 있다. 하나는 열수와 행수가 같은 수로 변한다(육일무는 6열 6행의 서른여섯 명, 사일무는 4열 4행의 열여섯 명, 이일무는 2열 2행의 네 명)는 것이고, 다른 하나는 열수는 달라지지만 행수는 8행으로 고정된다(육일무는 6열 8행의 마흔여덟 명, 사일무는 4열 8행의 서른두 명, 이일무는 2열 8행의 열여섯 명)는 것이다.

그렇다면 조선 왕실의 주요 의식이었던 종묘제례, 사직대제, 문묘제례에서는 어떤 일무를 추었을까. 종묘와 사직에서는 육일무를 추었다. 서른여섯 명의 육일무를 추느냐, 마흔여덟 명의 육일무를 추느냐에 대해서 조선시대에 계속해서 논란이 있었다. 그러다가 1897년 고종이 황제국을 선언한 대한제국 이후부터는 천자의 예를 갖춘 팔일무를 추었다. 일제강점기에는 사직대제가 폐지되었고, 종묘에서는 육일무를 추게 했으나 광복 이후 다시 팔일무로 복원되었다. 조선시대 성균관에서 거행된 문묘제례 일무에서는 육일무를 추었으나 현재는 팔일무를 추고 있다. 일제강점기 조선총독부가 성균관을 경학원(經學院)이라 고쳐 부르며 팔일무를 추게 한 이후부터 팔일무가 유지되고 있다.

일무는 문무와 무무가 쌍을 이루어 완성된다. 이것은 모든 인간사(人間事)를 문(文)과 무(武)로 대별하는 유교적 관념에 따른 것으로 문무는 양을, 무무는 음을 상징한다고 보았다. 약은 문무를 출 때 왼손에, 적은 문무에서 오른손에 드는 무구이다. 간은 무무를 출 때 왼손에, 척은 무무에서 오른손에 드는 무구이다. 일무는 이와 같이 문과 무의 음양 구조, 다시 각 춤에서 오른손과 왼손으로 관계 맺는 음양 구조로 이루어져 있다.

일무의 구성

일무	문무(양)	왼손: 약(양)
		오른손: 적(음)
	무무(음)	왼손: 간(양)
		오른손: 척(음)

옛 문헌에 보이는 무구

이제 각 무구의 형태와 상징을 살펴보자. 『악학궤범』에 의하면, 약은 길이가 1자 8치 2푼, 위쪽 내경이 8푼, 아래쪽 내경이 7푼인 황죽으로 만든 관악기다. 취구는 단소처럼 만들고 지공은 세 개다. 약(籥)은 '약'(龠)이라는 부수에 이미 '세 개의 구멍으로 모든 소리를 화하게 한다'〔三孔以和樂聲〕라는 의미를 담고 있는, 음악의 조화로움을 대표하는 악기로 전승되었다.[3] 약은 연주용 악기이

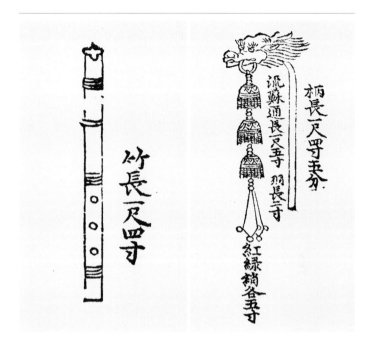

『악학궤범』의 약(왼쪽)과 적(오른쪽)

면서 문무의 무구로도 사용된다. 현재에도 약은 악기로서 문묘제
례악 연주에 사용된다. 아악의 팔음 가운데 죽부(竹部)에 해당하
는 악기다. 다만 무구로 사용되는 약은 『악학궤범』에 길이가 1자
4치로 악기 약보다 약간 짧게 기록되어 있다. 『악학궤범』에서는
군자가 대(竹) 소리를 들으면 백성을 편안케 하고 군중을 기르는
신하를 생각한다[4]고 했다.

　적은 위 그림과 같이 용머리에 꿩 깃 장식을 한 유소(流蘇)를
늘어뜨린 형태를 하고 있다. 유소란 편종, 편경 같은 악기나 기

(旗)³, 가마 등을 장식하고자 늘어뜨린 술을 말한다. 적(翟)의 한 자가 '꿩의 깃'을 의미하는 만큼, 유소에 매달린 세 마디의 꿩 깃털이 적의 핵심 상징이라고 할 수 있다. 중국 명·청대의 악서인 『반궁예악서』(頖宮禮樂書)에는 용두가 없고 깃털 세 개가 위로 솟은 봉 형태의 적도 보인다. 우리나라의 현행 적(258쪽)은 『악학궤범』에 나오는 적(263쪽)과 형태가 같다.

꿩 깃은 민속 의식에서도 많이 쓴다. 농촌에서 마을을 대표하는 농기(農旗)의 꼭대기에 꿩 깃을 꽂으며, 무당이 쓰는 모자에도 사용한다. 또한 꿩은 상서로운 새로 여겨졌기 때문에 신랑·신부의 초례(醮禮)⁴와 같이 인생의 중요한 의식에 상징적으로 사용하기도 하였다.⁵

문무와 무무가 각각 양과 음을 상징하듯 약과 적 또한 각각 양과 음을 상징한다. 『시악화성』에서 "약은 경륜(經綸)의 근본이 되고, 적은 문장(文章)의 지극함이 되는 까닭에 문무를 출 때 이것을 손에 쥔다"⁶라고 설명하고 있다. 약과 적이 이러한 의미를 지니는 것이 요즘 감성으로는 선뜻 이해되지 않는다. 약이 어떻게 '경륜의 근본'을 상징하게 된 것인지 의문이 생긴다. '세 개의 구멍으로 모든 소리를 화하게 하는 악기'라는 표현에서 힌트를 얻을 수 있다. 중화(中和)를 최고의 가치로 여긴 유가 미학에서 모든 소리를 조화롭게 할 수 있는 수단으로서 약이라는 악기를 선택한 것이라 생각된다. 적이 지닌 꿩 깃의 상징은 무엇일까. 깃을 들고 춤을 췄다는 기록은 서두에 소개한 『시경』의 「군자양양」을 비롯해 유가의 여러 문헌에서 찾아볼 수 있다.

3 헝겊이나 종이 따위에 글자, 그림, 색깔 등을 넣어 어떤 뜻을 나타내거나 특정한 단체를 상징하는 데 쓰는 물건.
4 전통적으로 치르는 혼례식.

순임금이 마침내 정신적인 은덕을 크게 펴 양쪽 계단에서 방패(干)와 깃(羽)으로 춤추게 하셨는데, 70일 만에 묘족이 착하게 되었다.[7]

<div align="right">-『서경』 중</div>

무릇 음악의 일어남은 사람 마음의 움직임에 따라 생기는 것이다. 사람 마음이 움직이는 것은 외물에 접촉하여 마음으로 하여금 그렇게 움직이게 만드는 것이다. 외물에 감촉하여 움직이기 때문에 소리(聲)가 되어 나타나는데 그 소리가 상응하기 때문에 이에 변화가 생기고 곡조가 되는 것을 음(音)이라고 한다. 음을 비교하여 이를 악기에 맞추고 또 간척우모(干戚羽旄)를 잡고 춤추는 것을 악(樂)이라고 한다.[8]

<div align="right">-『예기』「악기」 중</div>

『시경』, 『서경』, 『예기』는 모두 유교의 오경(五經)[5]에 포함되는 중요한 경전이다. 『서경』은 유교에서 가장 이상적인 제왕으로 여기는 요순(堯舜)의 덕치를 비롯하여 상고시대의 정치를 기록한 문헌이다. 위 내용으로 볼 때 고대로부터 방패와 깃은 인간의 성정을 조화롭게 한다는 상징적 의미를 지님을 짐작할 수 있다. 또한 『예기』의 기록은 악의 개념을 잘 설명해준다. 사람의 마음이 외물에 접촉하여 소리가 생겨나고, 소리와 소리의 관계성에 의해 음이 만들어지고, 음의 연주가 춤으로 연결되어 악이 된다는 설명을 통해 '성(소리) 〈 음(음악) 〈 무(춤) 〈 악(악가무일체로서의 악)'으로 발전해가는 개념의 확장을 이해할 수 있다. 특히 '간척우모'[6]라는 말이 춤의 대명사처럼 쓰인 것으로 보여 간척우모를 잡고 춤추

5 유학의 다섯 가지 경서로, 『시경』, 『서경』, 『주역』, 『예기』, 『춘추』를 말한다.
6 간척은 방패와 도끼, 우모는 새 깃 장식을 한 기(旄)를 말한다.

는 것이 매우 오래된 춤의 관습이었다는 것을 알 수 있다.

중국에서는 선비가 벼슬을 얻어 처음 조정에 나갈 때 꿩을 들고 갔다고 한다. 꿩이 불의에 굴하지 않는 선비의 절개와 오색을 갖춘 문채(文彩)를 상징하기 때문이다. 즉 선비가 갖추어야 할 덕목과 꿩의 의미가 상통한다는 것을 알 수 있다. 이처럼 약과 적은 학문을 닦는 선비가 갖추어야 할 덕목을 상징하며, 고대로부터 문무의 무구로 이어져 내려오는 것이다.

이제 간과 척의 형태와 상징을 알아보자. 268쪽 자료는 『악학궤범』에 나온 간과 척의 그림이다. 간은 길이 1자 3치 4푼, 위쪽 너비 5치 7푼, 아래쪽 너비 4치 7푼의 길쭉한 오각형 모양이며, 붉은 바탕에 용을 그린다고 기록되어 있다. 척은 자루 길이가 1자 6푼, 도끼머리 부분의 가로 길이는 4치 7푼이며, 그림에서 보는 바와 같이 도끼머리 부분이 용머리 모양이다. 간과 척을 보면 『한비자』(韓非子)에 나오는 '모순'(矛盾) 고사가 떠오른다. 모든 방패를 뚫을 수 있는 예리한 창과 모든 창을 막을 수 있는 단단한 방패, 즉 논리적으로 양립할 수 없는 공격과 방어의 팽팽한 힘이 서로 맞선 모양을 상상할 수 있다. 적과 약이 각각 음과 양을 상징하듯 척과 간 또한 각각 음과 양을 상징한다. 만물의 생성 변화를 상호 대립과 상호 의존이 동시에 존재하는 음양 관계로 설명하는 유교의 기본 논리는 '모순'을 매개로 하고 있다. 간과 척은 그 관계를 가장 직관적으로 보여주는, 무(武)의 상징물인 것이다. 현행 무무에서도 간과 척이 맞부딪치는 동작이 여러 번 이루어진다.

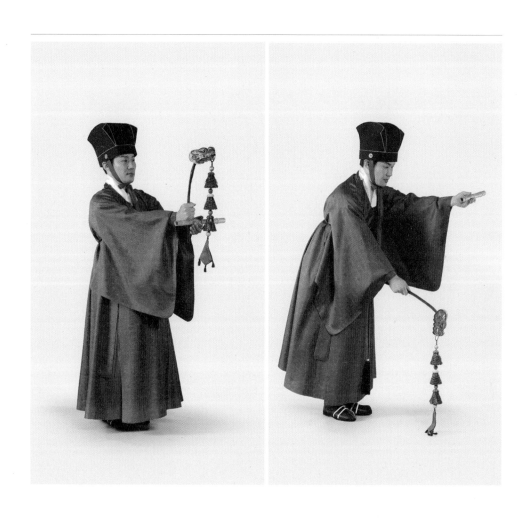

약·적을 들고 문무를 추는 무원의 모습

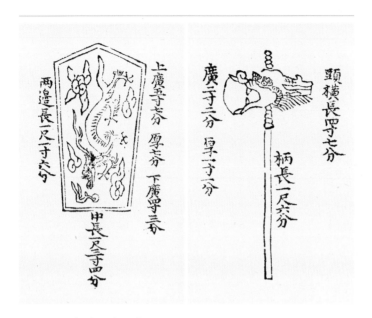

『악학궤범』의 간(왼쪽)과 척(오른쪽)

　간과 척이 맞부딪칠 때 서로 '대립'하는 동시에 짝을 이루어야 존재의 의미가 생기므로 서로 '의존'하는 상호 관계를 읽어낼 수 있다. 이를 『시악화성』에서는 "간에는 방어하는 지(智)가 있고, 척에는 용감함의 의(義)가 있는 까닭에 무무를 출 때 이것을 손에 쥔다"[9]라고 설명한다.

　도끼는 인간이 만들어낸 최초의 도구다. 선사시대의 돌도끼를 떠올리면 쉽게 수긍이 갈 것이다. 도끼는 수렵 도구이자, 생활 도구였고 무기이기도 했다. 도끼는 동서양을 막론하고 권력, 벽사(辟邪), 통치, 희생 등 다양한 의미를 가진 상징물로 사용되었다.

간·척을 들고 무무를 추는 무원의 모습

고려시대에는 왕이 장군에게 정벌 명령을 내릴 때 장수에게 부월(斧鉞)[7]을 하사하기도 했다.

간과 척은 무공의 원초적인 상징물이자, 음과 양의 직관적인 표상이었다고 할 수 있다. 이와 같이 약·적·간·척은 인사(人事)를 보는 두 개의 큰 관점인 문과 무, 즉 문덕(文德)과 무공(武功)을 악(樂)을 통해 조화시키고자 하여 고대로부터 전해진 상징물이라고 할 수 있다.

인재가 되려면 일무를 추어라

우리나라의 일무 역사는 고려시대로부터 시작된다. 1116년 중국 송나라로부터 대성아악이 들어온 이래 일무가 행해졌으며, 형식의 부분적인 변화는 있었으나 현재까지 전승되고 있다. 중국 주나라 때부터 전해오는 일무 제도는 아악의 정수로 존중되어왔다.[10] 아악 계통의 일무는 공자를 비롯한 성현들에게 제사 지내는 문묘제례에서 추며, 조선 왕들의 신위를 모신 종묘에서 지내는 왕실 제사인 종묘제례에서는 속악 일무를 추고 있다. 종묘제례의 일무에서도 문무는 약적을 사용한다. 하지만 무무는 간척을 들지 않고 앞의 네 줄은 목검, 뒤의 네 줄은 목창을 든다.

유가의 의례에서 제사는 천지자연과 조상을 기리는 매우 중요한 의식이었다. 천지자연과 조상은 '지금의 나'를 있게 하는 근원이며, 그 근원에 대한 감사와 경외가 제사인 것이다. 하늘에 제사

7 작은 도끼와 큰 도끼를 말한다.

지내는 원구, 땅과 곡식의 신에게 제사 지내는 사직, 공자와 맹자(孟子, 기원전 372~기원전 289)를 비롯한 유학자에게 제사 지내는 문묘, 역대 왕에게 제사 지내는 종묘가 왕실이 주관한 중요한 의식이었다. 제사 의식은 반드시 악의 온전한 형태를 갖추어 올려야 예에 흠결이 없으므로 일무는 악가와 함께 제례에서 필수적인 요소다.[11]

지금까지 살펴본 바와 같이 일무는 그 세부 구성에서 음양의 질서를 가지고 있다. 일무가 연행될 때 음악과 관계 맺는 구조를 살펴보면, 제례악의 전체적인 상징을 읽을 수 있을 것이다. 제례 의식에서 악대는 두 대로 편성된다. 하나는 댓돌 위에 위치하는 당상악(등가)이며, 또 하나는 댓돌 아래에 위치하는 당하악(헌가)이다. 두 악대는 각각 하늘과 땅을 상징한다. 우주를 이루는 천지(天地)는 그것을 사유하는 인간이 합해짐으로써 의미를 얻고 완성된다. 문무와 무무로 구성된 일무는 바로 인사(人事)를 상징한다고 앞서 설명했다. 일무는 하늘과 땅의 음악에 감응하여 조화로운 성정에 다다르려는 인간의 춤이다. 그래서 일무는 당상과 당하의 사이에 위치한다. 악가무의 합일이며, 천지인의 합일인 것이다.

이(문무와 무무)를 익히면 비록 유(柔)한 기질을 타고난 사람이라도 반드시 강해지고 비록 관(寬)한 사람이라도 반드시 엄숙해져 구덕(九德)[8]을 모두 갖추어 문사와 무사에 가합하여 모두 유용한 인재가 되는 것이니 이것이 그 대악설무(大樂設舞)의 본뜻이다.[12]

8 사람이 갖추어야 할 아홉 가지 덕을 말하며, 『서경』에 나오는 구절이다. 구덕은 관이율(寬而栗, 너그러우면서도 무서움), 유이립(柔而立, 부드러우면서도 주체가 확고함), 원이공(愿而恭, 고집스러우면서도 공손함), 난이경(亂而敬, 혼란스러우면서도 경건함), 요이의(擾而毅, 어지러우면서도 굳셈), 직이온(直而溫, 곧으면서도 온화함), 간이렴(簡而廉, 간단히 처리하면서도 자세함), 강이색(剛而塞, 굳세면서도 치밀함), 강이의(彊而義, 강하면서도 도리에 맞음)의 아홉 가지다.

『시악화성』에 나오는 구절이다. 문무와 무무를 익혀 추게 되면, 사람이 갖추어야 할 덕을 모두 갖추어 문사와 무사에 모두 유용한 인재가 된다는 내용이다. 악을 통해 인간의 성정을 닦고, 더 나아가 천지 우주와 조응하는 우주관을 구현하고자 한 유가 악론의 정수를 일무를 통해 만날 수 있다.

일무의 전통은 중국에서 시작되어 우리나라에 전해졌지만, 현재까지 단절 없이 이어지는 곳은 우리나라다. 유학을 숭상한 조선 왕조의 예악 정치에서 일무는 아악의 완성이자, 유가의 도에 다가가는 인(人)의 완성으로서 중요한 의미를 지닌 문화 코드였다.

권혜경

성균관대학교 수학과를 졸업하고, 우리 춤에 매료되어 한국예술종합학교 무용원 이론과(예술사), 이화여자대학교 한국학과 (석사), 성균관대학교 유학과(박사과정 중퇴)에서 공부했다. 춤을 통해 한국 예술의 특징과 미학을 탐색하는 데 관심을 가지고 있다. 논문으로 「한국 전통 춤의 시간적 구조 연구」, 「조선 후기 교방의 연행 활동 연구」, 「무용가 개인컬렉션의 데이터베이스 구축을 위한 춤 자료 분류 체계 연구」(공저) 등이 있다. 국립국악원 학예연구사로 재직하며 '아악일무보', '국악문화지도', '국립국악원 구술총서', '국립민속국악원 창극 대본집' 등의 사업을 추진했다.

● 약·적·간·척의 구조

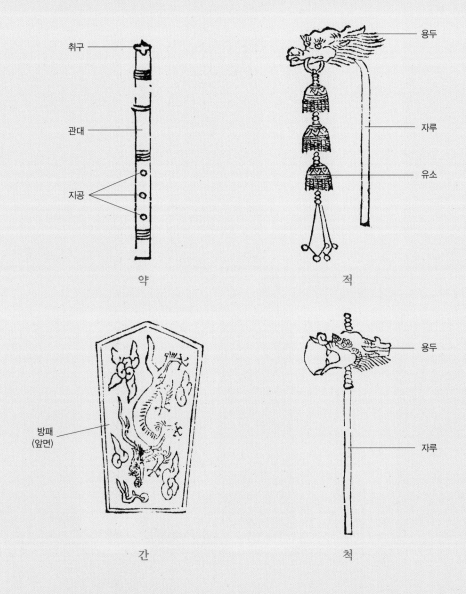

취구

관대

지공

약

용두

자루

유소

적

방패
(앞면)

간

용두

자루

척

약(籥)은 세로로 잡고 부는 관악기다. 대나무에 세 개의 지공이 뚫려 있고, 단소와 같이 'U' 자형의 취구가 있다. 적(翟)은 나무로 된 용두(龍頭)에 나무 자루가 있고 용두의 입 부분에 꿩 깃 장식을 한 유소(流蘇)가 달려 있다.
간(干)은 나무로 만든 방패다. 간의 앞면은 붉은 바탕에 용이 그려져 있고, 뒷면에는 손잡이가 있다. 척(戚)은 나무로 만든 도끼다. 용두 모양의 도끼머리에 나무 자루가 달려 있다.

麾·照燭

휘

국가 의례 때 사용하는 큰 깃발. 3미터에 달하는 긴 막대에 용을 수놓은 깃발을 달았다. 조선시대 제례를 관장하는 기관인 봉상시(奉常寺)에 소속된 협률랑(協律郎)이 깃발을 들거나 내려 음악의 시작과 끝을 알렸다.

조촉

국가 의례 때 사용하는 큰 등. 금속으로 만든 등롱에 붉은색 천을 씌우고, 남색 천 장식을 달았다. 늦은 밤 멀리 있는 악대에게 음악의 시작과 끝을 알리는 신호용 의물이다.

11장

아악대의 신호등, 휘 · 조촉

휘를 든 협률랑, 의례자 조일하 조촉을 든 협률랑, 의례자 조일하

협률랑이 휘를 드는 자리를 서쪽 계단 위에 설치하고, 전악의 자리를
가운데 계단에 설치하되, 밤이 어두운 때에는 조촉 한 개를 둔다. 전
악이 휘를 들면 음악이 시작되고, 휘를 눕히면 음악이 그친다.

設協律郎 擧麾位 於西階上
典樂位 於中階
夜暗時 置照燭一
典樂 擧以作樂 偃以止樂

— 정월 초하루 왕세자의 조하 의식[正至王世子朝賀儀] 중[1]

"드오!" 진중한 목소리가 제례의 공간을 가득 채우면 색색의 술이 달린 기다란 깃대가 우뚝 서 시선을 사로잡는다. 초록색 신호등이 켜진 양 시작되는 악대의 연주는 한가득 소망을 담아 하늘로, 땅으로 울려 퍼진다. 앞서 살펴본 수많은 아악기, 그 아악대 연주의 시작과 끝을 신호하는 의식구(儀式具)이자 제례와 아악대를 연결하는 소통의 메신저가 바로 휘와 조촉이다.

휘와 조촉의 등장

휘가 가장 처음 등장하는 문헌은 『고려사』다. 『고려사』 중 음악에 대해 기록한 「악지」에 의례 때 사용하는 악기 편성에 관해 서술하는데, 여기에 휘에 대한 기록이 있다.

> 휘번(麾幡)은 1수(首)인데, 금가루를 뿌려 색을 낸 간자(竿子)가 완전하다.[2]

고려시대 악대에는 휘가 등가와 헌가에 각각 하나씩 편성되었다. 또한 깃발을 단 나무 자루에 금가루를 뿌려 색을 내었다는 『고려사』의 기록을 보아, 당시의 휘가 오늘날과 다르지 않다는 것을 알 수 있다.

조촉에 대한 기록은 『고려사』에는 보이지 않으나, 『세종실록』 중 궁중 의례의 교본과 같은 「오례」에 "밤이 어두울 때에는 조촉

2014년 국립국악원 사직대제 복원 연주, 국립국악원 정악단

한 개를 둔다"[3]라고 하였다. 밤이라는 특정 시공간에서 필요한 의물이기에 중요하게 다루어지지 않아서 비교적 후대 문헌에 등장하지만, 제례가 밤에 행해지는 만큼 그 필요성 때문에라도 이전부터 사용되었을 것이다. 깜깜한 밤에 청사초롱의 붉은 등이 걸리면 울려 퍼지는 웅장한 음악 소리. 제례가 공연처럼 변화되어 낮에 제례를 연행하는 요즘에는 더는 볼 수 없는 광경이지만, 깜깜한 밤에 빛나는 조촉의 불빛이 눈앞에 그려지는 듯하다.

의례에 휘와 조촉을 사용하는 전통이 조선시대로 이어지며,

그 쓰임은 더 다양해졌다. 조선조 500여 년 동안 좋은 일에나 슬픈 일에나 국가 의례와 함께한 휘와 조촉의 족적을 더듬어보자.

소통의 메신저가 된 악기

조선시대에는 국가에서 지내는 제사가 많았다. 땅의 신[社]과 조상신에게 지내는 제사는 물론이고, 곡식신[稷]·농사신[神農氏]·양잠신[西陵氏], 날씨와 관련된 바람[風]·구름[雲]·번개[雷]·비[雨]의 신, 산[山]과 강[川], 나무[城隍], 유교의 신인 공자[文宣王]에게 지내는 제사, 심지어 농업의 별[靈星]과 노인의 별[老人星]에 지내는 제사까지. 지내야 하는 제사는 많고 많았다. 이 모든 제사에는 반드시 휘와 조촉이 편성되었다.

휘를 기록한 문헌을 살펴보면, 휘의 쓰임에 관해 명확한 결론을 얻을 수 있다.

> 예의사가 전하를 인도하여 정문으로 들어가면, 협률랑이 꿇어앉아 면복(俛伏)하였다가 휘(麾)를 들고 일어나고, 악공이 축(柷)을 쳐서, 헌가에서 승안지악(承安之樂)을 연주한다. 전하가 판위(版位)에 나아가서 남향(南向)하여 서면, 협률랑이 휘를 눕히고, 어(敔)를 긁어서, 악(樂)이 그친다.[4]

《사직단국왕친향도》 병풍 제2폭 중 휘와 조촉 부분을 확대

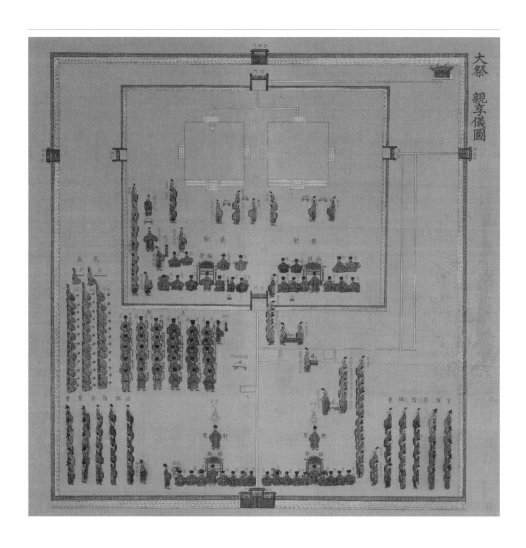

〈사직단국왕친향도〉 병풍 중 제2폭, 18세기, 비단에 채색, 127×50센티미터, 국립중앙박물관

국왕이 정문으로 들어서면 음악이 시작되어야 함을 알린다. 또 국왕이 판위라고 하는 임금의 자리에 나아가서 서면 음악을 그치는 표시를 한다. 큰 깃발인 휘를 드는 것과 눕히는 것이 바로 이 신호다.

제례는 비교적 탁 트인 공간에서 진행된다. 가장 대표적인 종묘와 사직단만 보아도 그러하다. 그러나 연주 악대는 북쪽을 향해 앉아 있어서 빠른 상황 파악이 불가능하다. 머리 뒤편에 눈이 있지 않은 이상 신실(神室)[1]을 바라보는 악대가 국왕이 정문으로 들어왔는지, 또 제 위치에 섰는지 파악할 수 없다. 또 신실과 가까이 있는 등가와 달리, 헌가는 신실에서 제법 떨어져 있다. 심지어 댓돌 아래에 위치한 악대이기 때문에 시야를 확보하기도 어렵다. 따라서 악대를 통솔하는 위치에 있는 자들이 현장 상황을 파악하고 음악의 시작과 끝을 알려주었다. 박(拍)이라는 악기로 음악의 시작과 끝을 지휘한 집박전악(執拍典樂)이 대표적이다.

협률랑은 조선시대 봉상시(奉常寺) 또는 장악원(掌樂院)에 소속된 관리가 제례 때 맡는 직책을 말한다. 조선 초기에는 봉상시라는 제례 전문 기관의 관리 중에서 차출되었고, 세조 이후에는 음악을 관장하는 장악원의 관리 중에서 정하여 전담했다.[5] 특히 장악원 관리 중에서도 전악(典樂), 첨정(僉正), 주부(主簿) 등 관리자 직위에 있는 자가 협률랑을 역임하였다는 점을 주목할 만하다.

이처럼 악대의 책임자가 제례의 순서와 상황에 맞추어 음악의 연주와 그침을 지휘하는 데 쓰는 도구가 바로 휘다. 통상 휘는 서쪽 귀퉁이, 즉 제례와 악대를 모두 살펴볼 수 있는 위치에 선다.

1 위패를 모신 곳.

사적 제125호 종묘, 서울시 종로구, 사진 서헌강

협률랑은 제례 의식을 읊어서 알리는 집례(執禮)의 소리에 귀를 기울이고, 눈으로는 현장을 파악하고 있다가 '드오!'라는 외침이 들려오는 순간 경건히 무릎을 꿇어 절하고 일어나 휘를 들어 올린다.

낮에는 높이 걸린 휘를 멀리서도 발견할 수 있지만, 밤에는 어떨까. 밤에 휘를 발견하지 못할까 봐 휘의 짝으로 선택한 것이 바로 조촉이다. 청사초롱을 크게 확대한 것 같은 이 등 역시 협률랑이 담당한다. 휘와 함께 편성하기도 하고, 연회와 같은 잔치에서

는 휘를 대신하여 독립적으로 사용하기도 한다. 휘와 함께 사용할 때는 보통 댓돌 아래 헌가가 잘 보이는 위치에 서서 멀리 있는 헌가 악대에게 신호를 주는 역할을 한다.

휘와 조촉은 제사 외에도 다양한 곳에 쓰인다. 정월 초하루나 동지처럼 특별한 날 치르는 행사, 왕실 결혼 및 탄생과 관련한 축하 의식, 신하들과 관련한 의식이 그것이다. 이를 세세히 살펴보면 왕비·왕세자·왕세자빈을 책봉하는 의식, 국왕의 교서를 내리는 의식, 과거 급제자를 발표하는 의식, 양로연을 베푸는 의식 등이 있다.

1년 중 가장 먼저 행해지는 의식은 정월 초하루와 동지, 중국 황제의 생일에 국내에서 행한 축하 의례인 '망궐례'(望闕禮)다. 가례(嘉禮)라고 부르는 하례 의식 중에서 가장 중요하고 화려한 의식이 중국 황제를 위한 의식이었다는 점은 슬프기도 하고 화도 나지만, 이는 당시 조선의 상황을 알려주는 지표 중 하나다. 또한 외국의 사신을 맞는 행사도 빼놓을 수 없다. 중국이나 인접한 국가의 사신이 왔을 때 국가에서는 연회를 베풀었고, 여기에 악대와 함께 반드시 휘가 쓰였다.

조금 의외롭지만 군사와 관련한 의식에서도 휘가 사용되었다. 임금이 참여하여 활을 쏘고 이를 관람하는 의식인 '사우사단의'(射于射壇儀)는 조선의 매우 중요한 군사 의례였다. 정조가 1795년 윤2월 9일부터 16일까지 아버지 사도세자의 능이 있는 화성 현륭원(顯隆園)으로 행차했을 때도 활 쏘는 의식은 빠지지 않았다. 화성 행차 중이었던 윤2월 14일 정조는 양로연을 마치고

2015년 영성제 복원 공연, 국립국악원 정악단

<정지급성절망궐행례지도>, 『세종실록』 권132 20a, 15세기, 41.1×23센티미터, 서울대학교 규장각

득중정(得中亭)이라는 정자에서 이 의식을 거행하였다

　득중정은 '가운데를 손에 넣다'라는 이름처럼 활터에 세운 정자다. 1790년에 정조는 이 활터에서 활을 쏘아 네 발을 명중시켰고, 이를 기념하여 득중정이라는 이름을 붙였다. 화성 행차가 있었던 1795년에는 화성의 노래당(老來堂) 뒤쪽으로 득중정을 옮겨 지었다. 활쏘기에 무슨 음악이 필요할까 싶지만, 활을 쏘는 의식은 군례 가운데 매우 중요한 의식으로 엄격한 의례가 존재했다.

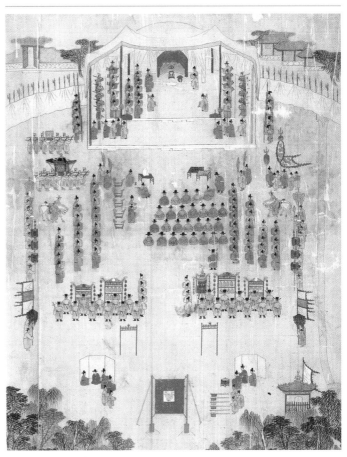

〈화성행행도팔첩병〉 중 제6폭, 1796년
경, 비단에 채색, 147×62.3센티미터,
삼성미술관 리움(위)
휘 부분 확대(아래)

그 기록이 『세종실록』에 남아 있다.

> 술이 세 순배 돌면, 판통례(判通禮)가 서편계(西偏階)로부터 올라가
> 서 어좌(御座) 앞에 나아가 부복하고 꿇어앉아, 유사(有司)가 이미 활
> 쏘기를 갖추었음을 아뢴다. (…) 전하가 자리에서 내려오면 음악이
> 시작되고, 활 쏘는 자리에 올라가면 음악이 그친다. 활을 받든 사람
> 이 북향하여 꿇어앉아 활을 올리고, 이를 마치면 물러가서 이전 자리
> 로 돌아간다. 다음에 화살을 받든 사람이 낱낱이 올려 바치는데, 임
> 금이 활을 쏘고자 하면 헌가(軒架)에서 먼저 〈화안지악〉(和安之樂)
> 3절(節)을 연주하고, 제1의 화살은 제4절과 서로 응하고, 제2의 화살
> 은 제5절과 서로 응하여, 제7절에 이르면 음악이 그친다.[6]

이 내용을 통해 임금이 얼마나 피곤한 자리인지를 절감할 수
있다. 신하들에게 하례주를 받고 또 내리고, 그것이 세 순배를 돌
아야 활쏘기가 시작된다. 음악을 들으며 활 쏘는 자리로 걸어 나
가면, 〈화안지악〉이라는 음악의 한 절을 다 듣고 활을 쏜다. 음악
을 듣고 활쏘기를 네 번이나 반복한다. 올림픽에서는 한 번 활쏘
기에도 숨소리조차 조심하는데, 그 음악을 다 듣고 집중해서 활
을 쏘아야 하고, 또 한 절을 마칠 때를 모두 알아야 하다니. 심히
피곤한 일이 아닐 수 없다.

마지막으로, 음악이 연주되지 않는 궁중 장례 의식에서도 휘
가 편성되었다. 왕위를 이어받는 의식인 사위(嗣位)와 삼년상을
마친 뒤 종묘에 신위를 모시는 부묘의(祔廟儀) 등이 그러하다. 국

상이 났을 때는 3년간 음악을 연주하지 않는다. 이것은 법으로 정해져 있었다. 그러나 국가의 상징인 악대의 위엄을 드러내고자 악대를 모두 배치하고 협률랑도 제 위치에 선다. 다만 음악은 연주하지 않는다. 이를 '진이부작'(陳以不作)이라 한다.

이처럼 휘와 조촉은 조선왕조 500여 년 동안 기쁜 일, 슬픈 일에 모두 함께해왔다. 그들은 의례 속 의식과 음악을 이어주는 소통의 메신저이며, 현재에도 여전히 전승되고 있다.

하지만 오늘날 휘와 조촉은 그 역할이 줄어들어 녹슨 청동거울로 남았다. 놀라운 기술력의 상징이자 뛰어난 예술품이었던 청동거울이 현대에는 옛 영광을 간직한 유물에 불과한 것처럼 말이다.

공연화된 제례에서 휘를 든 협률랑은 더는 악대의 지휘자가 아니다. 예술적 기량을 뽐낼 수 있는 악기가 아니기 때문에 연주단의 막내가 휘를 도맡고, 박(拍)의 호쾌한 소리 이후에나 슬며시 고개를 든다. 또한 옛 흔적이나마 찾을 수 있는 휘와 달리, 조촉은 전승조차 이루어지지 않았다. 이제는 야심한 밤에 제례를 거행하지 않고, 해가 지고 난 뒤 행해지더라도 밝은 조명이 악대를 비추기 때문이다. 쓸모를 다한 것이다. 조촉은 2014년 국립국악원 사직대제 복원 공연을 위해 재현된 이후 2015년 국립국악원 정악단 정기 공연 '대한의 하늘, 고종대례의' 복원 공연에 편성되었을 뿐, 실제 제례에서 사용하지 않고 있다.

오늘날 종묘제례악이나 사직제례악과 같은 의식음악은 음악적 예술미의 극치를 살려낸 공연물이다. 그러나 그곳에는 예전과

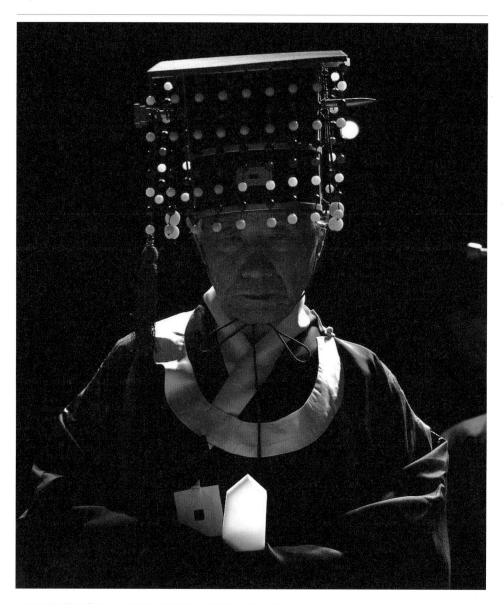

2014년 사직대제 복원 연주, 국가무형문화재 제111호 사직대제 보유자 이건웅

같은 왕도, 신하도, 신(神)도 존재하지 않는다. 다만 휘가 아직 악대의 한 귀퉁이에 남아 엄격하고도 화려한 궁중 의식을 상상하게 한다. 휘는 과거와 현재의 연결 고리인 것이다.

악대의 지휘자, 협률랑

휘는 협률랑이라 불리는 관리가 담당한다. 여성 중심의 연향에서는 예외적으로 여집사(女執事)가 그 역할을 맡고, 멀리 궁 밖으로 나가거나 의례의 특수성이 있을 경우 다른 관리가 대행하기도 했지만, 대부분은 음악 기관인 장악원 소속 관리가 맡았다.

요즘의 국가 의전으로 상상한다면, 국빈을 모시는 자리에 국립국악원 연주단원이 파견되고 예술 감독이 휘를 든 셈이다. 만약 무전기가 없어서 휘로 신호를 해야만 한다고 가정할 때 휘를 든 예술감독은 얼마나 초조할까. 등퇴장하거나 연설을 마치고 분위기를 고조시켜야 할 때 음악이 있다면, 그 의식은 음악의 힘으로 더할 나위 없이 훌륭해질 것이다. 반대로 국빈이 연설할 때 음악을 연주하여 방해하거나, 또 퇴장하는데 깜박해서 음악 연주 시기를 놓친다면 징계를 면치 못할 것이다. 하물며 조선시대라면 어떨 것인가. 이번에는 악대의 최고 책임자인 협률랑의 일화를 살펴보고자 한다.

협률랑은 물론 수고를 한 만큼 성과급을 받기도 했다. 상에 후한 왕은 조선조 9대 임금인 성종이었다. 『경국대전』(經國大典)을

반포했으며, 음악적으로는 『악학궤범』을 완성시킨 성종은 특히 선농제를 잘 치르는 관리에게 후하게 상을 내렸다. 즉위 7년째 인 1475년 1월 25일에는 선농제에 참여한 협률랑 고태정(高台鼎) 에게 어린 말 한 필을 내려주었다. 성종 당시 큰 말 한 필이 면포 90필이었고, 면포 한 필에 쌀이 4~5두(32~40킬로그램)였던 것을 생각하면 후한 상이었다. 물론 성종은 본래 신하들에게 상을 잘 하사하는 왕으로 손꼽히지만, 특히 협률랑에게 말을 하사한 임금 은 성종이 유일하다.

성종 19년과 24년에는 선농제에서 고생한 협률랑 윤채(尹埰) 경임(慶紝)·한충순(韓忠順)의 직급을 올려주었다. 조선시대 관리 들은 1품에서 9품까지 구분되었고, 각 품마다 정(正)과 종(從)으 로 나뉘었으며, 정과 종은 다시 각각 상(上)과 하(下)로 구성되었 다. 총 36등급이었던 셈이다. 이를 칭하는 용어가 자급(資級)인데, 성종은 세 명의 협률랑을 1자급씩 올려주는 후의를 베풀었다. 성 종 이후에는 인조가 태묘에 참여한 협률랑 심 달(沈闥)에게 활 1정을 하사했다. 이처럼 노고를 치하하며 상을 주기도 했지만, 잘못했다고 벌을 주는 일도 있었다.

영조 5년인 1729년에는 영녕전 제례에 참석 하지 않고 대신할 관리를 보낸 장악원 주부(종 6품) 홍중범(洪重範)을 파직하라는 상소가 사간 원에서 올라왔다. 요즘으로 치면, 마땅히 가야 할 곳에 임시직을 보낸 공무원을 고발하는 기사

휘·조촉 부분 확대

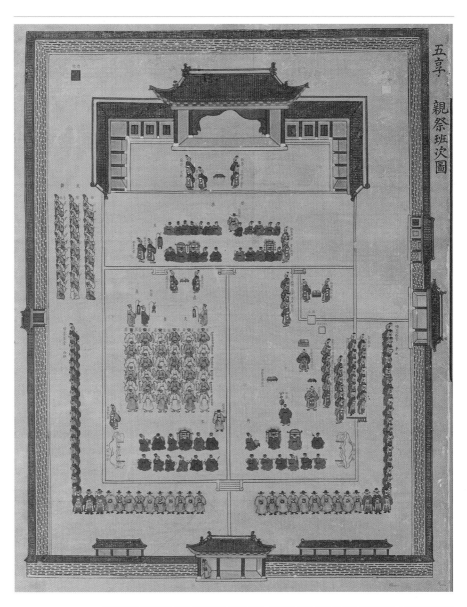

五亨 親祭班次圖

〈종묘친제규제도설〉 병풍 중 제7폭, 조선 후기, 비단에 채색, 180.8×54.3센티미터, 국립고궁박물관

가 터져서 청와대에 보고가 올라간 셈이다. 결국 홍중범은 파직 당했다.

이보다 더 무거운 사건은 정조 대에 일어났다. 정조 20년인 1796년 12월 종묘 납향제의 음악 연주가 문제시되었던 것이다. 매년 음력 12월에는 종묘와 사직에 지난 한 해의 농사와 그 밖의 일을 고하고는 했는데, 민가에서도 조상신에게 제사를 지내고 꿩 강정이나 토끼 전골 등 절기 음식을 해서 먹을 정도로 큰 행사였다.

이날 정조는 종묘에 직접 행차하지 못하고 호조 판서 이시수 (李時秀, 1745~1821)를 대신 보냈다. 제사를 다녀와 임금이 이시수에게 신을 맞이하는 음악을 언제 시작했는지 물었는데, 이시수가 대답하기를 "4경(四更) 1점(一點)에 시작하였으며, 다 연주하는 데에 걸린 시간은 경고(更鼓)를 두 번 치는 정도에 불과한 듯하였습니다"[7]라고 대답했다. 이에 정조는 신을 맞이하는 음악이 그렇게 짧을 수가 없다면서 음악을 빼먹었거나 줄여서 연주했을 것이라며, 당시 장악원 제조와 협률랑을 파직하고 박을 잡은 집박전악은 형조 판서로 하여금 엄히 다스리도록 했다.

과연 4경 1점에서 경고를 두 번 치기까지 요즘 시간으로 얼마나 걸릴까? 경(更)은 밤을 나누는 시간 단위다. 보통 해가 지는 일곱 시부터 해가 뜨는 다섯 시까지를 말하며, 이는 계절마다 조금씩 다르다. 경은 다시 점(點)이라는 단위로 나누어지는데, 1경이 5점으로 구성된다. '하룻밤=5경=25점'인 셈이다. 따라서 1점은 대략 24분 정도다.

이 점이 바뀔 때마다 북과 징으로 시간을 알려주는데, 예를 들어 4경 1점이면 북 네 번, 징 한 번을 울린다. 또 시간을 명확히 알려주려고 이를 다섯 번 반복하였다고 한다. 즉 이시수가 말하는 경고가 두 번 울렸다는 것은 4경 1점부터 '(북소리 네 번+징소리 두 번)×2'까지 북이 울리는 소리를 총 여덟 번 들었다는 것으로 추측된다. 아니라면 정말 북을 두 번 "쿵쿵" 하고 울렸다는 것으로도 해석할 수 있다. 어떻게 설명해도 짧은 시간이다.

오늘날 신을 맞이하는 절차에서 〈보태평〉 중 '희문'을 연주하는 데 약 3분이 소요된다. 이를 아홉 번 반복하면 27분이 걸린다. 이러한 전통은 조선시대 의례의 성전(聖典)처럼 여겨진 『주례』에 있는 "아홉 번 변하면 사람의 신령이 흠향한다"(九變而人神享)라는 말에서 유래한 것이다. 그러나 오늘날의 의식에서는 '희문'을 한 번도 채 연주하지 않는다. 정조가 통곡할 일이다.

마지막으로 협률랑의 진정한 역할을 알려주는 기사가 있다. 음악에 관심이 많았던 학자군주 정조는 장악원 제조 조진관(趙鎭寬, 1739~1808)·이서구(李書九, 1754~1825)와 협률랑 이영유(李英裕, ?~?)를 불러 아버지의 제사인 경모궁 제향에 연주할 음악을 논의했다.

영유가 대답하기를 "신을 맞이힐 때 구성(九成)을 연주하는 것은 너무 더딘 듯합니다. 주자가 남악묘악(南嶽廟樂)에 관해 논한 것에서도 음악이 너무 더디어 사람이 오랫동안 서 있으면 도리어 예절에 흠이 된다고 하였습니다. 대체로 음악의 효용 가치는 간단하면서도 완전

한 것보다 좋은 것이 없으니, 신을 맞이할 때 사성(四成)을 연주하는 것이 좋을 듯합니다." (…) 상이 이르기를, "사일(四佾)[2]은 몇 사람이나 되는가?" 하니, 영유가 아뢰기를 "사일의 수효는 열여섯 사람인데 인솔하여 나가고 들어갈 때는 단일 음악을 연주하는 것이 간편할 듯합니다" 하고, 서구는 아뢰기를 "제향 때의 악률은 매우 중대한 사안이므로 함부로 고쳐서는 안 됩니다" 하였다.[8]

위 담화에서 보이듯 협률랑은 제례음악의 실정을 누구보다 잘 알고 왕에게 간언하는 역할을 맡았다. '한 곡을 아홉 번 반복하는 것이 너무 길다', '무용수가 등퇴장할 때는 간단하게 한 곡만 연주하자' 등 현장에서 몸소 겪은 문제점을 정리하고 대처법을 생각하여 임금에게 고하고 또 악대를 지휘하는 일이 협률랑의 소임이었다. 제례 의식인 만큼 이상(理想)과 편리(便利)가 충돌하지 않을 리 없지만, 그럼에도 불구하고 협률랑은 악대의 실질적 상황을 고변하는 대표자였다.

국가의 위엄, 봉황과 용

현재 남아 있는 조선시대 여러 기록에서는 휘와 조촉을 어떻게 기록하고 있을까? 우선 휘를 살펴보면 대부분 크게 다르지 않다.

휘의 자루 꼭대기에는 용머리를 조각하여 꽂고, 2미터가 넘는 긴 나무 자루(竿子)와 용머리 사이를 곡철(曲鐵)로 연결한다. 기다

2 사일무를 말한다. 가로로 네 명, 세로로 네 명이 줄을 맞추어 추는 제례용 의식무다.

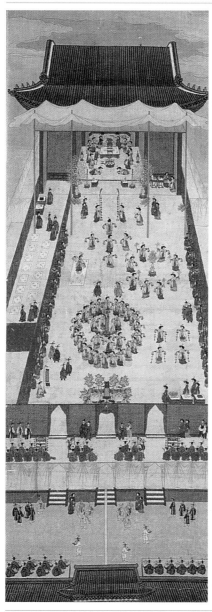

〈무신년진찬도〉 병풍 중 제7폭, 1848, 비단에 채색, 141.5x49.5센티미터, 국립중앙박물관(왼쪽) 휘 부분 확대(오른쪽)

란 분홍색 비단에 승천하는 용과 구름을 수놓아 용의 입에 걸고, 비단의 끝에는 색술[3]을 드리운다. 휘의 받침대에는 규화(葵花), 즉 해바라기 문양과 구름 모양을 조각한다.

대부분 분홍색 비단(纁帛)이라고 기록하고 있으나, 원나라의 『대성악보』에는 위에는 검은색, 가운데는 붉은색, 아래는 황색 비단을 사용했다고 전한다. 이와 같은 모습이 〈무신년진찬도〉(戊申年進饌圖)에 남아 있다. 무신년 진찬은 헌종 14년인 1848년 창경궁 통명전(通明殿)에서 순원왕후의 육순과 신정왕후의 망오(望五, 41세)를 기념한 잔치다.

용은 신령스러운 동물이다. 또 임금을 상징하는 동물이기도 하다. 왕위에 오르기 전의 상태를 잠룡(潛龍)[4]이라 표현하고, 임금의 얼굴은 용안(龍顔)이라 한다. 임금의 옷은 용포(龍袍)라 하여 용을 수놓는다. 구름과 함께 그리는 것은 승천(昇天)하는 용, 즉 하늘을 나는 용을 의미하며 임금을 뜻할 때는 용에 다섯 개의 발톱을 그렸다. 규화(葵花)는 풍(風)을 없애주고 눈을 밝게 하는 약효가 있는 꽃으로, 역시 신령스러운 꽃으로 여겨졌다. 우리나라 가곡 중 여창 〈편수대엽〉에서도 이 꽃을 '무당'으로 표현한다.

휘는 어떤 재료로 만들었을까? 정조는 아버지인 사도세자, 장조(莊祖)를 위한 경모궁제례를 지내고자 악기를 만드는 임시관청(樂器造成廳)을 설치했다. 악기의 재료와 값을 기록한 『경모궁악기조성청의궤』에는 휘를 만드는 재료가 상세히 기록[9]되어 있다.

기록에는 재료에 관한 언급과 더불어, 자루에 쓰는 나무는 반드시 2년 이상 키운 것으로 쓰라고 강조하고 있다. 당연히 휘의

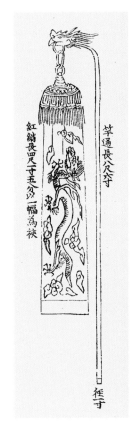

『악학궤범』의 휘

3 가마나 기(旗)에 장식으로 다는 여러 가닥의 색실.
4 물에 잠겨 있는 용.

받침대 재료도 별도로 설명되어 있다. 또한 휘 하나를 만들기 위해 다양한 방면의 장인이 차출된다. 나무를 손질하고 조각하는

『경모궁악기조성청의궤』에 기록된 휘의 재료

『경모궁악기조성청의궤』의 기록	휘 재료
다홍방사주(多紅方紗紬) 4자	다홍색의 비단 1미터 86.6센티미터
상회장(上繪粧)감 모단(冒緞) 너비와 길이 모두 6치	위쪽 장식: 비단 가로·세로 27.9센티미터
하회장(下繪粧)감 황광직(黃廣織) 너비와 길이 모두 6치	아래쪽 장식: 황색 광직 가로·세로 27.9센티미터
다회(多繪) 끈[纓子]감 진홍사(眞紅絲) 6돈	끈: 붉은색 명주실 22.5그램
유소(流蘇)감 오색진사(五色眞絲) 각 2돈	유소: 다섯 가지 색 명주실 각 7.5그램
소(槊)감 홍면사(紅綿絲) 4돈	삭모: 붉은색 명주실 15그램
상하 막이[莫只]감 창병목(槍柄木) 5자	상하 막이: 자루감 나무 1미터 54센티미터
두갑(頭甲)감 산유자(山柚子) 4편(길이 4치, 지름 1치 5푼)	장식: 산유자나무 4편(길이 12.3센티미터, 지름 4.3센티미터)
배목(排目) 갖춘 소원환(小圓環) 네 개	자물쇠 있는 작은 원형 고리 네 개
자루[柄]감 창병목(槍柄木) 한 개	자루: 나무 한 개
정(丁) 갖춘 감잡이[甘佐非] 네 개	못과 작은 보조 철물 네 개
대원환(大圓環) 한 개	큰 원형 고리 한 개
봉두(鳳頭)감 단판(椴板) 1편(길이 1자, 너비 5치, 두께 1치 5푼)	용 조각: 피나무 1편(길이 30.8센티미터, 너비 15.4센티미터, 두께 4.3센티미터)

소목장(小木匠), 나무에 붉은색 도료를 바르는 주칠장(朱漆匠)이
투입되며, 작은 금속 고리나 보조 철물을 만드는 두석장(豆錫匠)
과 오색술을 작업할 매듭장, 바느질을 위한 침장(針匠), 용머리를
칠할 단청장(丹靑匠)은 기본이다. 비단에 용을 수놓을 때는 자수
장(刺繡匠)이 필요하고, 비단에 그림으로 용을 그린다면 화공(畫
工)이 필요하다.

　한편 조촉은 어떤 모습일까? 문헌 속 조촉의 모습은 크게 두
가지로 구분된다. 『악학궤범』에 나온 것과 같은 긴 원통형의 그
림이 있고, 『사직서의궤』에 담긴 것과 같은 구 모양의 그림도 존
재한다. 조촉은 오늘날까지 전승되는 유물이 없기에 정확한 모습
을 추측하기 어렵다. 그러나 〈무신년진찬도〉에 보이는 통명전 야
진찬(夜進饌)[5]의 조촉을 통해 『사직서의궤』 그림이 등롱의 골격을
표현한 것이고, 『악학궤범』의 그림은 등롱 위에 천을 씌운 모양
을 담은 것이라고 짐작할 수 있다.

　조촉의 구조를 살펴보자. 봉황을 조각한 장식을 자루 꼭대기
에 꽂고 봉황의 머리와 자루를 곡철로 연결한다. 위아래로는 검
은 비단 띠를 두른 붉은색 큰 등을 봉황의 부리에 걸고, 검은색
장식 띠를 세 가닥 내린다. 이를 낙영(落纓)이라 하는데, 낙영의
끝에는 작은 장식을 단다. 틀이 되는 등롱은 금속이나 대나무로
만들고, 위아래를 구름 모양의 나무 조각(雲頭)으로 장식하며, 등
롱 안에 초를 켠다. 받침대에는 휘와 동일하게 규화와 구름 모양
을 조각한다.

　봉황 역시 상상 속의 동물로, 임금을 상징한다. 봉(鳳)은 수컷

5　저녁에 열리는 연회.

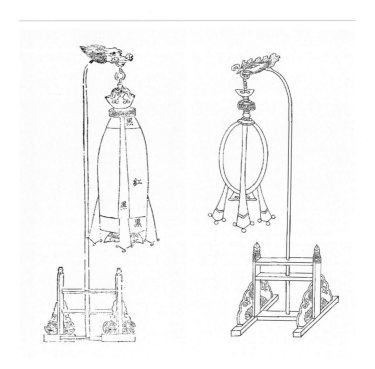

『악학궤범』의 조촉(왼쪽)과 『사직서의궤』의 조촉(오른쪽)

이고 황(凰)은 암컷인데 항상 쌍으로 봉황이라 불리며, 군자(君子)의 나라에서 나타났다고 한다. 이 새가 나타나면 세상이 평화로워진다고 믿었고, 또 태평성대의 시절에 나타난다는 전설이 있어서,[10] 임금이 성군(聖君)임을 표방하는 상징물로 쓰였다.

한편 3미터에 달하는, 이처럼 큰 등은 어떤 재료로 만들었을까? 이 역시 『경모궁악기조성청의궤』에 상세히 기록되어 있다.[11]

조촉 등롱에 씌우는 천은 무늬가 있는 다홍색 비단을 사용했

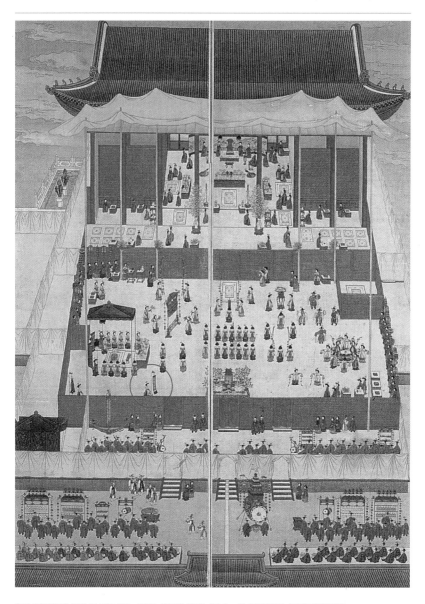

〈무신년진찬도〉 병풍 중 제5·6폭, 1848, 비단에 채색, 141.5×49.5센티미터, 국립중앙박물관

고 위아래를 검은 비단으로 장식했다. 등롱의 움직임에 따라 천이 촛불에 타지 않도록 틀에 잘 맞게 제작해야만 했을 것이다.

이처럼 휘와 조촉은 다른 악기에 비해 다양한 재료로 만들며 장인의 수고로움을 바탕으로 완성된다. 또한 비단에 그려진 그림과 장식된 유소는 예술 작품이기도 하다. 섬세한 조각과 장식물

『경모궁악기조성청의궤』에 기록된 조촉의 재료

『경모궁악기조성청의궤』의 기록	조촉 재료
위리철(圍里鐵) 여섯 개	굽어진 쇠 여섯 개
원경철(圓經鐵) 한 개 상하 대(臺)를 갖춤	원형 쇠 한 개와 위아래 대를 갖춤
상하 모퉁이막이(隅莫只) 추목(楸木) 2편(길이 1자 2치, 너비 6치)	상하 막이: 가래나무(길이 36.9센티미터, 너비 18.4센티미터)
옷 입힐(衣) 감 다홍유문사(多紅有紋紗) 2자 5치	등롱: 무늬가 있는 다홍색 비단 1미터 17센티미터
상하 단(端)감 흑유문사(黑有紋紗) 2자 5치	상하 선단: 무늬가 있는 검은색 비단 1미터 17센티미터
낙영(落纓)감 흑유문사 세 편(길이 2자 5치, 너비 4치)	낙영: 무늬가 있는 검은색 비단 세 편(길이 1미터 17센티미터, 너비 18.7센티미터)
자루(柄)감 가시목(加時木) 한 개(길이 8자, 지름 2치)	자루: 가시나무 한 개(길이 2미터 46센티미터, 직경 6.16센티미터)
아항철(鵝項鐵)과 원환(圓環) 각 한 개	거위목철과 둥근 고리 각 한 개
봉두(鳳頭)감 단목(椴木) 한 개(길이 1자, 너비 5치, 두께 2치)	봉황 조각: 피나무 한 개(길이 30.8센티미터, 너비 15.4센티미터 두께 4.3센티미터)

2014년 국립국악원 사직대제 복원 연주, 의례자 한갑수

로 치장된 하나의 의물(儀物)은 국가와 국가의 군주, 임금의 위엄을 드러내는 상징물이었다.

언어를 넘어선 악기, 이상향을 구현하다

도입부에서 휘와 조촉이 중국의 법도를 따른 것이라 언급한 바 있다. 중국 한나라, 당나라, 송나라에도 협률랑이라는 관직이 존재했다.[12] 우리는 왜 이 많은 아악기와 아악기에 사용되는 의물을 중국에서 수입했고, 그 법제를 따라야 한 것일까? 이 점을 짚고 넘어가지 않을 수 없다. 그 해답의 근거를 『악학궤범』에서 찾을 수 있다.

> 휘는 주나라 사람이 만든 것이다. 후세에는 협률랑이 휘를 잡고 악공을 지휘하였다. 「당악록」의 훈간(暈干)이 바로 이것이다.[13]

휘의 제도는 주나라에서부터 시작되었다는 문구가 주목된다. 왜냐하면 주나라는 유교의 이상 국가이기 때문이다. 당시 동북아시아에는 유교 사상이 뿌리 깊게 자리했고, 특히 조선이라는 국가에서는 절대적 영향력을 끼치고 있었다. 그래서 조선은 주나라라는 이상향의 의례를 구현해내고자 몇 차례나 악기를 수입하고, 그 체제를 정비한 것이다. 체제나 법도를 바꿀 때 반드시 『주례』나 『서경』 등의 출처를 밝힌 것 또한 유교 이념에 어긋나지 않게

2015년 '대한의 하늘, 고종대례의' 복원 공연, 의례자 김성기·이상훈

합당한 논리를 가지고 변하고자 했기 때문이다.

　따라서 아악대는, 특히 휘와 조촉은 유교를 바탕으로 하는 한국·중국·일본이 모두 공유하는 의전(儀典) 형태였다. 오늘날 대부분의 국가가 미국식, 정확히는 유럽식 군악대를 소유하고 있고, 공통된 많은 곡을 연주하는 것과 동일한 맥락이다. 사대(事大)라고 할 수도 있겠지만, 각국이 통역을 거치지 않고 자연스럽게 국격을 드러낼 수 있는 음악적·의식적 장치라고도 설명할 수 있겠다. 같은 음악과 같은 악기, 같은 순서로 구성된 의식. 그러나 악대의 규모와 악기의 화려함, 절차의 세밀함을 통해 그 국가의 위상을 언어보다 빠르고 직접적으로 표출해낼 수 있다. 아악대는 국가의 위상을 나타내는 얼굴인 것이다.

"드오!"

외침과 함께 조촉의 등불이 높게 걸린다.

내 마음속에 조촉 등이 빛난다. 역사를 찾아가는 징표다.

양영진

한양대학교 대학원에서 음악학 박사과정을 수료하였다. 현재 국립국악원에서 학예연구사로 재직 중이며, 진주교육대학교 대학원에 출강하고 있다. 주 연구 분야는 불교음악으로, 한국 사찰에서 연행되는 불교 의식에 관심이 있다. 공저로 『진관사 수륙재의 민속적 의미』(민속원, 2012)와 『한국 수륙재와 공연문화』(글누림, 2015)가 있다.

● 휘의 구조

* 현행 휘·조촉은 고문헌에 보이는 것과 그 형태가 다르므로
실사 사진으로 갈음했다.

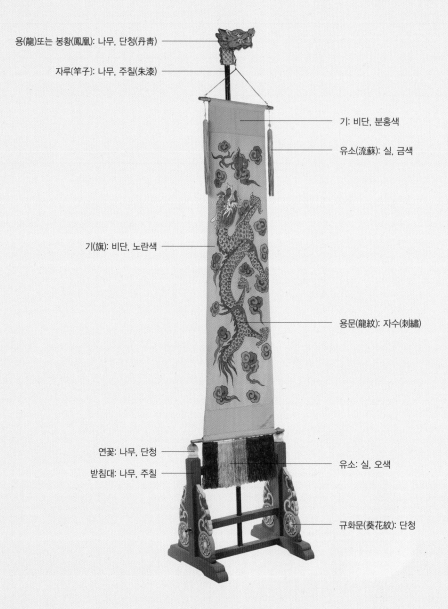

용(龍)또는 봉황(鳳凰): 나무, 단청(丹靑)

자루(竿子): 나무, 주칠(朱漆)

기: 비단, 분홍색

유소(流蘇): 실, 금색

기(旗): 비단, 노란색

용문(龍紋): 자수(刺繡)

연꽃: 나무, 단청

받침대: 나무, 주칠

유소: 실, 오색

규화문(葵花紋): 단청

2미터가 훨씬 넘는 긴 나무 봉 위에 채색한 용의 머리를 장식한다. 용머리 아래로 고리를 달아 매우 긴 족자형 기
(旗)를 매단다. 기는 위아래를 분홍색 비단으로 장식하고, 가운데에는 구름 사이를 날아다니는 용을 수놓는다. 기의
위와 아래는 긴 막대로 고정되어 있는데, 이 막대에 색실을 달아 꾸민다. 휘를 세워두기 위한 받침대는 나무로 만들
며, 해바라기와 연꽃을 조각하여 화려하게 채색한다.

● 조촉의 구조

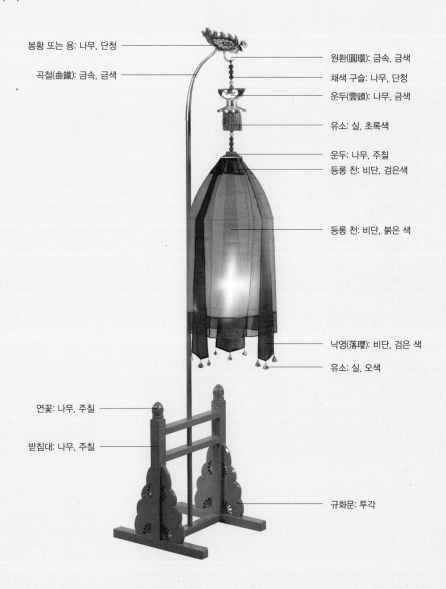

봉황 또는 용: 나무, 단청

곡철(曲鐵): 금속, 금색

원환(圓環): 금속, 금색

채색 구슬: 나무, 단청

운두(雲頭): 나무, 금색

유소: 실, 초록색

운두: 나무, 주칠

등롱 천: 비단, 검은색

등롱 천: 비단, 붉은 색

낙영(落瓔): 비단, 검은 색

유소: 실, 오색

연꽃: 나무, 주칠

받침대: 나무, 주칠

규화문: 투각

3미터에 달하는 긴 나무 자루 위에 완만하게 휘어진 금속 기둥을 꽂고 그 위에 채색한 봉황의 머리를 장식한다. 봉황의 아래로 둥근 고리를 달아 오색으로 채색된 구슬과 구름 모양의 조각을 길게 연결한다. 그 아래 등을 매다는데, 얇은 뼈대로 이루어진 등롱에 위아래를 검은색 띠로 장식한 붉은 비단을 씌운다. 등에는 낙영이라고 하는 검은색 비단 끈을 장식하는데, 그 아래쪽 끝에는 구슬이나, 오색실과 같은 작은 장식을 더한다. 조촉을 세워두기 위한 받침대는 나무로 만들고, 해바라기와 연꽃을 조각하여 화려하게 장식한다.

후주

1장 청화한 중용의 소리, 편경·특경

1 『世宗實錄』卷29 世宗 7年 8月 26日

2 『世宗實錄』卷59 世宗 15年 1月 1日

3 『世宗實錄』위와 같음.

4 『國朝五禮序例』卷2 「嘉禮 · 殿庭軒架圖說」

5 成俔 外, 『樂學軌範』卷6 「鄕部樂器圖說」 '特磬'

6 成俔 外, 『樂學軌範』卷6 「鄕部樂器圖說」 '編磬'

7 『樂學軌範』위와 같음.

8 송지원 지음, 「규장각 소장 조선 왕실의 악기제작 의궤 고찰」 『국악원논문집』 제23집, 서울 국립국악원, 2011), 172~174쪽.

9 현재 서울대학교 규장각 한국학연구원이 소장하고 있는 악기 제작 관련 의궤는 모두 4종이다. 『제기악기도감의궤』(규13734), 『인정전악기조성청의궤』(규14264), 『경모궁악기조성청의궤』(규14265), 『사직악기조성청의궤』(규14266).

10 경편 제작 내용은 「편경 경편 조율 과정 조사」(국립국악원 지음, 『국악기 연구 보고서 2011』, 국립국악원, 2011) 194~207쪽을 참조.

2장 위엄과 기술력의 상징, 편종·특종

1 『世宗實錄』卷43 世宗 11年 3月 13日 "請將編鍾之制, 從厚薄鑄成"
"주종소(鑄鍾所)에서 정문하기를, '이제 편종의 체제를 살펴본즉, 송나라 인종(仁宗) 때에 범진(范鎭)이 만든 편종은 황종(黃鍾)으로부터 응종(應鍾)에 이르기까지 그 종체(鍾體)의 대소에 따라 그 소리의 청탁(淸濁)을 정하고 그 후박(厚薄)의 정도는 본조의 것과 같사옵고, 중국에서 가져온 편종은 황종으로부터 응종에

이르기까지 그 종체의 후박(厚薄)에 따라 그 소리의 청탁을 정하고 그 대소의 규격은 같사오니, 이번에 주조할 종은 범진의 체제에 따라서 종의 대소를 가지고 주조할 것입니까, 구종(舊鍾)의 체제에 따라서 종의 몸체의 후박으로써 주조할 것입니까. 또 전조 때에 중국에서 가져온 편종에는 그림이 있어 사치스럽고 화려하였사오며, 병술년에 중국에서 내린 편종(編鍾)은 그림이 없으며 질박하고 검소하였습니다. 앞으로 어느 종의 체제에 따라서 주조하오리까. 제향(祭享)에는 검소한 악기를 쓰고 조회에는 화려한 악기를 쓰는 것이 어떠하오리까' 하였사오니, 청하옵건대 편종의 체제는 몸체의 후박을 좇아 주조하되 모두 병술년에 중국에서 내린 편종의 체제를 따라서 주조하게 하소서."

2 『世宗實錄』卷147 世宗 12年 2月 19日

3 『太宗實錄』太宗 6年 閏7月 13日 ; 『世宗實錄』世宗 12年 閏12月 1日

4 『世宗實錄』世宗 11年 2月 8日 "古人鑄鍾之法, 銅錫交入, 斤兩有定, 謂之有齊, 不可加減 (…) 銅錫斤兩, 未能按法交入, 聲不淸和"

5 成俔 外, 『樂學軌範』卷6 「鄕部樂器圖說」 "鍾以銅鐵和鑞鐵而鑄成之."

6 『仁政殿樂器造成廳儀軌』英祖 17年 5月 18日 "編種三十二枚所入 熟銅三百六十斤 鍮鉄二百八斤 含錫三十六斤十五兩 鍮鑞二十九斤七兩"

7 국립국악원 지음, 「세종조 편종 복원 제작」(『국악기 연구 보고서 2010』, 국립국악원, 2010), 67쪽 표 1.

8 편종 제작 과정에 관하여는 「편종 종편 제작 과정 조사」(국립국악원 지음, 『국악기 연구 보고서 2012』, 국립국악원, 2012) 157~172쪽을 참조.

3장 사이좋은 부부를 이르는 악기, 금·슬

1 成白曉 譯註, 『懸吐完譯 詩經集傳 上』(傳統文化硏究會, 1993), 26~31쪽을 참조.

關雎

關關雎鳩 在河之洲

窈窕淑女 君子好逑

參差荇菜 左右流之

窈窕淑女 寤寐求之

求之不得 寤寐思服

悠哉悠哉 輾轉反側

參差荇菜 左右采之

窈窕淑女 琴瑟友之

參差荇菜 左右芼之

窈窕淑女 鍾鼓樂之

2 成白曉 譯註,『懸吐完譯 論語集註』(傳統文化研究會, 1990), 97~98쪽을 참조.

 『論語』八佾 "子曰 關雎 樂而不淫 哀而不傷."

3 成白曉 譯註,『懸吐完譯 詩經集傳 上』(傳統文化研究會, 1993), 364쪽을 참조.

 "妻子好合 如鼓瑟琴."

4 成白曉 譯註,『懸吐完譯 詩經集傳 上』(傳統文化研究會, 1993), 128쪽을 참조.

 定之方中 作于楚宮

 揆之以日 作于楚室

 樹之榛栗 椅桐梓漆 爰伐琴瑟

 정성이 하늘 한가운데 있어 초구에 궁궐을 짓는다

 해 그림자로 방향 가려서 초구에 궁궐을 짓는다

 개암나무와 밤나무를 심고 가래나무, 오동나무, 노나무, 그리고 옻나무를 심어 훗날 베어 거문고를 만들리라

5 成白曉 譯註,『懸吐完譯 論語集註』(傳統文化研究會, 1990), 485~486쪽을 참조.

 『論語』陽貨 "子之武城 聞弦歌之聲(朱子 註: 弦 琴瑟也. 時 子游爲武城宰 以禮樂爲敎 故 邑人皆弦歌也)"

 공자께서 무성에 가시어 현악에 맞추어 부르는 노랫소리를 들으셨다.(주자 주: 현은 거문고와 비파다. 이때 자유가 무성의 읍재가 되어 예악을 가르쳤기 때문에 고을 사람이 모두 현악에 맞추어 노래를 부른 것이다.)

6 성현 외 지음, 이혜구 옮김,『신역 악학궤범』(국립국악원, 2000), 399~401쪽.

 본문의 '자, 치, 푼'은 당시 길이를 재는 단위의 하나다. 한 자는 1미터의 33분의 1(약 30.3센티미터)이며, 한 치는 한 자의 10분의 1에 해당하고, 한 푼은 한 자의 10분의 1에 해당한다.〔한국민족문화대백과사전 편찬부 지음,『한국민족문화대백과대사전 18』(한국정신문화연구원, 1997), 841쪽 참조.〕

7 성현 외 지음, 이혜구 옮김,『신역 악학궤범』(국립국악원, 2000), 396~398쪽.

8 Tsai Tsan-huang,「Toward an Anthropological Analysis of Music History - A Case study of the Chinese Seven-stringed Zither Qin with Reference to 'Symbolism'」(『동양음악』 제23집, 서울대학교 동양음악연구소, 2001), 57쪽.

『중국인물사전』에 따르면 염제 신농씨와 태호 복희씨는 황제 수인씨(黃帝 燧人氏)와 더불어 고대 중국의 신이자 삼황에 속하는 제왕이다. 염제 신농씨는 의약과 농업의 창사자이며, 태호 복희씨는 봄과 생명을 관장했다고 한다.

9 양인리우 지음, 이창숙 옮김, 『중국고대음악사』(솔, 1999), 23~34쪽.

10 송방송 지음, 「국립국악원장서『악서』해제」(『한국음악학 자료총서 10: 악서』, 국립국악원, 1982), 3쪽.

11 이왕직 편, 『조선아악기사진첩 건』(국립국악원, 2014), 236~241쪽 재인용. 원문은 '야마다 시나에 지음, 『조선아악기 해설』(1935), 1책 78면, 16.2×23.5센티미터, 필사본'의 등사본.

12 金富軾, 『三國史記』卷32「樂志」"玄琴之作也 新羅古記云 初 晋人以七絃琴 送高句麗 麗人雖知其爲樂器而不知其聲音及鼓之之法 購國人能識其音而鼓之者 厚賞 時 第二相王山岳 存其本樣 頗改易其法制而造之 兼製一百餘曲 以奏之"

"처음에 진(晉)나라 사람이 7현금을 고구려에 보냈다. 고구려 사람들이 비록 그것이 악기인 줄은 알았으나, 그 음률과 연주법을 알지 못하여 나라 사람 중에 그 음률을 알아서 연주할 수 있는 자를 구하여 후한 상을 주겠다고 하였다. 이때 둘째 재상인 왕산악(王山岳)이 7현금의 원형을 그대로 두고 만드는 방법을 약간 고쳐서 이를 다시 만들었다."

羅貫中, 『三國志』卷30「魏書」東夷傳"弁辰 (…) 送喜歌舞飮酒. 有瑟, 其形似築, 彈之亦有音曲"

"변진의 풍속은 노래 부르기와 춤추기를 좋아하고 술 마시기를 즐긴다. 슬이 있는데 모양은 축과 비슷하고, 그 악기로 타는 악곡이 있다."

13 양인리우 지음, 이창숙 옮김, 『중국고대음악사』(솔, 1999), 576~607쪽.

14 鄭麟趾 外, 『高麗史』卷70 5b4~6a9, 7a3~8a3

15 『世宗實錄』卷128 21a~23a

16 『세종실록』권26 세종 6년 12월 4일 을사 네 번째 기사, '새로 만든 악기를 조회할 때뿐 아니라 연향할 때에도 합주하게 하다' 참조. 세종 6년인 1424년 12월 4일 『세종실록』의 기록에 따르면, 당시 신하들이 임금을 알현하는 의식인 조회에서 이미 금과 슬을 연주했고 각종 연향에서도 이를 사용했다.

禮曹啓 "今新造琴瑟大箏笒箏笙竽和等樂器. 獨於朝會奏之. 請自今幷於宴享合奏" 從之.

예조에서 계하기를, "새로 만든 금·슬·대쟁·생·우·화 등 악기를 조회할 때만 연주하고 있으나, 앞으로는 연향할 때에도 합주하게 하소서" 하니, 그대로 따랐다.

17 成俔 外, 『樂學軌範』卷2 3b~4a 『악학궤범』 영인본(국립국악원, 2011), 96~97쪽 참조.

18 성현 외 지음, 이혜구 옮김, 『신역 악학궤범』(국립국악원, 2000), 103쪽.

19 신경숙 지음, 「조선조 외연의 〈가자와 금슬〉」(『한국시가연구』 제31집, 한국시가학회, 2011), 133~143쪽.

20 조유미 지음, 「금도의 전통적 개념과 현대적 해석」(『음악과 문화』 제21호, 세계음악학회, 2009), 17~25쪽.

21 송지원 지음, 「조선 중화주의의 음악적 실현과 청 문물 수용의 의의」(『국악원논문집』 제11집, 국립국악원, 1999), 233쪽.

22 조선 후기 7현금의 신 유행과 관련한 내용은 '송혜진 지음, 「조선 후기 중국 악기의 수용과 정악 문화의 성격-양금·생황·7현금을 중심으로」(『동양예술』 5호, 동양예술학회, 2002)'의 내용을 참조.

23 진동혁 지음, 『주석 이세보시조집』(정음사, 1985), 83쪽.

24 송지원 지음, 「조선 중화주의의 음악적 실현과 청 문물 수용의 의의」(『국악원논문집』 제11집, 국립국악원, 1999), 244~246쪽; 송지원 지음, 「19세기 유학자 유중교의 악론-『현가궤범』을 중심으로」(『한국음악연구』 제28집, 한국국악학회, 2000), 118쪽.

4장 바람이 전하는 고대의 소리, 약·적

1 成俔 外, 『樂學軌範』 券6 「雅部樂器圖說」 '籥' 31b3 "周禮圖云籥如篴三孔而短主中聲而上下之"

2 成俔 外, 『樂學軌範』 券6 「雅部樂器圖說」 '篴' 35a2 "周禮圖云篴舊四孔京房加一孔備五音今笛也"

3 성현 외 지음, 『악학궤범-호사문고(蓬左文庫) 소장본』(국립국악원, 2011), 278~279쪽.

4 성현 외 지음, 『악학궤범-호사문고 소장본』(국립국악원, 2011), 284~285쪽.

5 김승룡 편역주, 『악기집석』(청계, 2002), 77쪽.

6 김승룡 편역주, 위의 책, 160쪽.

5장 역사의 정취가 서려 있는 소·관

1 『時樂和聲』 卷4 「樂器度數」 "排簫勒於有虞氏 有虞氏以黃帝律管製爲韶樂 然後以此律管乃淵源之所從起也"

2 鄭麟趾 外, 『高麗史』 卷71 「樂志」 "睿宗九年六月甲辰朔安稷崇還自 (…) 信使安稷崇回俯賜卿新樂 (…) 簫一十面朱漆縷金裝"

3 南原有梁生者, 早喪父母, 未有妻室, 獨居萬福寺之東. 房外有梨花一株, 方春盛開, 如瓊樹銀堆, 生每月夜, 逶巡朗吟其下. (詩曰: 一樹梨花伴寂廖, 可憐辜負月明宵. 靑年獨臥孤窓畔, 何處玉人吹鳳簫. 翡翠孤飛不

作雙, 鴛鴦失侶浴晴江. 誰家有約敲碁子, 夜卜燈花愁倚窓.)

4　仙藥玄歌音韻美 鳳簫玉管響聲高

5　『時樂和聲』卷4「樂器度數」"左手執簫 從右吹起 氣麤則聲大而滯 氣緩則聲啞而散欲 脣噓之則聲雅而淡 脣仰急吹則聲淸 脣俯緩吹則聲濁"

6　『世宗實錄』卷19 禮曹啓 "樂工常時肄習所用琴瑟, 大箏, 笙, 鳳簫等樂器, 請公備材物造作, 分給于雅樂署, 典樂署, 令工人勿論公私處, 常時肄習" 從之.

7　『世宗實錄』卷19 上召見弼善李延德, 問曰: "笙簧與吹簫之法, 近已釐正乎?" 延德曰: "近頗就緒, 而猶有未備者耳" 上曰: "延德爲人, 淡泊安靜, 必於凡事, 善爲窮理. 樂章節奏, 亦皆詳知耶?" 延德曰: "少時適見律呂諸書, 略知次第, 然敢曰詳解乎?" 上曰: "雖粗淺之事, 至理無不存焉. 我國諺書, 皆以方言解之, 而無所窒礙, 此亦至理之所存矣" 延德曰: "諺書, 亦從音律中出也. 律有十二, 諺書亦當爲十二音. 而我國之諺, 一行各十一字, 二字相配, 各有陰陽, 而律至末音, 獨一字而無配, 所以我國之律有未備也" 上仍命延德, 更加校定.

8　『世宗實錄』卷132 "三方各設編鐘三, 編磬三. (…) 次簫次篪次㼒次缶次壎各十爲一行, 俱北向."

9　陳暘, 『樂書』卷42「周禮訓義」"蓋其狀如籥笛而六孔, 併兩管而吹之, 所以道陰陽之聲·十二月之音也"

10　成俔 外, 『樂學軌範』卷6「雅部樂器圖說」樂書云, "先王之制管所以達陰陽之聲 然陽奇而孤陰偶而羣 陽大而寡 陰小而衆 陽顯而明 陰幽而晦"

11　陳暘, 『樂書』卷42「周禮訓義」廣雅曰, "管象篪, 長尺圍寸六孔無底"

12　『詩經』卷19「周頌 思文」

13　陳暘, 『樂書』卷42「周禮訓義」"'管'은 '筦'이라고도 쓴다."

14　成俔 外, 『樂學軌範』卷6「雅部樂器圖說」"按造管之制用烏竹削去一面並兩爲之俾作雙聲 上端第一節後刳刻以通節隔 按孔凡五上 兩端以上下脣憑而吹之聲從後穴而出 用黃生絲因竹圍大小造纓縷細結之."

6장　평화와 조화를 전하는 울림, 훈·지·부

1　과학원 고전연구소 지음, 『고려사』 제6책(평양: 과학원 출판사, 1966), 473쪽.
　鄭麟趾 外, 『高麗史』 卷71 樂2·志25 3b4~7 「唐樂」 '獻仙桃' '東風報暖詞' "東風報暖到頭嘉氣漸融怡巍峩鳳闕起鼇山萬仞爭雲涯 梨園弟子齊奏新曲半是塤篪見滿筵簪紳醉飽頌鹿鳴詩"

2　송혜진 지음·강운구 사진, 『한국악기』(열화당, 2001), 218쪽.

3　성현 외 지음, 이혜구 옮김, 『신역 악학궤범』(국립국악원, 2000), 395쪽.

成俔 外,『樂學軌範』卷6「雅部樂器圖說」'籈' 19a9

4 송혜진 지음·강운구 사진,『한국악기』(열화당, 2001), 217쪽.

5 성현 외 지음, 이혜구 옮김,『신역 악학궤범』(국립국악원, 2000), 394쪽.

成俔 外,『樂學軌範』卷6「雅部樂器圖說」'塤' 18b3

6 이후영 옮김,『懸吐完譯 樂記集說』(한밭정악회, 2000), 111~112쪽, 118~119쪽.

『禮記集說大全』卷18 樂記19 48b10~49a3, 51b8~52a2 "聖人作爲父子君臣以爲紀綱紀綱旣正天下大定天
下大定然後正六律和五聲弦歌詩頌此之謂德音德音之謂樂 (…) 然後聖人作爲鞀鼓椌楬壎篪 此六者德音之
音也然後鍾磬竽瑟以和之干戚旄狄以舞之此所以祭先王之廟也所以獻酬酳酢也所以官序貴賤各得其宜也所
以示後世有尊卑長幼之序也"

7 유교문화연구소 옮김,『시경』(성균관대학교출판부, 2010), 909쪽.

'伯氏吹壎/仲氏吹篪/及爾如貫/諒不我知/出此三物/以詛爾斯', '何人斯', '小旻之什', '小雅'

8 『孤雲先生文集』卷3 12a3~5 164쪽 '旋遇定康大王功成遺礪韻叶吹篪旣嗣守丕圖將繼成遺績無安厥位伊訓
文未喪其文', '大嵩福寺碑銘竝序', '碑'

9 『詩樂和聲』卷4「樂器度數第四」38b '觜塤形制', '土音觜塤'

10 진양 지음, 이후영·김종수 옮김,『역주 악서 4: 악도론』(소명출판, 2014), 409쪽.

그림은 1781년(건륭 신축년) '사고전서'의 것이다.

陳暘,『樂書』卷122「樂圖論」'大篪·小篪', '竹之屬下', '八音', '雅部'

11 『世宗實錄』卷128 20b上3 '篪', '樂器圖說', '吉禮序禮', '五禮'

12 『景慕宮儀軌』卷1 46a4 '篪', '竹之屬', '樂器圖說', '享祀班次圖說'

13 진양 지음, 이후영·김종수 옮김,『역주 악서 4: 악도론』(소명출판, 2014), 318쪽.

陳暘,『樂書』卷115「樂圖論」'大塤·小塤', '土之屬', '八音', '雅部', '樂圖論'

14 정화순 지음,「북송 휘종 대의 正聲과 中聲에 관한 연구」(『동양예술』14호, 한국동양예술학회, 2009), 87~119쪽.

15 『世宗實錄』卷128 20b上7 '塤', '樂器圖說', '吉禮序禮', '五禮'

16 『國朝五禮儀序禮』卷1 84b上3 '塤', '雅部樂器圖說', '吉禮'

17 『詩樂和聲』卷4「樂器度數第四」38b '觜塤形制', '土音觜塤'

18 진양 지음, 이후영·김종수 옮김,『역주 악서 4: 악도론』(소명출판, 2014), 315쪽.

陳暘,『樂書』卷115「樂圖論」'古缶', '土之屬', '八音', '雅部', '樂圖論'

19 『世宗實錄』卷128 20b下1 '缶', '樂器圖說', '吉禮序禮', '五禮'

20 『國朝五禮儀序禮』卷1 83b上2 '缶', '雅部樂器圖說', '吉禮'

21 『宗廟儀軌』卷1 7a~b '宗廟一間圖 永寧殿同'

22 진양 지음, 이후영·김종수 옮김, 『역주 악서 4: 악도론』(소명출판, 2014), 275쪽.

　　陳暘, 『樂書』卷113 『樂圖論』 1b4~2b '堂上·堂下', '樂縣', '石之屬', '八音', '雅部', '樂圖論'

23 강현정 지음, 「『고려사』「악지」의 악현 연구」(『제43회 2010 난계 국악학 학술대회 논문집』, 한국국악학회, 2010), 114쪽.

　　鄭麟趾 外, 『高麗史』卷70 志24·樂1 1b6~2b1 '登歌', '親祠登歌軒架', '雅樂'

24 강현정 지음, 위의 책, 115쪽.

　　鄭麟趾 外, 『高麗史』卷70 志24·樂1 2b1~3b2 '軒架', '親祠登歌軒架', '雅樂'

25 『世祖實錄』卷48 6b~7b '登歌之圖·軒架之圖'

26 《中國音樂文物大係》總編輯部編, 『中國音樂文物大系Ⅱ:湖南卷』(鄭州: 大象出版社, 2006), 231面.

참고문헌

• 강현정 지음, 「『고려사』「악지」의 악현 연구」(『제43회 2010 난계 국악학 학술대회 논문집』, 한국국악학회, 2010), 96~120쪽.

• 과학원 고전연구소 지음, 『고려사』 제6책(평양: 과학원 출판사, 1966).

• 국립국악원 지음, 『한국음악학자료총서 29: 종묘의궤』(국립국악원, 1990).

• 『國朝五禮儀序禮』(서울대학교 규장각, 1996).

• 김종수·이숙희 옮김, 『역주 시악화성』(국립국악원, 1996).

• 성현 외 지음, 이혜구 옮김, 『신역 악학궤범』(국립국악원, 2000).

• 세종대왕기념사업회 엮음, 『세종장헌대왕실록』 23집(세종대왕기념사업회, 1972).

• 송혜진 지음·강운구 사진, 『한국악기』(열화당, 2001).

• 유교문화연구소 옮김, 『시경』(성균관대학교출판부, 2010).

• 이후영 옮김, 『懸吐完譯 樂記集說』(한밭正樂會, 2000).

• 정화순 지음, 「북송 휘종 대의 正聲과 中聲에 관한 연구」(『동양예술』 14호, 한국동양예술학회, 2009), 87~119쪽.

• 《中國音樂文物大係》總編輯部編, 『中國音樂文物大系Ⅱ:湖南卷』(鄭州: 大象出版社, 2006).

• 진양 지음, 이후영·김종수 옮김, 『역주 악서 4: 악도론』(소명출판, 2014).

• 진양 지음, 『한국음악학자료총서 9: 악서 권51~130』(은하출판사, 1989).

- 차주환 옮김, 『고려사 악지』(을유문화사, 1986).

7장 생명을 품은 천상의 소리, 화·생·우

1 『隋書』卷15 志10

2 金富軾, 『三國史記』卷32 雜志1

3 鄭麟趾 外, 『高麗史』卷70 志24

4 成俔 外, 『樂學軌範』卷6 「雅部樂器圖說」

5 『世宗實錄』卷26 世宗 6年 11月 18日 己丑

6 『世宗實錄』卷50 世宗 12年 12月 27日 癸巳

7 『辛丑進饌儀軌)』(1901) 卷數 40

8 국립국악원·국립중앙박물관 지음, 『120년 만의 귀환, 미국으로 간 조선악기』(국립국악원 · 국립중앙박물관, 2013), 74쪽~75쪽.

9 이왕직 편, 『조선아악기사진첩 건』, 국립국악원, 2014, 401쪽.

10 『英祖實錄』卷106 英祖 41年 11月 2日 癸酉

11 『正祖實錄』卷6 正祖 2年 11月 29日 乙卯

12 국립국악원 지음, 『국악기 연구 보고서 2007』, 국립국악원, 2008, 8~23쪽.

13 成俔 外, 『樂學軌範』卷6 「雅部樂器圖說」 和·笙·竽

14 『詩樂和聲』卷4 「樂器度數」 匏音笙竽

15 『增補文獻備考』卷95 樂器

16 김계희 지음, 「국악관현악곡 풍향의 분석 연구: 24관 생황 선율 중심으로」(단국대학교 석사 학위 논문, 2005).

8장 신에게 바치는 신명의 울림, 절고·진고

1 송혜진 지음·강운구 사진, 『한국악기』(열화당, 2001), 279쪽.

2 성현 외 지음, 이혜구 옮김, 『신역 악학궤범』(국립국악원, 2000), 392쪽.

3 김영운 지음, 『국악개론』(음악세계, 2015), 129쪽.

4 성현 외 지음, 이혜구 옮김, 『신역 악학궤범』(국립국악원, 2000), 392쪽 각주 47~48을 참조.

5 성현 외 지음, 이혜구 옮김, 위의 책, 392쪽.

6 『文獻通考』, 卷136 20b

7 『世宗實錄』 卷47 12年 2月 19日 다섯 번째 기사.

8 송방송 지음, 『증보 한국음악통사』(민속원, 2007).

9 악기의 형태 및 연주법에 대한 설명은 '류둥성 지음, 김성혜 · 김홍련 옮김, 『도판으로 보는 중국음악사』(민속원, 2010) 338쪽'을 참조.

10 류둥성 지음, 김성혜 · 김홍련 옮김, 『도판으로 보는 중국음악사』, 312쪽.

11 『世宗實錄』 卷47 12年 2月 19日 기사.

12 국립국악원 지음, 『한국음악학자료총서』(국립국악원, 1982), 권9, 207쪽.

13 국립국악원 지음, 위의 책, 권9, 207쪽.

14 성현 외 지음, 이혜구 옮김, 『신역 악학궤범』(국립국악원, 2000), 112~113쪽.

9장 시작과 마침을 주관하는 축·어

1 『譯註 詩樂和聲』(국립국악원, 1996), 233쪽.

 『詩樂和聲』 卷4 '木音柷敔', "柷於文 以木以兄者 震爲木 木爲長男也."

2 『譯註 增補文獻備考』(국립국악원, 1994), 242쪽.

 『增補文獻備考』 卷96 '樂考' 十七 7a "則於衆樂先之而已 非能成之也 有兄之道焉."

3 『譯註 增補文獻備考』(국립국악원, 1994), 243~244쪽.

 『增補文獻備考』 卷96 '樂考' 十八 1a~2a "則能以反爲文 非特不至於流而失已 亦有足禁過者焉 此敔所以居宮縣之西 象秋物之成終也."

4 成俔 外, 『樂學軌範』 卷2 '五禮儀登歌' 그림의 '柷' 참조.

5 『譯註 詩樂和聲』(국립국악원, 1996), 234쪽.

 『詩樂和聲』 卷4 '木音柷敔', "又名爲椌取以木納之虛空也."

6 『國譯 樂學軌範 Ⅱ』(민족문화추진회, 1989), 70쪽 각주 109 재인용.

 『송사』 권82 12a '山林物生之狀'

7 『譯註 詩樂和聲』(국립국악원, 1996), 234쪽.

8 『譯註 增補文獻備考』(국립국악원, 1994), 242쪽.

『增補文獻備考』卷96 '樂考' 十七 2a~4

9　『譯註 詩樂和聲』(국립국악원, 1996), 234쪽.

10　위의 책, 235쪽.

11　위의 책, 235쪽.

10장 고대로부터 온 제례춤의 상징, 약·적·간·척

1　번역은 이기동 옮김, 『시경강설』(성균관대학교 출판부, 2004)을 참조.

「君子陽陽」"君子陽陽 左執簧 右招我由房 其樂只且 君子陶陶 左執翿 右招我由敖 其樂只且"

2　『詩樂和聲』卷9 樂必有舞 舞必有义武何也.

3　송혜진 지음·강운구 사진, 『한국악기』(열화당, 2001), 218쪽.

4　성현 외 지음, 이혜구 옮김, 『신역 악학궤범』(국립국악원, 2000), 69쪽.

5　한국문화상징사전편찬위원회 편, 『한국문화 상징사전』(동아출판사, 1992), 129쪽.

6　김종수·이숙희 옮김, 『국립국악원 학술총서 4: 역주 시악화성』(국립국악원, 1996), 431쪽 번역 참조.

『詩樂和聲』卷9 籥爲經綸之本 翟爲文章之至 故文舞執之.

7　이기동 옮김, 『서경강설』(성균관대학교 출판부, 2007), 114쪽 번역 참조.

『書經』「虞書」"帝乃誕敷文德 舞干羽于兩階 七旬 有苗格."

8　권오돈 옮김, 『신역 예기』(홍신문화사, 1982), 356쪽.

9　김종수·이숙희 옮김, 『국립국악원 학술총서 4: 역주 시악화성』(국립국악원, 1996), 431쪽 번역 참조.

『詩樂和聲』卷9 "干有捍禦之智 戚有勇敢之義 故武舞執之."

10　김영숙 지음, 「한국적 문묘제례일무의 재현」(『한국문묘일무의 미학』, 보고사, 2008), 300쪽.

11　송지원 지음, 「유가 악론에서 일무의 상징과 의미」(『(선화김정자교수화갑기념)음악학논문집』, 선화김정자교
수화갑기념 논문집간행위원회, 2002), 331쪽.

12　김종수·이숙희 옮김, 『국립국악원 학술총서 4: 역주 시악화성』(국립국악원, 1996), 426~427쪽 번역 참조.

『詩樂和聲』卷9 "雖柔必剛雖寬必栗九德成備可以文可以武皆爲有用之材 是其大樂設舞之本意."

참고문헌

· 국립문화재연구소 편, 『사직대제』(민속원, 2007).

- 국립문화재연구소 편,『석전대제』(계문사, 1998).

- 국립문화재연구소 편,『종묘제례악』(민속원, 2008).

- 김종수·이숙희 옮김,『국립국악원 학술총서 4: 역주 시악화성』(국립국악원, 1996).

- 서경요 지음,『유가사상의 인문학적 숨결』(문사철, 2011).

- 선화김정자교수화갑기념 논문집간행위원회,『(선화김정자교수화갑기념)음악학논문집』(선화김정자교수화갑
 기념 논문집간행위원회, 2002).

- 성현 외 지음, 이혜구 옮김,『신역 악학궤범』(국립국악원, 2000).

- 송혜진 지음 · 강운구 사진,『한국악기』(열화당, 2001).

- 이이 지음, 김태완 옮김,『성학집요』(청어람미디어, 1998).

- 정재연구회 편,『한국문묘일무의 미학』(보고사, 2008).

- 한국문화상징사전편찬위원회 편,『한국문화 상징사전』(동아출판사, 1992).

11장 아악대의 신호등, 휘·조촉

1 　正至王世子朝賀儀 中

設協律郎 擧麾位 於西階上.

典樂位 於中階,

夜暗時 置照燭一.

典樂 擧以作樂, 偃以止樂.

2 　동아대학교 석당학술원 편,『국역 고려사』(2011, 경인문화사).

"麾幡, 一首, 銷金生色竿子全.『高麗史』卷七十, 志 卷第二十四, 樂一."

3 　국사편찬위원회『조선왕조실록』DB 참조.

『世宗實錄』卷132 26a "夜暗時, 置照燭一."

4 　국사편찬위원회『조선왕조실록』DB 참조.

『世宗實錄』卷129 4b "禮儀使導殿下入自正門, 協律郎跪俛伏擧麾興 工鼓柷軒架作承安之樂. 殿下詣版位
南向立, 協律郎偃麾憂敔, 樂止."

5 　이정희 지음,「궁중의 의례와 음악의 중개자, 협률랑(協律郎)」(『유교문화연구소 동계학술대회』, 유교문화연구
소, 2016) 127~140쪽.

6 국사편찬위원회『조선왕조실록』DB 참조.

『世宗實錄』卷133 54a 酒三遍, 判通禮升自西偏階, 進當座前俯伏跪啓: "有司旣具射." (…) 殿下降座〔樂作.〕升射位, 〔樂止.〕捧弓者北向跪進御訖, 退復位, 次捧矢者——供進御. 欲射, 軒架先奏〈和安之樂〉三節, 第一矢與第四節相應, 第二矢與五節相應, 以至七節樂止.

7 국사편찬위원회『조선왕조실록』DB 참조.

『正祖實錄』卷45 52a "始於四更一點, 而畢奏似不過二打之頃矣."

8 국사편찬위원회『조선왕조실록』DB 참조.

『正祖實錄』卷54 32b 英裕對曰: "迎神九成, 恐太遲. 朱子南嶽廟樂之論, 亦以爲樂之太遲, 人之久立, 反欠禮節. 大抵樂之爲用, 莫如約而盡, 迎神用四成, 恐." (…) 上曰: "四佾爲幾人乎?" 英裕曰: "四佾之數爲十六人, 而引出引入, 以單樂用之, 恐合便簡矣." 書九曰: "祭享時樂律, 所重自別, 不當輕改矣."

9 『한국음악학학술총서 8: 역주 경모궁악기조성청의궤』(국립국악원, 2009), 60~61쪽. 규격은 영조척 30.8센티미터, 포백척 46.66센티미터로 환산한 것이다.

"麾 一部 所入, 多紅方紗紬 四尺, 上繪粧次 冒緞 全廣長六寸, 下繪粧次 黃廣織 全廣長六寸, 多繪纓子次 眞紅絲 六戔, 流蘇次 五色眞絲 各二戔, 槊次 紅綿絲 四戔, 上下莫只次 槍柄木 五尺, 頭甲次 山柚子 長四寸 圓經一寸五分 四片, 小圓環 排目具 四介, 柄次 槍柄木 一介, 甘佐非 丁具 四介, 大圓環 一介, 鳳頭次 椵板 長一尺 廣五寸 厚一寸五分 一片."

10 서대석 지음,『한민족문화대백과』(한국학중앙연구원, 1991).

11 『한국음악학학술총서 8: 역주 경모궁악기조성청의궤』(국립국악원, 2009), 61~62쪽.

"照燭 一部 所入, 圍里鐵 六介, 圓經鐵 一介 上下臺具, 上下隅莫只次 楸木 長一尺二寸 廣六寸 二片, 衣次 多紅有紋紗 二尺五寸, 上下端次 黑有紋紗 二尺五寸, 落纓次 黑有紋紗 長二尺五寸 廣四寸 三片, 柄次 加時木 長八尺 圓經二寸 一介, 鵝項鐵 圓環 各一介, 鳳頭次 椵木 長一尺 廣五寸 厚二寸一介."

12 이정희, 위의 논문, 128쪽 참조.

13 성현 외 지음, 이혜구 옮김,『신역 악학궤범』(국립국악원, 2000), 404쪽.

"麾周人所建也. 後世協律郎執之以令樂工焉. 唐樂錄謂之麾干是也."

찾아보기

인명